북한 박물관 기행

일러두기

1. 남과 북을 이르는 '호칭'은 분단 문제만큼이나 어렵다. 이 글에서는 남한과 북한, 남과 북, 남녘과 북녘 등을 혼용하여 사용하였다. 엄격하게 남북을 아우르는 호칭을 규정하기 어려운 상황에서 적대적 표현이 아닌 한 글의 맥락에 따라 최대한 자연스럽게 표현하도록 노력했다.
2. 북한의 표기법은 가급적 남쪽 표준어로 바꾸었지만 인용문의 경우 일부는 그대로 두었다.

북한 박물관 기행

정용일·정창현 지음

굿
플러스
북

고(故) 정용일
『민족21』 편집국장을 추억하며

 1년 전쯤인 2022년 9월 4일 『민족21』 편집국장으로 활동한 정용일 당시 (사)평화의길 대외협력위원장이 뇌출혈로 쓰러졌다는 연락을 받았다. 일주일 전에도 막걸리 잔을 기울이며 책 출간을 두고 많은 이야기를 나눴는데, 너무나 뜻밖의 비보(悲報)였다.

 이전에도 건강이 아주 좋지 않았다가 회복된 전력이 있어 이번에도 다시 일어나는 실낱같은 기적을 바랐지만, 그는 끝내 돌아오지 못하고 이틀 뒤 일찍 유명을 달리했다.

 정 국장이 떠나기 한 달 전쯤 『북한 박물관 기행』 초고를 꼼꼼히 검토한 후 교정원고를 보내왔다. 아마도 그가 갑작스럽게 우리 곁을 떠나지 않았다면 이 책은 지난해 출간되었을 것이다.

 이 책의 첫 출발점은 2007년과 2008년에 이뤄진 『민족21』의 두 차례 방북 취재였다. 당시 『민족21』은 북녘에 있는 여러 박물관과 사적관을 종합적으로 취재하는 특별기획을 북측과 협의해 성사시켰다. 『민족21』은 그전에도 조선중앙역사박물관을 비롯해 몇 개의 박물관을 방문한 경험이 있었지만 그 동안 가보지 못한 박물관을 중심으로 북녘의 대표적인 박물관들을 심층취재해 보도하려고 했다. 취재팀장은 당시 취재부장이던 그가 맡았다.

그는 두 차례의 취재를 성과적으로 마치고 돌아왔지만 마감일정 등 여러 사정으로 취재한 내용을 충분히 기사화하지 못했다. 시간이 꽤 흐른 뒤에 그때 쓰지 못한 취재 내용을 기초로 북녘의 박물관을 종합적으로 소개하는 단행본을 출간해 보자는 제안을 했다. 그는 "그렇지 않아도 취재 내용을 제대로 쓰지 못해 아쉬웠는데, 둘이 함께 내보자"고 흔쾌히 승낙했다.

 그 후 2003년부터 2008년까지 두 사람이 취재한 박물관과 사적관에 대한 내용을 공유하고, 꼭 소개해야 하지만 가보지 못한 지방의 박물관이나 사적관들은 북쪽에서 나온 자료나 남쪽의 연구 등을 참고해 하나씩 원고를 정리해 나갔다. 두 사람의 글쓰기 방식이 워낙 달라서 문장을 넣고 빼기를 여러 차례 반복해야 했지만 큰 문제는 없었다. 그렇게 단행본 초고 원고가 지난해 완성됐다. 여기에 평양에 새로 건설된 락랑박물관 등 꼭 필요한 내용을 일부 추가하는 작업을 했다.

 바쁘다는 핑계로 너무 늦었지만 정용일 국장이 떠난 지 1주기에 맞춰 책을 출간할 수 있게 되어 그나마 다행이다. 우리의 인연이 이 책을 통해 영원히 기록되어 남기를 바란다. 그런 의미에서 지난해 두 사람이 함께 쓰고 고쳤던 책 서문은 고치지 않고 그대로 실었다.

백두산에서 고 정용일 편집국장

　2004년경 정 국장을 서교동 '새로운사회를여는연구원'에서 처음 만난
것으로 기억한다. 그는 이 연구원에서 통일문제를 연구하고 있었다. 그로
부터 18년을 동고동락했다. 2010년 2월 20일 개성에 동행했던 것이 그
와의 마지막 북녘 취재였다. 그때까지만 해도 10년 넘게 남북관계가 끊
길 줄은 상상도 못했다. 중국·일본 등 해외에서, 평양·개성 등 북녘에서
함께 취재 현장에 있을 때가 가장 행복한 순간들이었다. 무수히 많은 대

화와 토론이 오갔다. 서로의 힘을 북돋아준 격려의 말들이, 서로를 아프게 했던 날선 비판들이 떠오른다. 『민족21』 구성원들과 함께했던 희노애락의 순간들이 주마등처럼 스쳐 지나간다.

 언제나 다정다감했던 친구, 항상 시대를 고민하며 실천하고자 했던 친구가 지금은 모란공원 민주열사 묘역의 함께 잠들어 있는 과거의 동지, 선후배들과 무슨 이야기를 나누고 있을지. 다시 도래한 남북관계의 위기, 한치 앞을 내다보기 어려운 시국 앞에 막걸리 한잔하며 친구의 혜안을 들을 수 없는 빈자리가 어느 때보다 허전하다. 그래도 친구의 낙관처럼 역사는 발전할 것이다. 이 책이 그대의 편안한 영면과 함께하기를….

<div align="right">

2023년 8월 15일
정창현 씀

</div>

박물관과 사적관을 통해
북녘의 역사와 문화를 만나다

남녘 사람들에게 '평양'하면 가장 먼저 떠오르는 장소는 어디일까? 평양냉면으로 유명한 옥류관? 아니면 나훈아의 노래에도 나오는 을밀대? 아마도 많은 사람은 북녘의 명절이나 국가적 기념일마다 TV에 등장하는 '김일성 광장'을 떠올릴 것이다.

인민대학습당을 등지고 자리 잡은 김일성 광장 좌우에는 조선중앙역사박물관과 조선미술박물관이 마주 보며 서 있다. '좌 역사, 우 미술'이다. 인민대학습당 전망대에서 봤을 때 대동강 쪽 왼쪽 건물이 조선중앙역사박물관이다. 원래 1945년 12월 개관 당시에는 모란봉에 있다가 1977년에 지금의 자리로 옮겨왔다. 박물관은 모두 19개 호실에 10만여 점의 역사 유물들이 보관되어 있으며 안에 들어가면 원시사회로부터 근대에 이르는 기간의 유적과 자료들을 볼 수 있다. 조선중앙역사박물관은 각 도에 있는 지방 역사박물관들을 학술적으로 지도하고 있으며 다른 나라의 역사박물관과도 교류하고 있다.

북한은 나라 전체가 하나의 거대한 박물관이라고 해도 과언이 아니다. 전국 각지에 박물관과 사적관이 들어서 있기 때문이다. 평양만 해도 수십 개의 박물관이 있고, 공장·기업소와 협동농장, 학교 등에도 사적관을 조성해 놓고 산 교재로 활용하고 있다. 전국의 박물관, 사적관이 생활문화 교양의 거점으로 활용되고 있는 것이다. 말 그대로 생활 속에 박물관이 있고, 박물관이 곧 생활인 나라가 북한이라고 해도 좋을 듯하다.

'사회주의 조선'에는 사립박물관이 없다. 북한의 박물관·전시관은 총 300여 곳에 있는 것으로 전해진다. 북한 각 도에 소재한 역사박물관은 현재 계획 중인 혜산박물관을 포함해 총 14곳으로 조사돼 있다.

박물관은 한 나라의 역사와 문화를 알 수 있는 최적화된 공간이다. 우리가 다른 나라나 여행지를 방문했을 때 그곳 박물관을 찾는 이유다.

북한도 예외가 아니다. 북한은 박물관을 "자연과 사회 현상을 반영하는 물질적 자료를 수집, 보존하고 조사 연구하며 전시, 교육하는 과학문화기관"이라고 규정하고 있다. 더불어 "세계에는 오랜 역사를 자랑하는 각이한 유형의 박물관들이 수없이 많다"고 설명한다.

자연과 사회 현상을 반영하는 물질적 자료를 수집, 보존, 조사연구, 전시, 교육하는 기관이라는 점에서 북한의 박물관도 기능 면에서 남쪽과 크게 다르지 않다. 다만 북한의 정치적 이념이 남쪽과 다르기 때문에 일정한 차이가 발견된다. 북한에서 '사회주의적 박물관'의 기본사명은 인민에게 '혁명적 수령관'을 심어주고 자주적인 사상과 창조력을 가진 공산주의적 인재를 양성함으로써 국가의 과학문화를 발전시키는 데 이바지하는 데 초점이 맞춰져 있기 때문이다. 그런 측면에서 북한 박물관의 전시물들은 남쪽 사람들에게 다소 낯설게 보일 수도 있다. 분단 이후 75년 넘게 서로 다른 체제와 제도가 운영되다보니 박물관의 전시물에도 '다름'이 나타나고 있는 셈이다.

북한의 박물관은 취급하는 자료의 성격과 내용에 따라 종합박물관과 부문별 전문박물관 또는 계통별 박물관으로 분류된다. 북한에 설립·운영되고 있는 '혁명사적관'은 혁명박물관에 포함되는 역사 계통 박물관으로 분류할 수 있으며, 전람관은 산업 및 기술 공학 부문 박물관과 기타 박물관으로 분류된다.

북한의 박물관은 공산주의적 인재 양성을 위한 과학문화 교양 기관이라는 사명을 갖고 있기 때문에 입지 조건이 상당히 좋은 곳에 자리 잡고 있다. 조선중앙역사박물관, 조선미술박물관이 평양시의 중심부인 김일성 광장에 세워진 것에서 잘 드러난다.

북한의 박물관은 인민대중에 대한 교양교육이라는 사명을 달성하기 위해 일찍부터 교육 기능이 발달돼 있었다. 이를 위해 북한의 모든 박물관과 사적관에는 해설 강사나 해설원이 배치돼 있다. 해설 강사들의 친절한 안내와 해설은 교양을 중시하는 북한 박물관의 가장 큰 특징 중의 하나이다.

그렇기 때문에 북한의 박물관에서는 유물 자체를 음미하는 것보다는 관람자의 이해를 돕기 위한 해설 자료가 많이 활용되고 있다. 또한 필요한 유물이 없거나 국보급 유물의 경우 유물을 복제하거나 다양한 시각적인 보조 자료를 제작해 전시하고 있다.

앞으로 통일문화 형성을 위해서는 남북 박물관 사이의 교류와 협력이 중요한 과제로 부각될 것이다. 이를 위해서는 북녘의 박물관 현황과 운영 실태를 파악하는 것이 우선순서라고 생각된다.

북녘의 여러 박물관과 사적관, 전시관을 둘러보고 소개한 이 글이 남북 박물관 교류, 더 나아가 사회문화교류에 조금이나마 밑거름이 되었으면 한다.

2022년 8월 15일
정용일·정창현 씀

목차

북녘 박물관의 탄생

해방과 함께 평양에 첫 박물관 건립

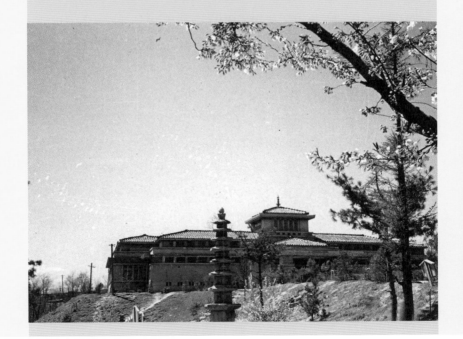

근대박물관의 탄생

박물관을 의미하는 영어 단어 뮤지엄museum은 고대 그리스의 교육·연구 기관인 무세이온museion에서 유래되었다. 무세이온MUSEION은 그리스 신화에서 음악, 미술, 학문 등을 관장하는 뮤즈muse 여신에게 바치는 신전 안의 보물 창고였다고 전해진다.

인류의 역사가 발전하면서 진기한 물건이나 볼거리를 수집하고 보관하는 시설도 함께 발달해 왔다. 우리나라 역시 나라의 보배로운 것들을 수장하는 보물창고에 대한 기록이 전해지고 있는데, 『삼국유사』에는 신라시대 세오녀의 비단을 보관했다는 '귀비고貴妃庫'나 보물피리 만파식적萬波息笛을 보관했다는 '천존고天尊庫'등의 명칭이 등장한다.

고려시대 기록인 『선화봉사고려도경』에는 '장화전長和殿'에 나라의 보물을 저장하고 경비를 엄하게 했으며, '보문각寶文閣'과 '청연각淸燕閣'에서 조서詔書와 서화書畫를 보관했다는 내용이 남아있어 수장기능을 담당하는 시설이 오랫동안 존재해 왔음을 확인할 수 있다. 또한 고려와 조선시기를 걸치면서 '성균관', '사고', '규장각'과 같은 고등교육기관이나 서적, 문헌을 보존하는 시설들이 있었던 사실이 확인된다.

18세기 후반 이후 확산된 근대적 의미의 박물관은 고고학적 자료, 미술품, 역사적 유물 등 의미 있는 사물들을 체계적으로 수집하고 공개하여 지식과 문화를 대중적으로 공유하는데 주요한 가치를 둔다. 이전의 박물관이 수장기능을 중심으로 왕족이나 귀족 등 권력과 재력을 지닌 특정 계급에 종속된 시설이었다면, 국민국가 시대를 맞이하며 변화된 근대적 박물관은 전시 및 교육 기능을 중심으로 대중에게 열린 공적 시설로 그 기능이 확대된 것이다.

영국에서는 1753년 설립된 대영박물관이 1759년부터 일반인 개방을 시작했으며, 프랑스에서는 혁명 과정에서 1793년부터 부르봉 왕가의 소

장품을 바탕으로 루브르 궁전을 일반에 개방하였다. 동양에서는 근대화에 앞장섰던 일본이 1872년 도쿄 국립박물관의 전신을 설치하였고, 중국은 1914년 자금성 전각 일부를 '고유물 전시관'으로 바꾸고 황실 소장 문물의 수장 및 전시를 시작했다.

우리나라는 1876년 개항 이후 '신사유람단', '보빙사' 등으로 일본과 미국을 다녀온 사절단들의 보고서와 개화파 인사들의 적극적인 활동을 통해 외국의 박람회와 박물관에 대한 제도 및 실태에 대한 정보를 접하였다. 근대적 박물관 설립과 관련한 논의가 구체화 된 것은 1907년부터인 것으로 알려져 있다. 1907년 순종이 왕위에 오르면서 경운궁에서 창덕궁으로 자리를 옮기게 되자 창덕궁 인접 궁궐인 창경궁에 박물관을 비롯한 동물원, 식물원의 설립을 추진하게 된 것이다.

대한제국은 1908년 1월 박물관 설비를 갖추고 소장품 수집을 시작하였으며, 8월에 박물관·동물원·식물원 업무를 전담할 '어원사무국御苑事務局'을 개설한 후, 9월에 제실박물관帝室博物館을 설립하였다. 개관 당시 박물관은 별도의 건물을 짓지 않고 기존의 창경궁 안에 있는 환경전, 명정전과 양화당을 비롯한 부속 전각 7개 동을 일부 개조하여 전시실로 활용하였다. 여기에는 조선왕실에서부터 전해지는 서화류, 도자기, 금속공예, 가마와 깃발 등 약 6,800여 점이 소장되어 있었다.

개관 당시 제실박물관 전각별로 나누어 진열된 전시품들은 순종황제를 비롯한 통감부 관리 및 소수의 일본인 관람객들만이 제한적으로 관람할 수 있었다. 황실전용·유희공간의 성격을 지닌 제실박물관은 개관 14개월이 지난 1909년 11월 1일부터 백성들과 함께 즐거움을 나누고자 하는 순종 황제의 뜻에 따라 일반인에게 개방하고 관람을 허용하면서 근대적 박물관으로서의 모습을 갖추게 되었다.

당시 박물관의 입장료는 어른 10전, 어린이 5전씩으로 어린이 관람객

에 대해서는 할인을 적용하고 있었으며, 매주 월요일과 목요일에 휴관하였다. 목요일 휴관은 순종 황제의 산책을 위한 것으로 1926년 순종의 서거 후 장례를 마치고 1927년 7월 1일부터 연중 개관으로 운영되었다.

대한제국 황실은 전각을 활용한 전시실이 전시와 관리가 불편하고 전시품의 도난 우려까지 있어 1910년 6월 새 제실박물관 건립을 추진하였지만, 일제의 국권 강탈로 착공조차 하지 못한 채 무산되고 말았다. 우리나라가 일제의 식민지가 된 1910년 이후에는 대한제국 황실이 일본 황실의 보호를 받는 왕실로 격하되면서 1910년 12월 30일에 공포된 '이왕직관제'에 따라 1911년 2월부터 박물관의 명칭을 '이왕직박물관' 혹은 '이왕가박물관'으로 부르게 되었다. 그리고 1938년 이왕가미술관으로 다시 격이 떨어지고 광복 이후에 덕수궁미술관이 되었다.

학계 연구와 문헌 기록에 따르면 이왕가박물관은 창경궁의 정전인 명정전 내부와 명정전 뒤쪽 툇간退間·건물 바깥쪽으로 붙여 지은 공간에 석조 유물을 두었고, 함인정과 환경전, 경춘전에는 금속기와 도기, 칠기류 유물을 배치했다. 통명전과 양화당에는 회화 유물을, 1911년 옛 자경전 자리에 건립한 신관 건물에는 금동불상과 나전칠기, 청자와 같은 명품 유물을 전시하였다.

개관 당시 6,800여 점의 유물을 소장하고 있었던 제실박물관은 국보 제83호 '금동반가사유상' 등 신라시대 불상과 조선시대 공예품을 집중 구입해 1912년에는 1만 2,000여 점의 소장품을 확보하였다.

한편, 일제는 1915년 9월~10월에 경복궁에서 조선물산공진회를 개최하면서 여기에 병설한 미술관을 모체로 궁전 건물의 일부를 포함시켜 그해 12월에 '조선총독부박물관'을 개관하였다. 또한 1926년에는 조선총독부박물관 경주 분관을, 그 후에는 '부여분관', 개성부립박물관1931년, 평양부립박물관1933년을 각각 설립하였다. 이때 수집한 유물들은 현재 국

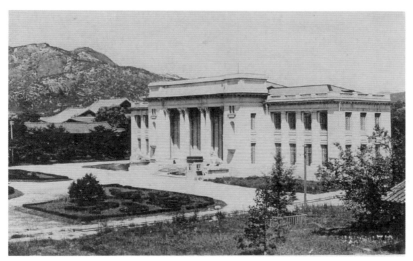

일제강점기 총독부박물관

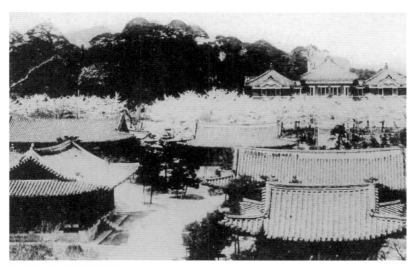

일제강점기 이왕가박물관

일제강점기 평양박물관의 모습

일제강점기 때 세워진 낙랑박물관 전경

립중앙박물관 고고관과 역사관에서 볼 수 있다.

그러나 북한은 박물관의 뿌리를 해방 후 새로 건립된 박물관에서 찾고 있다. 북한은 일제강점기에 만들어진 박물관에 대해 "일제에 의한 조선의 문화재와 자연 부원에 대한 약탈행위를 은폐하고 저들의 식민지통치를 합리화할 목적 밑에 꾸려진 것"이라며 "식민지 어용박물관들이었다"라고 평가한다. 이러한 평가의 연장선상에서 "조선에서 인민을 위하여 설치되고 운영되는 진정한 박물관이 생겨난 것은 광복 직후부터"라고 규정한다.

평양박물관이 시초

해방 후 박물관을 먼저 개관한 것은 북쪽이었다. 북한은 해방되던 해인 1945년 12월 1일 평양에 평양박물관일명 '평양시립박물관'을 개관하였다. 공교롭게도 남쪽에서 국립박물관초대 관장 김재원이 개관한 것은 그로부터 이틀 뒤였다.

평양박물관은 당시 38선 이북 지역의 유일한 박물관이었던 '평양부립박물관'을 민족역사박물관으로 개편하면서 탄생하였다. 그 후 1946년 8월에 북조선중앙박물관으로, 다음해에는 국립중앙역사박물관으로 승격되었다.

평양박물관을 시작으로 북조선김일성대학역사박물관, 묘향산역사박물관, 외금강역사박물관이 건립되었고, 청진·함흥·신의주·해주·사리원·원산 등 각 도의 중심도시에 역사박물관이 잇달아 문을 열었다. 1948년에는 일제강점기 항일혁명투쟁사를 기본내용으로 하는 국립중앙해방투쟁박물관현재 조선혁명박물관이 개관되었다.

정전직후인 1953년 8월에는 6·25전쟁북한에서는 조국해방전쟁이라고 부름의 역사를 보여주는 '조국해방전쟁승리기념관'이 만들어졌다. 이어 1950년대에 조선미술박물관과 보천보혁명박물관, 조선민속박물관 등이 새로 개

관되었고, 6·25전쟁시기 양민학살을 주제로 한 신천박물관도 세워졌다.

북한에서 박물관과 유사한 기능을 갖는 사적관도 연이어 세워졌다. 사적관은 주로 김일성 주석과 김정일 국방위원장을 비롯해 김일성 주석 일가의 활동과 관련된 곳에 지어졌다. 북한은 "일본에서 사적관이라 하면 박물관과 뜻을 달리 하지만, 현대 조선^{북한}을 이해하는 데서 반드시 필요한 문화교양기관으로서 사적관을 박물관과 비슷한 범주에 놓고 있다"라고 설명한다.

김일성 주석의 어머니가 태어났고, 김일성 주석이 어린 시절을 보낸 평양 칠골에 처음 칠골혁명사적관이 세워진 것을 시작으로 1950년대에는 6·25전쟁시기 김일성 주석이 지냈던 자강도 강계시 연풍동과 만포시 고산진에 각각 혁명사적관들이 들어섰다. 평양시에는 전승혁명사적관이 세워졌다.

1960년대에는 삼등·개성·포평·연안·동창·홍원·북청·이원 등지에 혁명사적관들이 새로 개관되었다. 1970년대에는 김정일 비서의 주도 김일성 주석의 생가인 만경대에 만경대혁명사적관^{1970년 4월}과 회령에 김정숙동지혁명사적관^{1974년 10월}이 개관한 것을 비롯해 여러 주요 전적지·사적지

2019년에 새로 건설된 백두산종합박물관 모습

와 각 도 소재지들에 혁명박물관, 혁명사적관들이 건설되었다.

또한 묘향산에 세계 여러 나라의 당과 국가의 수반, 각계 인사들과 해외동포들이 김일성 주석과 김정일 국방위원장에게 전달한 선물들을 전시한 국제친선전람관이 만들어졌다.

1980년대에는 평양시에 지하철도 건설역사를 보여주는 지하철도건설박물관을 비롯해 문화성혁명사적관, 인민무력부혁명사적관 등이 새로 건설되었고, 과학원과 농업과학원에도 상설 과학전시관이 설립되었다. 박물관, 사적관과 함께 1993년 4월에는 평양시에 3대혁명전시관이, 2003년 9월에는 조선우표전시관이 건설되는 등 전시관들도 많이 건설되었다.

이처럼 여러 부문의 박물관, 사적관, 전람관, 전시관들은 북한에서 모두 과학문화의 연구와 사회교육 교양 기관으로서 하나의 유기적인 박물관망을 형성하고 있다.

한편 북한은 해방 후 초기부터 민족문화유산 보존과 계승 발전에 힘을 쏟아 많은 성과를 거두었다. 북한은 광복 후 북조선임시인민위원회 결정으로 '보물 고적 천연기념물 보존에 관한 법령'이 채택된 후 '조선민주주의인민공화국 문화유물보호법', '조선민주주의인민공화국 명승지, 천연기념물보호법' 등 여러 가지 결정들이 채택되고 보존관리사업이 법제화되었다.

또한 역사박물관들이 '학술연구기지, 유물보존기지, 대중 교양장소'로 건설되어 지금까지 운영되고 있다. 현재 조선중앙력사박물관, 민속박물관을 비롯해 각도마다 역사박물관이 세워져 있으며, 발굴 고증된 유물들을 역사적 사실에 맞게 진열하는 사업이 정상적으로 이뤄지고 있다.

유적과 유물 분류 기준

북한과 남한은 문화재 구분에서 차이가 난다. 북의 문화재 지정체계는 남쪽과 달리 유적과 유물로 나누고, 유적은 다시 국보유적과 보존유적으로, 유물은 국보유물과 준국보유물로 지정하여 총 4개 항목으로 분류해 보존 관리하고 있다. 현재 북한의 지정한 '국가지정문화재국보급'국보유적 제1호는 고구려 시기 도성인 평양성이고, '국가지정문화재보존급'보존유적 =남쪽의 보물유적에 해당 제1호는 평양성 북성北城의 북문인 현무문이다.

이외에도 명승지와 천연기념물은 자연유산으로, 무형문화재는 비물질 유산으로 분류하고 있다.

1994년 4월에 제정된 〈조선민주주의인민공화국 문화유물보호법〉은 "문화유물에는 원 시유적, 성, 봉수터, 건물, 건물터, 무덤, 탑, 비석, 도자기가마터, 쇠부리터 같은 력사유적과 생산도구, 생활용품, 불기, 조형예술품, 고서적, 고문서, 인류화석, 유골과 같은 력사유물들이 속한다"라고 규정했다.

북한은 역사 유적은 가급적 '현지보존의 원칙'에 따라 원래 있던 곳을

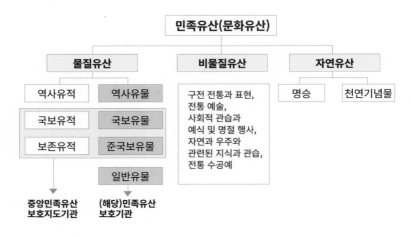

북한 민족유산 분류 및 물질유산 등록기관

보존 구역으로 지정해 관리하고 있고, 역사 유물은 평양의 조선중앙역사박물관을 비롯해 각 도청 소재지에 있는 역사박물관에서 소장, 관리하고 있다. 다만 문화유물에 대한 개인소유는 상속받은 역사유물에 한에서만 인정한다.

이외에 천연기념물과 명승지에 대한 사항은 1995년 〈명승지·천연기념물 보호법〉으로 별도의 법체계로 채택하여 보호하고 있다. 여기서 명승지·천연기념물은 "아름다운 경치로 이름이 났거나 희귀하고 독특하며 학술 교양적 의의로 국가가 특별히 지정하고 보호하는 지역이나 자연물로, 명승지에는 산, 바닷가, 호수, 폭포, 계곡 같은 것이, 천연기념물에는 동식물, 화석, 동굴, 자연바위, 광천 같은 것이 속한다"라고 정의하고 있다.

북한 박물관의 해설 강사들

북한 박물관의 가장 큰 장점은 작품 안내·설명을 해주는 전문적인 해설 강사와 해설원이 배치돼 있다는 것으로, 해설 강사들은 주로 군중교양실 소속이다. 북한에서 해설강사는 아무나 할 수 있는 일이 아니다. 해설 강사가 되기 위해서는 반드시 전문 교육과정을 거쳐야 하기 때문이다.

해설 강사들은 사적지와 유적지를 방문하는 북한 주민들과 외부 참관객들에게 꼼꼼히 관련 역사적 사실과 내용을 설명해 준다. 그만큼 사회적 대우도 매우 높은 편이다. 생활비와 승진은 직능과 급수에 따라 달라진다. 보통 대학을 졸업하고 바로 배치되면 5급이고, 시험을 봐서 1급까지 급수가 올라간다.

보통 김일성종합대학의 역사학부 사적학과나 평양의 김형직사범대학을 비롯해 각 지방의 사범대학 역사학부 졸업생 등이 배치된다. 해설 강사가 활동하는 분야도 다양하다. 통상 외부의 방문객들은 주로 사적지에 근무하는 해설 강사들만 만날 수 있지만 북 내부의 직업총동맹, 여성

1970년대 혁명사적관 해설 강사들과 기념촬영하는 김일성 주석

동맹, 김일성사회주의청년동맹 등 각 기관별, 직능별 조직에도 많은 해설 강사들이 근무하고 있다. 남쪽의 국회의사당에 해당하는 만수대의사당에도 해설 강사가 있다.

남쪽의 방문단체나 방문객들이 오기 전 북측의 초청기관에서는 방문자의 요구를 일정하게 수용해 방문 기간 참관할 곳과 관계자들과의 만남을 주도면밀하게 짜놓는다. 이런 일을 북에서는 '조직사업'이라고 한다. 따라서 참관지에 도착하면 사전에 연락을 받은 해설 강사, 관리인들이 나와 빈틈없이 안내한다.

남쪽에서 간 방문객들은 가끔 "이런 곳이 유명하다는데 방문하고 싶다"는 요구를 하는 경우가 있다. 이럴 때 북측의 안내원들은 가장 곤혹스러운 표정을 짓는다. 사전에 '조직사업'이 안 된 곳은 갈 수가 없기 때문이다.

북측의 한 안내원은 "한번은 남쪽에서 온 분들이 만경대학생소년궁전

을 방문해 학생들의 예술공연을 보고 싶다고 했다. 그래서 소년궁전에 연락해 봤더니 방학 중이라 공연하기가 어렵다고 했다. 그런데 아무리 설명해도 '일부러 보여주지 않는 것 아니냐'고 할 때는 할 말이 없더라"고 말했다. 남과 북의 '다름'을 보여주는 한 사례인지도 모르겠다.

북을 방문하면 어느 곳에서나 관광지와 유적지를 안내, 해설해 주는 해설 강사들을 만나게 된다. 해설 강사는 남쪽식으로 표현하자면 "관광객의 이해와 감상, 체험 기회를 제고하기 위하여 역사·문화·예술·자연 등 관광자원 전반에 대한 전문적인 해설을 제공하는 문화관광해설사"와 비슷한 역할을 한다. 그러나 북측에서 해설 강사는 아무나 할 수 있는 일이 아니다. 남쪽에서 대학을 나온 전문 관광안내원들이 늘어나듯이 북쪽에서도 해설 강사가 되기 위해서는 반드시 전문 교육과정을 거쳐야 하기 때문이다.

해설 강사들은 사적지와 유적지를 방문하는 북 주민들과 외부 참관객들에게 꼼꼼히 관련 역사적 사실과 내용을 설명해 준다. 그만큼 사회적 대우도 매우 높은 편이다. 생활비와 승진은 직능과 급수에 따라 달라진다. 보통 대학을 졸업하고 바로 배치되면 5급이고, 1급까지 급수가 올라간다.

보통 김일성종합대학의 역사학부 사적학과나 사범대학의 역사학부 졸업생 등이 배치된다. 2006년 5월 평안남도 강서군 청산협동농장에서 만난 윤옥23 해설 강사는 "남포 사범대학에서 혁명역사를 전공했습니다"라며 "보통 대학을 졸업하면 5급이지만 대학 전 과정을 최우등으로 졸업하면 4급으로 배치되기도 한다"라고 말했다.

해설 강사가 활동하는 분야도 다양하다. 통상 외부의 방문객들은 주로 사적지에 근무하는 해설 강사들만 만날 수 있지만 북 내부의 직업총동맹, 여성동맹, 김일성사회주의청년동맹 등 각 기관별, 직능별 조직에도 많은 해설 강사들이 근무하고 있다. 남쪽의 국회의사당에 해당하는 만수대의

평양 애국열사릉의 해설 강사

사당에도 해설강사가 있다.

조직에 소속된 해설 강사들은 주로 조직원들을 대상으로 한 사상교양 사업이 최우선 임무다. 한마디로 조선로동당의 정책이나 국가적 사업내용을 대중이 알기 쉽게 강의하는 역할을 맡고 있는 셈이다. 따라서 이들은 어떻게 하면 조직원들이 지루하고 짜증나지 않게 구수한 말솜씨로 강의를 할 것인가를 항상 고민한다. 북 당국은 해설강사들에게 "격식과 틀이 없이 구수한 말솜씨로 간편하고 알기 쉽게 강의하는 것"이야말로 가장 효과적인 강의방법이라고 강조하고 있다.

항상 손님을 기다려야 하는 해설 강사들에게는 어려가지 어려움이 따를 것 같았다. 그중에서도 남쪽의 국립묘지에 해당하는 혁명열사릉과 애국열사릉의 해설 강사는 다른 강사보다 훨씬 어렵겠다는 생각이 방문할 때마다 들었다.

평양 개선문, 남포갑문, 푸에블로호 해설 강사들

혁명열사릉에는 항일 빨치산 출신 지휘관들의 묘가 130기 이상 조성돼 있다. 이곳의 해설 강사 김영옥 씨는 일일이 이들의 경력과 활동 내용을 자세하게 설명했다. 남보다 훨씬 많은 학습을 해야 할 것 같았다. "항일 빨치산들의 묘가 혁명열사릉과 애국열사릉에 나눠져 있는데, 기준이 무엇인가"라고 묻자, 김 씨는 "혁명열사릉에 묻혀 있는 항일열사들은 조선인민혁명군의 지휘관으로 활동했던 분들이고, 일반 대원들은 애국열사릉에 안장합니다"라고 대답했다.

애국열사릉의 백광옥 해설 강사는 더 학습을 열심히 해야 할 것 같았다. 애국열사릉에는 600명이 넘는 인물이 묻혀 있기 때문이다. "이렇게 많은 인물들에게 대해 일일이 설명하려면 굉장히 힘들겠습니다"라고 하자 활발한 성격의 백 씨는 "처음에는 어려움도 있지만 항상 학습을 하고 경험이 쌓이면 일 없다괜찮다"며 "힘들기보다는 이분들의 업적을 인민들에

29

게 널리 알릴 수 있다는 자부심이 더 크다"라고 시원스럽게 대답했다.

근무환경 때문에 어려움이 많은 해설 강사들도 있다. 이점에서는 아마도 백두산에 근무하는 해설 강사들이 가장 어려움이 클 것 같다. 이들은 불과 두 발짝 앞을 가늠할 수 없을 정도로 짙은 안개와 바람이 몰아치고 있는 악천후 속에서도, 흰 눈을 동반한 살을 에는 바람 속에서도 백두산을 찾은 손님을 위해 백두산의 명소들에 대한 안내와 해설을 해주어야 한다.

이곳에 상주하는 해설 강사는 보이는 것이라곤 바람과 구름과 안개뿐인 백두산정의 외로운 막사에 상주하면서 백두산을 찾아오는 탐승객들에게 해설을 들려주고 있다. 그만큼 해설강사들에 대한 국가의 배려도 많고, 이들은 자신의 직무에 자부심을 갖고 있다.

특히 해설 강사들은 개성의 왕건릉, 공민왕릉처럼 관리원이 해설원을 겸하는 경우를 제외하고는 한결같이 여성이다.

역사유적지와 명소들에 근무하는 해설 강사들을 통해 북의 여성들이 이북 사회의 중심축에 어느 계층보다 완강하게 뿌리박고 뚜렷한 영향력을 행사하고 있다는 것을 실감할 수 있다.

물론 남쪽 방문객 입장에서 보면 아쉬운 점도 있다. 그중 가장 큰 것이 해설 내용의 다양성 부족이다. 북쪽 주민들의 경우야 어떨지 모르겠지만 해설 강사들의 설명이 남쪽 사람들에게는 내용과 관심에서 다소 맞지 않는 경우가 있기 때문이다.

북한 박물관의 유형

북한의 박물관에도 다양한 유형이 있다. 대표적인 것으로 평양의 조선중앙력사박물관을 비롯해 각 도청 소재지에 있는 청진역사박물관, 함흥역사박물관, 평성역사박물관, 신의주역사박물관, 사리원역사박물관, 해주역사박물관, 강계력사박물관, 개성 고려박물관 등에 있는 역사박물관

명칭	설립일	내용	비고
금수산기념궁전 (평양시 대성구역 미암동)	1977.4.15	김일성 주석의 시신 안치 및 유품 전시	김일성 주석 관저인 '금수산 의사당'으로 사용하다 확장하여 1995.6.12 현 명칭으로 개칭하고 1995.7.8 개관
조선혁명박물관 (평양시 만수대 언덕)	1948.8.1	김일성 주석의 항일 혁명 활동 및 사회주의 혁명 투쟁과정의 사적물 및 자료 전시	1961.1 '국립중앙해방투쟁박물관'을 개칭 1972.4.24 만수대로 신축 이전
당창건사적관 (평양시 중구역 해방산동)	1970.10	조선로동당 창립과 관련된 자료 및 사적물 전시	해방직후 김일성이 사용하던 노동당 중앙위원회 건물
조국해방전쟁승리기념관 (평양시 중구역 해방산동)	1953.8.17	항일혁명기의 자료, 6.25 당시 인민군 자료, 병기류 전시 및 김일성 주석 업적 선전	1974.4.11 '조국해방기념관'을 개칭, 확장 건립
조선중앙력사박물관 (평양시 중구역 대동문동)	1945.12.1	원시사회에서부터 19세기까지의 역사적 유물과 문헌자료 전시	1978.2.12 김일성 현지교시

주요 박물관

명칭	설립일	내용	비고
조선미술박물관 (평양시 중구역 대동문동)	1954.9.28	기원전 3~4세기부터 현재까지의 미술품 진열	1965.3.11 김일성 현지교시
국제친선전람관 (묘향산)	1978.8.26	김일성 주석, 김정일 국방위원장에게 보내온 150여 개국 인사들의 선물 30,000여 점 중 일부 전시	건물내부의 천정, 벽에 '김일성화' 치장
보천보혁명박물관 (량강도 보천군 보천읍)	1955.8.7	1937.6.4 보천보전투 관련자료 및 김일성 주석의 현지지도 사적자료 전시	1963.6 구건물 옆에 현대적 고건물 신축, 1977년 진열체계 및 자료보충 정비
왕재산혁명박물관 (함북 은성군)	1975.10.1	김일성 주석의 1930~1940년대 항일투쟁 활동 자료 전시	당원 및 노동자들에게 김일성의 혁명역사를 학습시키는 정치학교 기능
조선민속박물관 (평양시 중구역 대동문동)	1956.2.10	민속유물이 전시되어 있으며, 연구사업 및 군중교양사업도 전개	1960.6.10 김일성 현지교시

북한의 주요 사적관, 전람관

봉화리혁명박물관을 참관하는 북 주민들

을 들 수 있다. 남쪽의 독립기념관에 해당하는 조선혁명박물관도 평양의
중심부에 자리 잡고 있고, 특별히 백두산 지역에는 보천보혁명박물관이
별도로 마련되어 있다.

역사 이외의 박물관으로는 조선미술박물관, 조선민속박물관, 자연박물
관 등이 있고, 소규모로 신천박물관, 지하철도건설박물관 등이 있다.

또한 남쪽의 전쟁기념관에 해당하는 조국해방전쟁승리기념관을 비롯
해 묘향산 국제친선전람관, 남포갑문전시관, 3대혁명전시관, 조선우표전
시관 등 다양한 형태의 기념관, 전람관, 전시관 등이 마련되어 있다.

특히 북한에는 특이하게 김일성 주석, 김정일 국방위원장 등의 사적을
전시하고 있는 사적관이 전국에 건립되어 있다. 평양에는 만경대혁명사
적관, 봉화리혁명박물관, 문화성혁명사적관, 칠골혁명사적관, 인문무력
부혁명사적관, 당창건기념사적관, 김일성종합대학사적관, 창덕학교사적

관 등이 있고, 지방에도 청산리협동농장사적관, 강계 연풍동혁명사적관, 회령의 김정숙혁명사적관, 고산진혁명사적관 등 각지에 혁명사적관이 건립되어 있다.

조선중앙력사박물관

"우리민족의 100만 년 역사를 품은 타임캡슐"

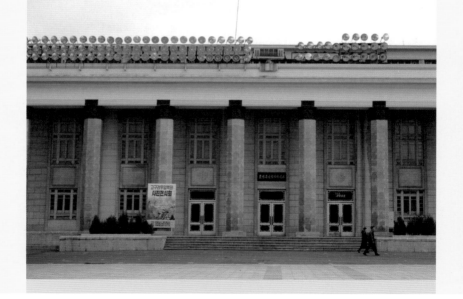

평양의 상징 김일성광장에 자리 잡은 조선중앙역사박물관

조선중앙역사박물관은 인민대학습당 전망대에서 바라봤을 때 평양을 상징하는 김일성광장의 동쪽에 자리 잡고 있다. 중앙역사박물관은 북한의 모든 박물관을 대표하는 얼굴이다. 박물관의 위치는 중앙역사박물관이 가진 위상을 그대로 보여준다.

북한은 정권 초기부터 역사교육의 학습장으로서, 문화유산을 통한 애국주의 배양의 장으로서 박물관을 매우 비중 있는 기관으로 설정해 왔다. 그것은 박물관을 중앙역사박물관과 조선미술박물관으로 나누고, 평양의 상징적 공간에 배치한 것에서 잘 드러난다. 풍수지리설에 '좌청룡, 우백호'가 있다면 김일성광장에는 '좌역사, 우문화'가 있는 셈이다.

일본의 원로 고고학자로 도쿄東京대 교수를 역임한 사이토 다다시齋藤忠는 평양을 두 차례 방문하고 1996년에 쓴 글에서 이렇게 평가했다.

"박물관은 그 나라의 얼굴이고, 그 도시의 얼굴이다. 조선중앙역사박물관도 북조선의 얼굴이고 평양시의 얼굴이다. 그런데 평양시의 중심지인 김일성광장의 양측에 조선중앙역사박물관과 조선미술박물관이 마주하고 있다는 것은 이 나라가 박물관과 미술관을 얼마나 중요시하고 있는가를 무언으로 말해주는 것이다. 이런 자리 설정은 세계의 박물관 가운데도 유례가 드문 것이다."

2003년 2월 처음 중앙역사박물관을 방문한 후 여러 차례 찾았지만 아쉽게도 사진 촬영을 제한당했다. 당시에는 남북 간 교류 초기라 전시 내용이나 부족한 시설이 공개되는 것을 원치 않았던 것 같다. 그래도 2007년에는 사전에 취재요청을 해 일부 전시관을 촬영할 수 있었다.

대리석으로 웅장하게 지어진 박물관 1층에 들어서면 옷을 보관하는 곳

과 매점이 있고, 계단을 오르면 김일성 주석의 동상이 세워져 있다. 전시실은 2층과 3층에 마련되어 있다.

이곳에서는 여성 해설강사의 상세한 설명을 들으면 유물들을 둘러볼 수 있다. 해설 강사는 먼저 박물관의 연혁에 대해 설명을 한다.

"우리 조선중앙력사박물관은 나라가 해방된 지 100날밖에 안 되었던 1945년 12월 1일에 모란봉에 있던 일제의 평양구립박물관을 몰수해서 평양박물관으로 발족하였습니다. 1947년에 국립중앙박물관으로 승격되었고, 1973년에 와서 조선중앙력사박물관으로 개칭되었습니다. 박물관에는 원시사회로부터 1919년 3·1인민봉기까지 이르는 100만 년의 역사를 보여주는 유물들이 모두 19개의 방에 나누어 전시되고 있습니다."

비록 그 시작은 미약했으나…

처음 문을 열 때 중앙역사박물관은 모란봉 을밀대로 가는 길에 있던 일제강점기의 평양부립박물관을 그대로 활용하였다. 당시 평양박물관은 국립이 아니라 부립으로, 요즘으로 치자면 재정이 빈약한 시립박물관이었다. 유물은 2,000여 점에 불과했다. 1935년 설립 당시부터 광복 때까지 줄곧 관장을 맡아본 고이즈미 아키오^{小泉顯夫}의 회고록인 『조선고대유적의 편력』^{1986년, 도쿄}에 따르면 평양부립박물관의 유물은 고구려 와당과 낙랑유물 등 평양지역 출토품이 고작이었고, 그밖에 있다고 해야 고구려 고분벽화 모사화 정도가 전시돼 있었다. 해방 후에도 사정이 크게 다르지 않았을 것이다.

게다가 해방 후 초대 국립박물관장이 된 김재원金載元 관장은 개성부립박물관을 개성분관으로 승격시킨 다음 38선 근처에 박물관이 있다는 것

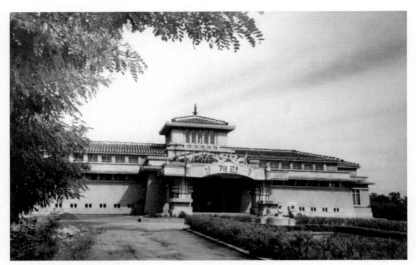
1954년 복구된 중앙역사박물관 전경

이 불안해 개성분관의 중요한 유물들, 특히 고려청자의 명품들은 모두 서울로 옮겨놓았다. 그리고 얼마 안 되어 우려했던 전쟁이 터졌고 전쟁이 끝나고 휴전협정이 발효되기 시작했을 땐 개성박물관은 거의 텅 비어 있었다. 그렇기 때문에 북한은 평양박물관 2,000여 점으로 박물관 사업을 시작할 수밖에 없었다. 소장유물의 양과 질에서 북쪽은 애초에 남쪽과 비교할 수 없는 수준이었다. 그마저도 6·25전쟁 뒤 평양이 잿더미가 되면서 박물관도 파괴되었고, 유물 상당수가 피해를 봤다. 역사박물관은 평양에 신도시가 건설되면서 1954년 9월에 다시 지어졌다.

북한은 많은 분야에서 그러했듯이 물질적 부족을 정신적으로 극복했다. 해설강사는 "우리는 열심히 발굴하고 제작하고 수집해서 유물을 확보했습니다. 이제 우리도 13만 점이 됩니다"라고 설명하였다.

여기에서 '제작'이란 문화재 복제품을 말한다. 북한은 유물이 부족하였고, 특히 신라와 백제, 조선시대의 유물들은 지리적 특성상 거의 다 남쪽

에 있었다. 북한은 이런 사정으로 일찍부터 복제품을 박물관 운영에 도입했고, 이를 위해 문화유물보존총국 산하에 문화유물창작사가 독립기관으로 있을 정도다.

그 덕분에 중앙역사박물관엔 검은모루의 구석기유물, 신의주 압록강변의 '미송리토기', 평양 원오리의 테라코타 불상 등 실물도 있지만 호모에렉투스 시절의 검은모루 풍경 상상도, 고인돌을 끌고 가는 청동기인 모형, 대성산성 배치도와 안학궁전 모형도, 안악3호무덤 실물모형 등 무수한 복제품이 전시장을 채우고 있다.

검은모루동굴 유적에서 3.1운동까지

2007년 중앙역사박물관을 방문했을 때는 19개의 전시실로 구성되어 있었다.

1호실은 김일성 주석과 김정일 국방위원장의 현지 지도관이다. 2~3호실에는 100만 년 전의 검은모루유적을 비롯하여 우리나라가 인류발상지임을 보여주는 원인, 고인, 신인단계의 노동도구들과 인류화석들이 전시되어 있다. 2000년대 중반 북한은 함경북도 화대군 석성리에서 발굴된 화산용암석에 묻혀있는 어린이 머리뼈와 두 사람의 머리뼈를 발굴했는데, 구석기시대 중기 고인단계의 인류화석이다. 이 유물들이 이곳에 전시되어 있다.

4~5호실에는 고조선, 부여, 진국 등 우리나라 고대국가들의 유물자료들이 전시되어 있다. 역시 가장 눈에 띄는 것은 단군릉이라고 전해지는 무덤에서 발굴한 부부의 유골이다. 북한은 이 유골이 고조선을 창건한 단군왕검의 것이라고 주장하고 있다.

해설 강사는 "우리 민족의 시조인 단군의 유골, 고인돌무덤, 순장무덤, 비파형단검 등은 우리나라가 반만년의 오랜 역사를 가지고 있으며 우리

중앙역사박물관 원시관, 고구려관의 내부 모습(위). 2007년 10월 차순용 해설 강사가 남북정
상회담 때 중앙역사박물관을 방문한 영부인 일행에게 설명을 하고 있다(아래)

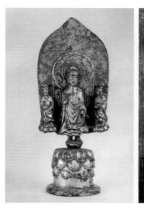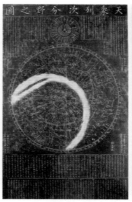

중앙역사박물관에서 소장되어 있는 연가7년명금동1광3존불상(延嘉七年銘金銅一光三尊佛像), 천상열차분야지도(天象列次分野之圖), 금동미륵보살반가사유상

민족이 하나의 공통된 문화를 창조한 슬기롭고 근면한 민족임을 뚜렷이 보여주고 있습니다"라고 설명하였다.

6~9호실에는 고려건국자료, 안학궁, 대성산성, 광개토왕릉비, 고국원왕릉, 덕흥리벽화무덤, 해뚫음무늬금동장식품, 영강7년강배, 원오리흙부처 등 고구려의 강대함과 높은 문화발전수준을 보여 주는 자료들이 전시되어 있다. 또한 외래침략자들과의 싸움에서 용맹을 떨친 고구려 사람들의 투쟁자료들이 전시되어 있다.

2000년대에 새로 발굴된 고구려 시기의 무덤들인 평안남도 강서군 태성리 3호무덤과 황해북도 연탄군 송죽리 벽화무덤에서 나온 금보요, 구술, 팔찌, 두공장식, 은비녀 등 수십 점의 유물들도 전시되어 있었다. 태성리 3호무덤은 무덤구조형식이 안악3호무덤과 같은 왕릉급 무덤이다.

10호실에는 무녕왕릉, 경주석굴암, 불국사, 다보탑과 석가탑, 첨성대, 황룡사9층탑, 금관, 가야금 등 백제와 신라, 가야의 유물자료들이 전시되어 있다. 북에서 보는 남쪽 유물이라 호기심에 끌려 유심히 보았으나 아무래도 남측보다 자료의 수와 질에서 떨어지는 것은 어쩔 수 없어 보였

다. 우리가 고구려와 고려의 유적을 직접 보지 못하고 사진으로만 보는 것과 유사하다. 남북 간 역사 문화유산 교류가 절실함을 느끼게 된다.

11호실에는 상경용천부, 청해토성, 돌등, 치미 등 발해의 유물들이 전시되어 있고 12~14호실에는 고려의 성립과 사회경제발전을 보여주는 유물들이 전시되어 있다. 보현사 13층탑, 만월대, 고려자기, 금속활자 등 고려의 높은 발전수준을 보여주는 유물들과 함께 12세기 말 전국적인 농민투쟁, 거란과 몽골침략을 반대하는 고려의 투쟁자료들이 전시되어 있다.

국보급인 고려 태조 왕건의 금동좌상

특히 왕건의 금동좌상이 관람자들의 눈길을 끈다. 왕건금동좌상은 고려 태조 왕건왕릉을 개건할 때인 1997년 봉분 주변의 땅속에서 발견되었다. 발굴 당시 학자들은 금동좌상이 머리에 쓴 관과 겹친 손가짐을 하고

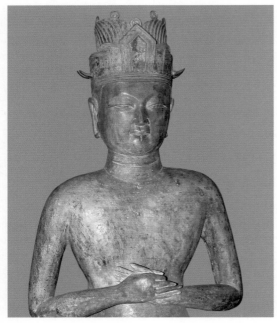

태조 왕건의 금동좌상

중앙역사박물관의 발해관 전경

앉은 자세, 그리고 주변에서 나온 도금한 청동조각, 장방형 화강석과 쇠고리 및 쇠못 등의 유물들을 통해 유물 주인이 고려 태조라는 것을 밝혀 냈다고 한다.

금동좌상이 쓰고 있는 관은 외관과 내관으로 되어 있다. 외관은 아래에 2.5㎝의 띠가 있고 거기에 가로 4개의 줄이 있다. 관의 앞 중심에는 산을, 좌우에는 2개씩의 작은 뿔모양과 구름을 형상했다. 내관은 외관보다 높은데 마치 폭포가 쏟아져 내리듯이 무수한 줄이 우에서부터 아래로 새겨져 있고 그 테두리에는 8개의 원형장식이 규칙적으로 배열되었는데 6개만 남아있다. 원형장식 안에 형상된 해와 달은 황제나 왕을 상징한 것으로 이 관이 왕관이라는 것을 보여준다.

왕건금동좌상은 본래 금도금한 것인데 발견 당시에는 대부분의 금도금이 벗겨져 있었다고 한다. 왕을 금동으로 형상한 것은 세계적으로 보기 드물기 때문에 왕건금동좌상은 매우 귀중한 가치를 가지는 것으로 평가

1973년 모란봉 언덕에서 김일성광장으로 옮겨진 조선중앙역사박물관 전경

된다. 그래서 북한에서도 '국보 중 국보'로 치는 명품으로 2006년 서울에서도 전시된 바 있다.

15호실에는 훈민정음, 조선왕조실록, 흠경각 물시계 등 조선시대 초기의 유물들이 전시되어 있다.

해설 강사는 "15세기 문화 발전에서 가장 중요한 자리를 차지하는 것이 우리 조선 민족의 고유한 문자, 훈민정음이 나온 것입니다. 훈민정음은 세종25(1443)년 발음이 나오는 기관의 모양을 본떠 만든 표음문자였습니다"라고 설명하였다.

훈민정음을 설명하는 해설 강사에게 북에는 한글을 기념하는 날이 언제인지 물어보았다. 대답은 "1월 15일"이란다. 남쪽이 훈민정음 '해례본'을 반포한 날을 양력으로 바꾸어 10월 9일을 한글날로 삼은 반면, 북한은 창제날인 1월 15일을 기념일로 삼고 있는 셈이다.

중앙역사박물관에는 고려청자 유물들도 종류별로 꽤 많이 전시돼 있다. 해설 강사는 전시 품목 중 고려청자가 고구려 무덤 벽화와 함께 방문

객들의 이목을 가장 많이 끌고 있다고 설명하였다.

전시물은 1919년 3·1운동 시점으로 끝난다. 이것은 그 후 역사는 주로 조선혁명박물관에서 전시하고 있기 때문일 것이다. 북한은 학교에서도 일반역사와 혁명 역사를 따로 가르치고 있다. 즉, 중앙역사박물관은 상고시대부터 근대 초기까지의 유물을 전시하고, 이 시기의 역사를 교양하는 곳이다.

북한은 역사박물관을 "나라의 믿음직한 문화재 보존기지이자 애국주의 교양의 위력한 거점"이라고 규정한다. 실제로 북측의 안내원에게 "박물관에 가봤지요?"라고 물어보면 "중앙역사박물관 말입니까? 수도 없이 갔습니다. 중학교 다닐 때 역사 시간에 박물관에 자주 갔습니다"란 대답이 돌아온다. 각급 학교 역사 시간엔 역사박물관을 현장학습장으로 삼아 매 시기가 끝나면 중앙역사박물관에 견학을 간다는 것이다.

청소년 학생들의 살아있는 역사 교육장

북한 학교에서는 문화유적과 유물에 대한 어린 학생들의 인식능력을 높여주는데 주의를 돌리고 있다. 특히 방학 기간을 이용해 소학교, 중학교 학생들이 학교에서 배운 역사지식을 다지기 위한 현지답사 및 참관을 진행한다. 그런 점에서 중앙역사박물관은 학생들에게 역사공부의 중요거점이라고 할 수 있다.

해설 강사는 "평상시에는 박물관 참관자 수에서 차지하는 학생들의 몫은 60%이지만, 1월에는 80~90%까지 차지합니다"라고 말하였다. 소학교, 중학교 학생들은 개별 또는 학급과 학교단위로 박물관을 참관한다. 하루에도 수백, 수천 명의 학생 참관자 수를 기록하고 있다.

원시사회로부터 근대사회에 이르기까지 조선 통사를 보여주는 유적 유물 가운데 학생 소년들은 특히 고조선과 고구려의 역사에 보다 큰 흥미를

표시한다고 한다. 고조선의 고인돌무덤과 수레모형, 고조선의 비파형단검, 좁은놋단검을 비롯한 고대무기들, 1 : 1모형들인 고구려의 광개토왕릉비와 안악3호무덤 등에 깊은 관심을 나타낸다는 것이다.

중앙역사박물관에서는 박물관의 연혁과 진열된 유적유물, 애국명장 등을 소개하는 다매체편집물CD도 제작해 새 세대들을 포함한 박물관 참관자들의 역사 인식에 도움을 주고 있다.

박물관을 참관하러 온 한 중학생은 "유적과 유물을 보니까 역사 공부가 더 재미나요. 가정과 학교에서 우리나라 역사가 오래고 문화가 우수하다고 배웠는데 그 말의 뜻을 알게 되었어요"라고 소감을 말했다.

2000년대에 들어와 북한은 중앙력사박물관을 개건 현대화하였다. 2003년 방문했을 때 해설 강사는 다음과 같이 설명했다.

조선중앙역사박물관 입구에서
작별인사를 하는 차순용 해설강사

"유물보존실을 높은 수준에서 새로 만들고 박물관 내부를 현대적으로 꾸리는 사업에 착수했습니다. 유물들의 재질은 금속, 목재, 섬유 등 수십 가지나 되는 것으로 하여 이것을 대를 이어 영구 보존하자면 여러 가지 조건들이 보장되어야 합니다.

1960년대에 건설된 박물관 건물은 빛조건을 보장하기 위하여 지붕 아래 일정한 공간을 두면서 3층 천정을 유리로 형성하고 있었는데, 이번 개건 현대화공사를 통하여 유리를 모두 들어내고 다공판을 씌우기로 하였습니다. 진열실 내부의 개조사업도 동시에 벌리고 있습니다. 여기에서는 진열실 목조 바닥을 돌로 교체하여 천정에 온습도 보장조건을 지어주는 데 주된 힘을 넣고 있습니다. 공사가 끝나면 박물관의 유물 보존조건은 더욱 원만히 갖추어지게 될 것입니다."

2007년 방문했을 때 해설을 마치고 박물관 입구까지 따라 나온 차순용 해설 강사는 중앙역사박물관에서는 대외교류, 특히 남쪽과의 교류 협력 사업을 적극 추진하고 있다고 설명하였다.

2005년 12월 1일 중앙력사박물관 창립 60돌 때까지 60년 동안 이 박물관을 찾은 방문객은 내국인이 900만 명, 해외동포 및 외국인이 16만 명을 넘었다고 한다. 1년에 북녘 사람 15만 명 정도가 이 박물관을 찾는 셈이다.

몇 달 후 차 해설 강사는 2007년 10월 남북정상회담 당시 박물관을 찾아온 노무현 대통령 일행을 안내해 남쪽 언론에도 소개되는 유명인사(?)가 되었다.

조선미술박물관

국보급 작품이 수두룩한 예술작품의 보고

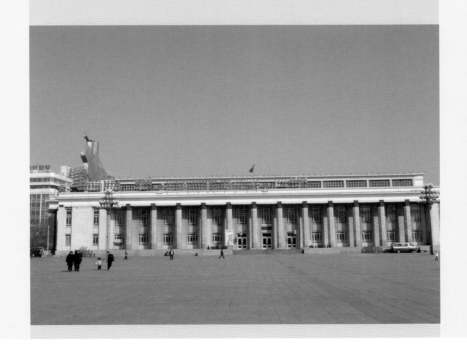

조선시대 문인화부터 해방 후 사실화까지 다양한 작품 전시

조선미술박물관은 조선중앙력사박물관과 김일성광장을 사이에 두고 마주 보고 있다. 북한의 대표 박물관이자 유일한 미술박물관인 이곳은 회화를 중심으로 한 미술작품 전반을 수집하고 전시한다.

남한 소재의 국립박물관의 경우, 근대 이전과 이후라는 시간적 경계에 따라 각각의 미술 문화재를 국립중앙박물관과 국립현대미술관에서 별도로 관리하는 것과 달리 북한의 조선미술박물관에서는 고구려 고분벽화 모사도模寫圖부터 최근에 창작된 조선화朝鮮畵까지, 즉 고대부터 현대에 이르는 미술의 역사와 변천 과정을 한 곳에서 관람할 수 있다.

미술박물관은 2004년 2월을 시작으로 2007년 2월과 11월 3차례 취재차 방문했기 때문에 친근감이 드는 곳이다. 전시장은 2층부터 4층까지 이어지며, 크게 전통 미술 작품들과 항일혁명 투쟁 시기 이후의 현대 미술 작품들로 구분되어 시대별 흐름에 따라 작품들이 진열되어 있다. 전시된 미술품 가운데서는 회화작품이 가장 큰 비중을 차지하고 있다. 20여 개가 넘는 전시실에는 전통화에서부터 조선화, 유화, 출판화 등의 다양한 종류의 그림들이 2~3층 화랑의 벽면에 걸려있으며 조각이나 도자, 기타 공예품들은 독립진열장 안에 놓인 상태로 4층 전시실 일부와 로비 공간에 진열되어 있다

이 미술박물관은 수만 점의 국보적인 미술작품들을 보존하고 있는 '주체미술의 대보물고寶物庫'라고 평가된다.

북한은 조선미술관의 시원을 김일성 주석이 1948년 8월 해방된 조국 땅에서 성대히 열린 8·15해방 3주년 대전람회장을 찾은 때로 설정하고 있다. 당시 광성중학교 운동장에 꾸려진 전람회장은 초라한 가설건물에 지나지 않았다. 하지만 북한은 해방된 나라에서 처음으로 열린 미술전람회를 높이 평가하고 있는 것이다.

"우리 박물관은 1948년 8월 11일에 창립되었습니다. 총 21개의 방입니다. 1~15호실까지가 해방 전 옛날 그림들입니다. 고구려, 고려, 조선시기의 그림들이 있습니다. 16~21호실까지가 해방 후 창작된 현대 그림들입니다. 조선화를 기본으로 해서 유화, 출판화, 공예, 조각, 보석화 등 종류별로 작품들이 전시되어 있습니다. 총 건평이 4562평방미터에 4층 건물로 되어 있습니다."

 2007년 11월 2일 미술박물관에 들어서자 미술대학을 졸업하고 박물관에 왔다는 곽성애 해설 강사의 설명이 시작되었다. 대학에서 이론을 전공해서 잡지에다 글을 써서 논평을 할 수 있는 자격을 가지고 있다는 곽 선생은 "그림도 그리지만 국가전람회에 출품할 정도로는 못 그린다"며 겸손해하였다.

 미술 전반에 대한 안목이 대단하여 역사와 작가, 작품 등에 대해 막히는 것이 없다. 시간이 좀 넉넉했다면 많은 이야기를 나눌 수 있었을 텐데,

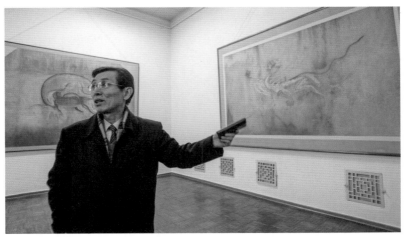

조선미술박물관 관계자가 1960년대에 그려진 고구려벽화 모사도에 대해 설명하고 있다.

조선미술박물관에 전시돼 있는 다양한 그림들. 위쪽이 극보급으로 평가받는 정영만의 작품 '강선의 노을'이다.

다음 일정 때문에 주마간산 격으로 볼 수밖에 없어 아쉬움이 컸다. 그의 해설이 계속된다.

"우리 박물관은 조선화를 위주로 하여 항일투쟁 시기에 창작 보급된 미술 작품들과 광복 후 우리 미술가들이 창작한 사상 예술성이 높은 작품들, 그리고 우리의 유구한 민족미술 전통을 보여주는 많은 미술 유적들을 보존 전시하고 있습니다. 그 공로로 국기훈장 제

1급과 김일성훈장을 받은 영예 높은 박물관입니다."

전시장에는 국보급 작품들의 경우 보존을 위해 모사품도 걸어 놓았지만 진품도 곳곳에 걸려있었다. 추사 김정희의 붓글씨와 김홍도, 장승업의 작품들이 그러하고 대원군 이하응의 란 그림도 전시돼 있다. 근대관에는 김옥균, 안중근의 붓글씨도 원작 그대로 볼 수 있다.

인두를 달구어 종이에다 그린 '인두화', 손가락 끝에 물감을 묻혀 그린 '지두화' 등 독특한 미술양식도 눈길을 끌었다.

그중에는 국보로 지정돼 있는 '농민생활도'도 있다. 19세기 민간화가 우진호(1832~?)가 그린 '농민생활도'는 당대의 여러 농민생활도 가운데서 가장 진보적이며 대표적인 작품으로 평가된다. 10폭 병풍으로 된 그림은 '달맞이', '밭갈이', '김매기', '판이한 생활', '지주집', '마당질', '나루배', '사냥' 등으로 이루어져 있다.

이 그림은 예로부터 조선 인민이 즐겨온 민속 명절 정월대보름 풍습으로부터 시작하여 계절에 따르는 영농공정과 농민들의 근면한 노동 모습을 연속화의 형식으로 그려 놓았다.

특징적인 것은 당시 조선의 어디서나 볼 수 있는 수수한 농촌 마을을 중심으로 농민들의 생활을 폭넓게 형상하면서도 한 화면에 농민과 양반의 서로 다른 생활을 대조적으로 묘사하여 사회의 현실을 직관적으로 한눈에 안겨 오게 한 것이다.

그림의 모든 형상은 농촌의 구수한 흙냄새가 풍겨오고 소영각 소리가 들려오는 듯 진실하면서도 소박하고 통속적으로 묘사되어 있다.

유홍준 교수의 눈길을 사로잡은 김홍도의 '자화상'

또 단원 김홍도金弘道의 '자화상'은 초상화와 인물화를 절묘하게 결합해

한 폭의 품격 높은 문인화로 승화시킨 단원 중년기의 명작이다. 1997년 미술박물관을 방문한 미술사학자 유홍준 교수가 보고 찬사를 아끼지 않은 작품이다. 미술에 문외한이라 그의 설명을 옮겨본다.

"나는 평소 김홍도가 어떻게 생겼을까 생각하면서 그가 그린 '군선도' 한쪽에 나오는 긴 얼굴의 청수한 젊은이가 아닐까 상상해 왔다.

왜냐하면 화가들이 상상의 인물을 그릴 때면 본능적으로 자기 얼굴을 닮게 그린다. 특히 이상적인 얼굴, 선남선녀를 상상으로 그릴 때면 동그란 얼굴의 화가는 동그랗게, 긴 얼굴의 화가는 길게 그린다. 지금 우리가 사용하고 있는 지폐에 그려져 있는 인물의 초상을 보면 세종대왕·율곡·퇴계 등의 얼굴이 이를 그린 김기창·이종상·장우성 등 화가의 얼굴형과 닮은 것도 이런 이치라고 생각한다.

꼿꼿하게 앞을 보고 앉아 정면을 응시하는 선비의 자세는 절도와 당당한 기개가 동시에 느껴진다. 이마가 넓고 갸름한 얼굴에 짙은 눈썹과 맑은 눈빛은 준수한 자태가 역력히 드러나 있다. 옛날에 조희룡이 '호산외사壺山外史'에서 '김홍도는 풍채와 태도가 아름답고, 성품과 도량이 넓어 사람들이 신선 같다고 했다'고 했는데 그런 풍모가 서려 있다.

얼굴로 보아 30대 초반, 이미 어용화사御用畫師로 화명을 날리고 표암 강세황의 후견 아래 당당히 화가로서 활동하기 시작하던 그때의 단원 모습이리라. 그림을 뚫어져라 다시 보니 탕건 아래쪽에는 망사의 마름모무늬가 세밀하고 콧수염과 눈썹은 터럭 하나하나를 헤아리듯 그려 넣었다. 그렇게 세필을 구사하고도 옷자락만은 거리낌 없는 필치로 정리하여 개결介潔한 품격이 살아나고 터럭만큼

농민생활도의 일부

의 속기도 없다. 이 작품의 낙관을 보면 '김홍도인'과 그의 자(字)
인 '사능士能' 두개가 찍혀 있고, 오른쪽 아래에는 '송은 이병직 장
松隱 李秉直 藏'이라는 소장인이 찍혀 있다.

서재 한쪽 아주 심플한 구성의 장탁자에는 벼루·연적·필통·도장·
향로 등 문방사우가 있어 조선시대 선비의 멋과 풍류를 남김없이
보여주고 있다. 사실 그럴 때 단원은 더욱 단원 같았던 것이다. 단
원의 '자화상'은 어느 면으로 보나 가장 단원다운 그런 명화였다."

(『중앙일보』 1998.12.26. '북한문화유산답사기' 20.조선미술박물관의 단원그림)

조선미술박물관 회화 수장품 중에는 예외적이라 할 정도로 이인상李麟
祥·이인문李寅文·김홍도金弘道의 작품이 여러 점 보관되어 있다. 이인상은
'소나무 아래서'라는 대작 이외에 '수옥정漱玉亭', '구학정龜鶴亭' 등 진경산
수를 그린 8폭 화첩이 있고, 이인문의 작품은 '여름 산수', '72세작 가을
산수' 등 빼어난 소품이 5점이나 있다.

조선미술박물관을 찾은 관람객들이 전시 작품을 둘러보고 있다.

이들은 모두 명품이라고 해도 모자라지 않을 것이지만 세인의 관심을 살만한 작품은 역시 김홍도의 그림일 것 같다. 다시 조선미술박물관을 방문해 김홍도의 작품을 감상했던 유홍준의 설명을 들어보자.

"조선미술박물관에는 이제까지 3점의 단원 김홍도 작품이 있는 것으로 알려져 왔다. 하나는 사자인지 삽살개인지 모르는 털북숭이 네발짐승을 유머러스하게 표현한 '늙은 짐승'이라는 동물화고, 또 하나는 영지버섯인지 불로초인지를 한 광주리 캐어 짊어지고 있는 선동仙童을 그린 '약초를 캐고서'라는 신선도이며, 마지막 하나는 금강산 구룡폭포를 대담한 붓놀림으로 명쾌하게 요약해 낸 '구룡폭'이라는 제목의 산수화다.

세 점 모두 단원의 의심할 수 없는 가품佳品으로 화제畵題와 도서 낙관이 또렷하여 단원 예술의 진면목을 엿보게 해준다. 사실 이 작품 3점을 감상하는 것만으로도 조선미술박물관에서 나의 회화 감상은 즐거운 것이었다.

'늙은 짐승'에서 터럭들이 부풀어 일어날 것만 같은 생동감, '약초를 캐고서'에서 선묘線描의 강약이 드러나는 리듬감, '구룡폭'에서 바윗결을 화강암의 절리節理 현상에 따라 혹은 수직으로, 혹은 수평으로, 혹은 사선으로 죽죽 그어 내리면서 곳곳에 운치 있게 소나무를 그려넣음으로써 실경實景의 사실감을 조형적 아름다움으로 승화시킨 모습은 그림이 왜 사진보다 감동적일 수 있는가를 유감없이 보여주는 명작이다.

이 세 작품은 남한에 있는 같은 소재의 단원 작품과 비교해 보면 더욱 그림의 묘미를 완상할 수 있다. '약초를 캐고서'의 신선 그림은 40대 중반의 그림으로 31세 때 명작인 '군선도'의 신선 묘사에

김홍도의 작품 '약초를 캐고서'

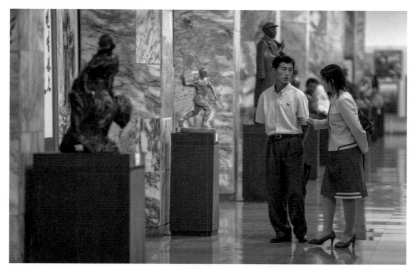
연인 사이로 보는 두 남녀가 국가미술전람회에 전시된 작품들을 둘러보고 있다.

비할 때 훨씬 부드러워진 필치가 돋보였고, '늙은 짐승'은 50대 초반 작품으로 그의 40대 때 동물화에 비할 때 분방한 붓놀림이 눈맛을 후련하게 해주는 것이며, '구룡폭'은 50대 중반 그림으로 그가 45세 때 정조의 명을 받아 금강산을 다녀와서 그렸던 구룡폭포 그림에 비하면 그 원숙한 맛이 확연히 느껴지는 것이었다.

화가의 일생을 보면 노년으로 갈수록 형상의 묘사는 간략해지고 생략이 많아지며, 채색은 단색조로 밝아진다. 그래서 섬세한 묘사가 아니라 은은한 분위기로 자기를 드러내 보이는 것이니 그런 원숙한 모습이 모든 분야에서 노숙한 경지에 이른 달인의 모습이 아닐까 생각케 하는 것이다."

(『중앙일보』1998.12.26. '북한문화유산답사기' 20.조선미술박물관의 단원그림)

조선미술박물관 소장 운보 김기창의 작품 '처녀들'

조선미술박물관에는 단원이 그린 '게'그림도 있다. 단원은 인물·풍속·산수뿐만 아니라 화조·초충·어해魚蟹에도 뛰어났다고 한다. 이 게 그림은 그의 다양한 소재 해석 능력을 잘 보여준다.

미술박물관에는 일본의 동포들이 보내온 미술작품도 적지 않다. 대부분의 작품이 일제강점기에 일제에 빼앗긴 민족의 귀중한 미술 유물들이다. 조선화 '한쌍의 기러기'16세기, 리암, '용을 낚는 사람'17세기, 화가의 이름은 밝혀지지 않음이 대표적인 작품이다.

전시된 작품들을 둘러보다 잠시 의아했던 것은 남측에서 친일파로 평가받고 있는 김은호의 작품이 현대관에 걸려 있는 것이었다. 북한에서는 김은호에 대해 어떻게 평가하는지 물어보았다.

"김은호 밑에서 그림을 배운 사람들이 전쟁 시기 북으로 들어와서 우리 조선화를 발전시키는 데서 적지 않은 역할을 놀았습니다. 일본에 유학 갔다 와서 좀 일본풍으로 그리는 것도 있었지만 대체적으로 평가합니다. 물론 친일 문제에 대한 논란도 있었습니다."

정치적으로, 역사적으로 친일을 청산해서 그런지 문화예술에 대한 평가에서 훨씬 여유가 있다는 생각이 드는 순간이었다.

열심히 해설을 맡아준 곽 선생 등과 작별을 고하고 박물관을 나서니 김일성광장에 늦가을 비는 여전한데 흐린 노을이 지고 있었다.

매년 미술박물관에서는 국가미술전람회가 열린다. 국가미술전람회에는 매년 특색 있게 열리는데, 전람회에는 만수대창작사, 중앙미술창작사, 송화미술원, 각 도의 미술창작사를 비롯해 중앙과 지방의 미술창작제작 기관들의 미술가들과 전국의 미술애호가들이 창작한 작품들이 출품된다.

4

조선민속박물관

"우리민족 생활문화의 원형이 집대성된 곳"

신석기시대에서 19세기 말까지의 민속유물과 자료 전시

2007년 11월 2일 오전 평양 중심부에 자리 잡고 있는 조선민속박물관을 방문했다. 민속박물관은 김일성광장 동쪽 조선중앙력사박물관 뒤쪽에 자리 잡고 있다. 1956년 2월 문을 연 조선민속박물관에는 원시사회로부터 해방 후까지 생활풍습과 생활양식에 관한 3만여 점의 민속유물과 관련 자료들이 전시되어 있다.

> "조선민속박물관은 1956년 2월 10일에 개관해 군중교양과 문화
> 유물보존기지로서의 사명과 임무에 맞게 학술연구, 군중교양, 민
> 속유물 수집, 발굴, 보존, 진열, 제작 등을 진행하고 있습니다. 현
> 재 조선민속박물관에는 여러 부문의 생산풍습자료들, 의식주와 생
> 활풍습, 가정의례, 인사예절, 민속놀이와 민속음악 등을 보여주는
> 수많은 직관자료들이 전시되어 있습니다."

초창기에는 변변한 유물이 별로 없었다. 이를 보완하기 위해 개관 후 30여 년 동안 박물관의 연구사들은 전국에 걸쳐 현지 조사사업을 진행하였고, 그 결과 고려자기11세기~12세기들과 남녀 의상유물들15세기~18세기, 농경도구, 어로도구19세기들을 비롯하여 1만여 점의 유물들과 민족의 식생활풍습, 민속놀이 등을 보여 주는 많은 유물자료들을 발굴, 수집할 수 있었다고 한다.

행정구역상으로는 평양시 중구역 대동문동에 위치한 조선민속박물관은 신석기시대부터 19세기 말까지의 생산활동과 의식주 생활풍습, 가정의례와 인사예절, 민속놀이 등을 보여주는 유물과 자료들이 7개 방에 시기별로 체계적으로 전시되어 있다.

제1호실에는 신석시시대부터 시작된 농경생활, 제2호실에는 수공업

1970년대 중반 조선민속박물관의 모습

생산에 필요한 여러 가지 수공예품, 제3호실에는 우리민족의 식생활, 제4호실에는 옷차림, 제5호실에는 주거문화, 제6호실에는 관혼상제 풍습, 제7호실에는 민속놀이와 민족예술과 관련된 유물들이 전시되어 있다.

국민 생선 '명태'의 어원은?

"우리나라의 동해에서는 예로부터 명태잡이가 유명했습니다. 왜
명태라고 했는지 아십니까? 옛날에 함경도 명천에 태 씨라는 어부
가 살았습니다. 한번은 먼 바다에 나가서 고기를 많이 잡았는데,
이름을 어떻게 지을까 생각하다가 명천에서 '명' 자와 성의 '태' 자
를 따서 '명태'라고 지었답니다."

해설 강사가 갑자기 명태의 유래에 관해 설명하는데, 명태라는 이름에
대해서는 설이 많다. 이유원의 『임하필기』에 옛날 함경도 감사가 명천에
갔다가 태씨 성의 한 어부가 바친 생선을 맛있게 먹고 이름을 물었으나
이름이 없다 하자 명천 어부 태씨가 바쳤다 해서 명태로 이름을 지었다고
적고 있다.

하지만 그것은 한낱 전설에 불과하다. 전통 생선 이름은 상어·민어 하
듯이 '어', 갈치·꽁치 하듯이 '치', 그리고 서대·횟대·보굴대·낭태·명태 하
듯이 '대·태'로 되어있다.

조선 중종 때 증보한 『신증동국여지승람』에 명태는 무태어無泰魚로 나
오고, 『임원십륙지』에도 '태어'로 나온 것으로 미루어 명태의 태는 고기
를 뜻한 것으로 보인다. 따라서 삼수갑산 깊은 산골짜기에 사는 사람들은
눈이 침침해지는 병이 많았는데 해변에 나와 이 명태 간을 오래 먹고 들
어가면 눈이 밝아진다 하여 밝을 명자가 붙었거나, 함경도 지방이나 일본
동해안 지방에서는 이 명태 간으로 기름을 짜 등기름을 삼았기로 밝게 해
주는 고기라 해서 명태가 됐을 확률이 높다.

해설 강사는 곧이어 "여기에는 유물유적들이 전시되어 있기 때문에 전
관에 걸쳐서 사진을 찍을 수 없다"며 주의를 준다.

'단오날 씨름'과 '활쏘기'를 묘사한 풍속화

조선민속박물관은 1956년 2월 10일에 개관해 군중교양과 문화유물 보존기지로서의 사명과 임무에 맞게 학술연구, 군중교양, 민속유물 수집, 발굴, 보존, 진열, 제작 등을 진행하고 있다고 한다. 현재 조선민속박물관에는 여러 부문의 생산풍습자료들, 의식주와 생활풍습, 가정의례, 인사예

조선민속박물관 입구 모습

절, 민속놀이와 민속음악 등을 보여 주는 수많은 직관자료가 전시되어 있다.

각층별로 전시된 것 중에서 주요한 것을 살펴보자면 우선 생산풍습 부문에서는 농경 풍습을 보여주는 각종 원시농경 도구들과 고려청자 및 이조백자들도 전시되어 있다. 이 외에도 각종 야장도구, 놋그릇 제작도구와 금속공예품들, 옷장, 궤, 경대, 밥상 등의 가구들과 초물, 말총, 대나무, 돌공예품 등이 진열되어 있다.

식생활 풍습부문에서는 원시 식생활도구와 고구려 무덤벽화에 보이는 여러 가지 부엌세간, 각종 그릇과 밥상 등 고유한 식생활 도구들, 평양의 숭어국, 냉면을 비롯한 지방별로 이름난 음식들, 당과류와 음료들, 상차림 풍습을 보여주는 7첩 반상기, 12첩 반상기 등이 전시되어 있다.

"우리나라 속담에 음식 맛을 묻기 전에 장맛을 보라는 말이 있는

데, 장맛이 좋아야 음식 맛이 좋다는 뜻입니다."

옷차림 풍습 부문에는 고구려 시기부터 고려, 이조시기에 이르는 남녀
별, 계층별, 직업별 옷차림, 모자, 신발들과 노리개, 비녀, 반지, 장도 등
치레거리 등이 전시되어 있다.

"조선민족의 원시조 단군과 그의 아내입니다. 밀랍으로 형상했습
니다. 우리민족은 이렇게 흰색을 좋아했습니다. 맑고 깨끗한 흰
색."

주택 생활풍습에서는 100만 년 전 상원 검은모루동굴, 움집 등 원시살
림집들, 우리 민족의 고유한 난방시설인 온돌의 발생과 그 변천을 보여주
는 자료들, 조선시대 살림집의 기본형태와 모형 그리고 살림집 형태의 지
방적 특징과 관련된 자료들을 보여주고 있다.

민속 전통 교양 거점이자 문화유물 보존연구기지

민속놀이 부문에서는 명절놀이와 함께 고구려시기의 활쏘기, 널뛰기,
말타기, 씨름을 비롯한 경기놀이, 겨루기놀이, 가무놀이 등 예로부터 전
해오는 흥겹고도 재미있는 민속놀이를 형상한 대형 병풍과 모형 직관 자
료들이 전시되어 있는데, 이 중 윷놀이에 대한 설명이 흥미롭다.

"윷놀이에 쓰이는 또, 개, 걸, 숫, 모라는 말들의 이름이 고대 부여의 관
직에서 나온 이름입니다. 도가, 구가, 마가, 저가… 이런 관직명을 따서
또, 개, 걸, 숫, 모, 이렇게 달았습니다."

1시간 넘게 설명을 진행하는 동안 조금의 빈틈도 없는 해설 강사의 말
솜씨는 한마디도 버릴 구석이 없으면서도 딱딱하지 않게 물 흐르듯 설명

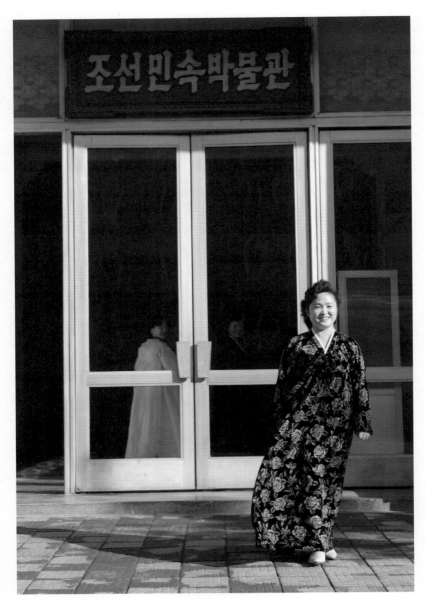

조선민속박물관 입구에 환영 나온 해설 강사

하는 품이 가히 '청산유수'라고 할 만하다.

조선민속박물관은 북한에서 민속 전 통교양 거점으로, 문화유물 보존 연구기지로서 기능하고 있다. 학술연구, 민속유물 수집과 발굴, 보존·진열·제작사업도 진행한다. 또한 이곳에서는 '조선민속유물전시회'를 비롯한 많은 기획전시회를 연다.

북한 스스로는 민속박물관에 국보적 가치를 가지는 유물들이 소장되어 있다고 선전한다. 그러나 조선민속박물관을 둘러본 결과 객관적으로 서울의 국립민속박물관과는 유물의 질과 양에서 차이가 확연하다. 다만 민속전통을 후대에 교육, 교양하기 위해 꾸준히 노력하는 점은 높이 평가할 만하다.

2006년 창립 50주년을 맞아 발표한 통계를 보면 그때까지 400만여 명의 근로자들과 청소년 학생들, 5만여 명의 해외동포들과 외국 손님들이 이곳을 참관하였다.

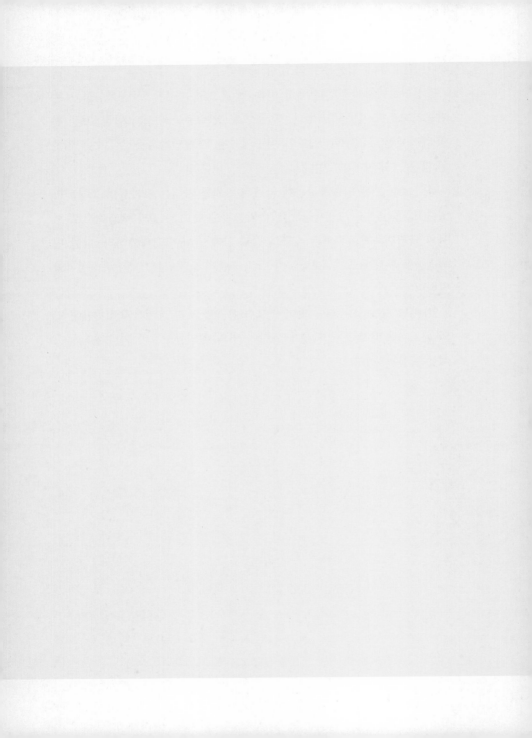

조선혁명박물관

혁명전통 교양의 중심

최고지도자의 활동 사적을 전시한 특별한 박물관

2007년 10월 31일 오전 맑고 상쾌한 아침, 만수대언덕에 있는 조선혁명박물관에 도착하자 민족의상을 곱게 차려입은 김경희 해설 강사가 반갑게 우리를 맞이하였다.

"우리 조선혁명박물관은 우리 인민이 나라의 해방과 사회주의 건설을 위한 투쟁에서 이룩한 성과들과 자료들을 전시한 주체사상 교양의 전당입니다. 박물관은 시기적으로 1860년대부터 2005년도까지의 자료들이 100개의 방에 나누어 전시되어 있습니다. 해서 우리 박물관을 다 돌아보시자면 12번 오셔야 합니다.(웃음)"

해설 강사 경력이 12년이라는 그는 첫 마디부터 이렇게 엄포(?)를 놓고 해설을 시작하였다.

조선혁명박물관은 1948년 8월 1일에 창립되었다. 당시에는 현재 위치가 아니라 평양시 중구역 대동문동에 있었다. 평양성의 남문인 대동문에 가까운 곳이다. 현재 이 건물은 김성주소학교로 사용되고 있다. 조선혁명박물관은 창립되었지만 자료를 수집 정리하기 위한 임시적 성격이 강했다. 박물관은 사진과 자료를 수집한 뒤 1949년과 1950년에 사진전람회를 개최하였다.

6·25전쟁 때는 사적물과 자료들을 안전한 후방으로 옮겼고, 평양시, 평안남도, 개성시 일대에서 '이동전시회'도 열었다고 한다.

전쟁이 끝난 후 항일혁명 투쟁 시기의 전적지들과 사적지들에 대한 현지답사를 통해서 많은 유물과 문헌 자료들을 수집할 수 있었고, 이러한 준비를 거쳐 1955년 8월에 '국립해방투쟁박물관'이란 이름으로 공식 개관식을 하였다. 개관 당시에는 1930년대로부터 1945년까지의 항일투쟁

조선혁명박물관의 전신인 국립해방투쟁박물관의 1955년 개관 당시 모습. 당시에는 연광정 인근에 있었고, 현재는 김성주소학교로 이용되고 있다.

시기를 포괄하는 1,800여 점의 자료들이 전시되었다.

이후 1961년 1월에 김일성광장 동쪽에 연건평 1만여㎡의 청사^{현재 조선중앙역사박물관} 건물에 박물관을 새로 조성해 재개관하였다.

그리고 1972년 김일성 주석 탄생 60돌을 기념해 만수대 언덕 위로 옮겨 개관하였고, 이름도 조선혁명박물관으로 고쳤다. 만수대대기념비와 조선혁명박물관이 자리 잡고 있는 총면적은 24만여㎡에 달한다. 박물관의 총건평은 5만 4천㎡, 진열실의 총연장 길이는 4,500여 미터로 다른 박물관에 비해 규모가 상당히 크다.

박물관에는 3개 층에 총 100여 개의 전시실들이 있으며, 전시된 자료들과 유물들은 20여 만 점에 달한다고 한다.

손정도, 양세봉 등 민족주의 지도자들과의 인연

혁명박물관 앞에는 건물 앞 벽에 천연색 화강석을 붙여 형상한 백두산

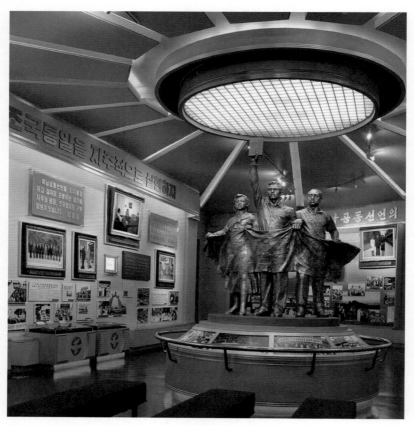

최근 새로 개편된 조선혁명박물관 '조국통일관'의 일부

벽화길이 70m, 높이 12.85m를 배경으로 하는 김일성 주석의 동상이 세워져
있다. 조선혁명박물관은 항일혁명 투쟁부터 오늘에 이르기까지 시기별로
구성되어 있다.

"우리 박물관은 항일혁명 투쟁 시기, 민주주의 혁명 시기, 사회주

의에로의 과도기 첫 시기, 6·25전쟁 시기, 사회주의 기초건설을
위한 투쟁 시기, 사회주의의 전면적 건설을 위한 투쟁 시기, 사회
주의의 완전한 승리를 이룩하기 위한 투쟁 시기 등 혁명과 건설의
매 시기별 진열실들과 조국통일을 위한 투쟁관, 총련관, 수령과 전
우관 등으로 구성되어 있습니다."

강의는 미국 침략선 제너럴셔먼호를 불태운 평양 인민들의 투쟁을 소
개하는 것으로부터 시작되었다. 당시 평양 인민들이 셔먼호를 불태운 자
리에 비석을 세웠는데, 역설적이게도 지금 그 자리에는 1968년 나포된
미국의 푸에블로호가 전시되어 있다고 한다.

그 후 갑신정변과 갑오농민전쟁, 청일전쟁과 한일합병조약, 3·1운동과
의병투쟁에 대한 일목요연한 설명이 이어졌다. 1884년 김옥균 등이 주도
한 부르주아 개혁을 설명하는 곳에는 우정국에서 만든 우리나라 최초의
우표가 전시되어 있어 참관자들의 눈길을 끌었다. 모사품이 아닌 진품이
라고 한다.

숭실학교를 소개하는 대목에서는 "비록 미국 선교사들이 세운 학교지
만 그와는 관계없이 나라의 독립을 위해 싸운 많은 인재를 배출했다"면서
남쪽에도 널리 알려진 손정도 목사, 강양욱 목사도 이 학교 출신이라고
설명했다. 손정도 목사는 대한민국 임시정부 의정원 의장을 지낸 인물로
김일성 주석의 학창시절에 큰 영향을 끼쳤다고 한다.

특히 김일성 주석이 길림에서 학생운동을 하다가 구속되었을 때 돈까
지 써가며 석방운동을 벌여 끝내 길림독군서감옥에서 풀려나게 한 일이 있
었는데 김 주석은 훗날 "그때 손정도 목사의 석방운동이 아니었다면 항일
무장투쟁을 전개하지 못했을 것"이라며 손 목사를 '생명의 은인'이라고
회고했다.

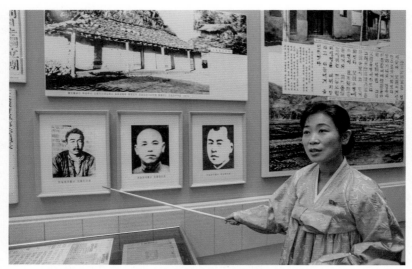
조선혁명군 양세봉 사령관을 비롯한 민족주의계열 독립군의 활동에 대해 설명하고 있는 김경희 해설 강사

3·1운동, 오동진, 양세봉 등 독립군 대장들에 대한 자료도 있다. 특히 양세봉 사령에 대해서는 처음에는 김일성 주석의 합작 제안에 반대했으나 1934년 일제의 모략에 걸려 임종하는 순간에야 독립군이 살려면 김일성 부대와 합작하는 길밖에 없다는 유언을 남겼다고 한다.

1948년 남북정당사회단체연석회의에 참석한 김구 선생이 만경대혁명가유자녀학원지금의 만경대혁명학원을 찾았을 때 양세봉 사령의 아들을 보고는 놀라서 "혁명학원이라고 해서 투사들의 자녀들만 있는 줄 알았는데 이렇게 독립군 사령의 아들도 있는 것을 보니 만경대혁명학원이 민족대단결의 상징"이라고 했다는 이야기를 들려준다.

이후 김일성 주석이 주도한 항일무장투쟁을 연대기 순으로 해설해 가는 김경희 강사. 어느 박물관에나 다 실력 있는 강사들이 배치되었겠지만 그는 '걸어 다니는 역사교과서'라고 할 만큼 근현대사에 대해 해박한 지

조선혁명박물관 전시물을 촬영하고 있는 필자

식을 가지고 있었고 특히 듣는 이의 귀에 쏙쏙 들어오도록 설명하는 재주를 가지고 있었다. 당시의 보도자료나 비밀문건 등을 설명할 때에는 일본어와 한문으로 된 내용을 정확히 번역해서 들려주는 등 외국어에도 능통한 '실력가'였다.

혁명의 100년사가 집대성된 '국보적 박물관'으로 선전

자칫 딱딱하고 지루해지기 쉬운 강의에서 노래 한 자락은 분위기를 부드럽게 하고 친밀도를 높여주는 묘약. 취재진의 요청에 수줍어하면서도 사양하지 않는 그가 부른 노래는 김일성 주석이 길림에서 학생운동과 지하운동을 전개할 때 동포들이 지어 불렀다는 '조선의 별'이다.

"조선의 밤하늘에 새별이 솟아

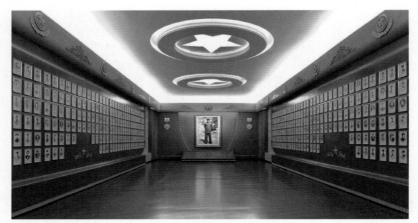
2017년에 새로 조성된 '전우관' 전경

삼천리강산을 밝게도 비치네
짓밟힌 조선에 동은 트리라
이천만 우리 동포 새별을 보네"

이렇게 시작되는 노래는 서정적이면서도 간절한 분위기의 곡이다. 이 노래는 북이 자랑하는 '대집단체조와 예술공연 '아리랑'에도 삽입되어 있다.

해설 강사는 항일무장투쟁을 설명하는 대목에서도 "동무들아 준비하라 손에다 든 무장 제국주의 침략자들 때려부시고…"로 시작하는 유격대행진곡을 불러주는 특혜(?)를 베풀었다.

마지막으로 '전우관'을 둘러봤다. 당시에는 2개 호실을 늘려 모두 4개 호실에 130명의 인물 자료가 전시되어 있었다. 새로 개편된 1, 2호실에는 김일성 주석과 연고 관계가 있는 인물들의 사적 자료가, 3, 4호실에는 김정일 국방위원장과 함께 활동한 간부들의 사적자료가 배치되었다.

조선혁명박물관에 전시되어 있는 홍범도의병부대 유물

1호실에는 초기활동과 관련이 있는 강윤범, 김명화, 강양욱 등 7명, 2
호실에는 1950년대 이후 활동한 남일, 서철, 최용진, 전문섭, 이종옥, 강
희원, 정준기, 계응상, 신상균, 박명빈 등의 사진이 걸려 있었다. 이외에
도 재일본조선인총련합회중앙상임위원회 한덕수 의장, 동북항일연군 군
장을 지낸 중국인 주보중 등 11명의 사적물, 유물, 사진들을 볼 수 있었
다.

3, 4호실에는 1970~80년대에 주요 간부였던 인민무력부 제1부부장
김광진을 비롯해 장정환, 박중국, 김형원, 조세웅, 김치구, 리화일, 리화
선, 리명제, 신인하, 리창선, 신윤선, 전인철, 리종목 등 당과 외교분야 간
부들, 문학예술부문의 석윤기, 천상인, 백민, 김영호, 박학, 오향문, 엄길
선, 박섭 등이 눈에 띄었다. 그리고 1990년대와 2000년대 초까지 활동한
연형묵, 김용순, 박송봉, 박용석 등도 망라되었다. 대략 60명 정도의 사적

자료들이 전시되어 있는 듯했다.

혁명박물관에는 김일성종합대학 사적과와 역사학부, 평양외국어대학을 졸업한 실력 있는 여성강사들이 50여 명이 근무하고 있다. 사적물 자료수집을 위한 전문학술연구사들도 30여 명이 있다. 이들이 방방곡곡을 정기적으로 다니며 자료들을 발굴 수집하는 역할을 한다.

전국혁명사적일군대회가 열리면 이 대회에 참가하는 인원만 6천 명이 넘는다고 한다. 조선혁명박물관을 찾는 참관자수는 외국인을 포함해 해마다 40만여 명에 달한다고 한다.

북한은 조선혁명박물관을 "혁명의 100년사가 집대성"되어 있는 '국보적인 박물관' 곳이라고 선전한다. 그만큼 북한에서 조선혁명박물관이 자치하는 위상은 매우 높다.

북한 곳곳에 혁명사적관 조성

한편, 북한의 곳곳에 조성되어 있는 '혁명전적지'와 '혁명사적지'에는 사적관이나 기념관이 마련되어 있는데, 이러한 시설은 조선혁명박물관의 지도를 받는다. 북한지역에 조성된 김일성 주석 혁명전적지와 사적지는 모두 40여 개에 이른다. 혁명사적지와 전적지는 1960년대 말 김 주석의 이른바 '유일사상체계'확립 직후부터 조성됐으며 이곳들에는 대체로 사적관과 기념비 등이 세워져 있다.

혁명사적지와 혁명전적지는 김일성주석의 카리스마를 강화하기 위한 목적을 두고 있다는 점에서는 기본적으로 같지만 그 의미는 조금 다른 것으로 알려졌다.

즉 혁명전적지는 '위대한 수령 김일성동지께서 몸소 조직, 지휘한 전투의 혁명전적이 아로 새겨져 있는 유서 깊은 곳'이고, 혁명사적지는 '로동계급의 수령, 또는 탁월한 혁명가의 혁명활동과 투쟁업적이 깃들어 있는

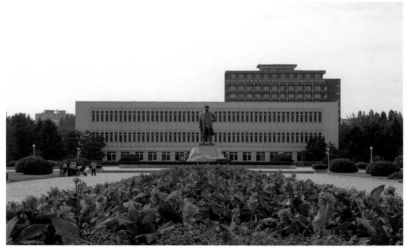
함흥에 있는 함경남도혁명사적관 전경

사적'으로 규정돼 있는 것이다.

따라서 혁명전적지는 김 주석이 항일혁명활동을 했다는 백두산 인근지역에 주로 조성돼 있고, 혁명사적지는 북한전역에 널리 퍼져 있다는 차이점을 보이고 있다. 김일성주석 혁명전적지는 현재 7곳에 조성돼 있다. 보천보 혁명전적지^{량강도 보천군일대}, 무산지구혁명전적지^{량강도 삼지연군 및 대홍단군 일대}, 백두산밀영혁명전적지^{량강도 삼지연군 백두산 일대}, 두만강연안 혁명전적지^{함북 회령군,온성군,새별군,선봉군 일대}, 동북지구혁명전적지^{함북 선봉군,은덕군및 나진시,청진시일대}, 간백산밀영 혁명전적지^{백두산지역 간백산일대} 등이다.

혁명사적지는 김일성주석의 출생지인 '만경대혁명 사적지'를 비롯해 34곳에 만들어져 있다.

'만경대혁명사적지'와 함께 주요 '혁명사적'로는 전승혁명사적지^{평양시 모란봉 구역}, 군자혁명사적지^{평남 성천군}, 연풍 혁명사적지^{자강도 강계시}, 백송혁명사적지^{평남 평성시}, 삼등혁명사적지^{평양시 강동군} 등이 꼽힌다.

함경북도 청진시에 있는 혁명사적관 전경

'전승혁명사적지'는 6.25전쟁 때 김일성주석의 전투지휘장소였고, '삼등혁명사적지'는 김일성주석이 최초로 최고인민회의 대의원으로 추대된 지역이다.

한편 김정일 국방위원장과 관련한 혁명사적지는 15곳에 조성돼 있고 혁명전적지는 단 한 곳에도 조성돼 있지 않은 것으로 나타났다. 김 위원장과 관련한 혁명전적지가 단 한 군데에도 만들어져 있지 않은 것은 그가 전쟁이나 전투를 지휘, '전공戰功'을 세운 적이 없기 때문인 것으로 보인다.

김 위원장과 주요 혁명사적지는 어은혁명사적지평양시 용성구역, 백두산혁명사적지량강도 일대, 덕골 혁명사적지 등이 꼽히고 있다.

'어은혁명사적지'는 1962년 김 위원장이 군사야영을 한 곳이고, '백두산혁명사적지'는 1956년 6월 김 위원장이 대학시절 답사행군대를 처음 조직, 량강도의 혁명전적지에 대한 첫 답사행군길에 나선 것을 기념키 위해 조성됐다.

북한은 2022년 조선혁명박물관에 김정은 조선노동당 총비서의 '업적'을 전시한 '김정은관'을 새로 설치했다. 북 언론매체의 보도에 따르면 '김정은관'은 총 4호실 규모로 꾸려졌으며 2016년 5월 열린 조선노동당 제7차 당대회 이후 5년간 "혁명 활동으로 우리 당의 강화발전과 사회주의 강국 건설을 위한 투쟁에서 획기적 전환을 안아온 경애하는 (김정은) 총비서 동지의 불멸의 영도 업적이 집대성돼 있다"고 설명하고 있다.

1호실엔 김 총비서의 영상 사진문헌과 고전적 노작, 친필, 려명거리 건설을 현지지도하며 보여준 모형사판 등 자료가 전시됐다. 또 2호실은 그가 국가방위력을 다지며 유리한 대외적 환경을 마련하기 위해 투쟁한 자료들로 채워졌다.

3호실엔 '200일 전투 기록장' 등 "자력갱생을 불변의 정치노선, 국풍으로 내세운 당의 영도"를 따라 투쟁하고 "인민경제의 주체화, 현대화, 과학화실현에서 이룩한 성과자료들"을 전시했다.

그리고 4호실엔 김 총비서가 "사회주의문화 건설을 힘 있게 다그치며 당 중앙위원회 제7기 제5차 전원회의2019년 12월에서 정면 돌파전을 벌일데 대한 혁명적 노선을 제시하고 그 실현을 위한 투쟁을 조직 영도해 온 사적자료"가 전시됐다.

6

지방 역사박물관

중앙역사박물관의 축소판

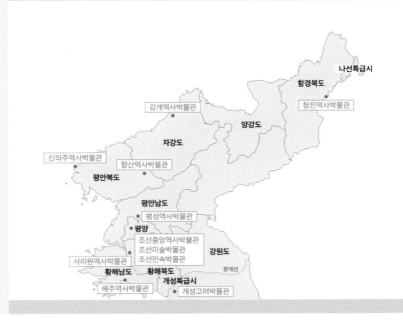

나선특급시

함경북도

강계역사박물관

양강도

청진역사박물관

자강도

신의주역사박물관

향산역사박물관

평안북도

평안남도

평성역사박물관

평양

조선중앙역사박물관
조선미술박물관
조선민속박물관

강원도

사리원역사박물관

분계선

황해남도

황해북도

개성특급시

해주역사박물관

개성고려박물관

중앙역사박물관을 본보기로 삼아 건설

1947년 평양역사박물관이 국립으로 승격된 뒤 청진, 함흥, 신의주 등을 비롯한 각 도의 중심도시 역사박물관이 들어섰다. 평안남도 평성시에 1965년에 설립된 평성역사박물관이 가장 늦게 문을 열었다.

북한에서 지방 박물관들은 각 지방의 특색 있는 유물을 보존하면서 근로자들과 청소년학생들에게 민족적 긍지와 자주의식을 높여주는 교육문화기관으로써 기능한다. 대체로 국보급이나 준국보급 유물들은 중앙역사박물관으로 이관되기 때문에 특별한 경우를 제외하고 지방박물관에는 국보급 유물이 거의 없다.

명칭	설립연도	전시실 수	연 건평	소재지
조선중앙력사박물관	1945. 12. 1	19실	10,429㎡	평양
조선미술박물관	1948	26실	4,562㎡	평양
조선민숙박물관	1956	7실	1,700㎡	평양
청진력사박물관	1947	6실	2,700㎡	함경북도
강계력사박물관	1954	4전각	320㎡	자강도
함흥력사박물관	1947	12실	3,500㎡	함경남도
원산력사박물관	1952	11실	3,050㎡	강원도
신의주력사박물관	1947	5실	2,300㎡	평안북도
황산력사박물관	1947	6전각	부지 50,000㎡	평안북도
평성력사박물	1965	11실	2,504㎡	평안남도
사리원력사박물관	1949	6실	2,500㎡	황해북도
해주력사박물관	1949	6실	3,100㎡	황해남도
고려박물관	1965	4전각	1,500㎡	개성직할시

지방 역사박물관의 설립 현황

소장 기관	국보	준국보
조선중앙력사박물관	112	66
조선민속박물관	63	56
묘향산력사박물관	6	
신의주력사박물관	5	1
해주력사박물관	5	2
원산력사박물관	5	4
청진력사박물관	1	4
개성력사박물관	4	
평성력사박물관		2
사리원력사박물관		1
함흥력사박물관		3
조선미술박물관	83	102
합계	284	241

북한 박물관의 국보유물 소장 현황(2009년 기준)

청진역사박물관

1947년 8월 15일에 설립된 청진역사박물관은 함경북도 청진시 수남구역에 있다. 전시품들은 원시, 고대, 삼국시대, 발해, 고려, 조선시대, 근대로 구분해 진열되어 있다. 전시 구성이나 내용은 중앙역사박물관의 것과 거의 동일하다. 사진이나 모조품 외에는 주로 함경북도와 라선시지역에서 발굴된 유물들을 진열해 전시하고 있다.

라선시 굴포문화의 구석기유적, 청진시 송평구역 조개무지유적의 흑요석기와 새김무늬그릇을 비롯한 신석기시대유물들, 라선시 초도유적에서 발굴한 청동기시대유물들과 함경북도의 다른 유적들에서 발굴한 거푸집 등이 그나마 특색 있는 전시물이다.

함흥역사박물관과 함흥본궁

함흥역사박물관은 함경남도 함흥시에 1947년 10월에 처음으로 개관했고, 몇 달간의 준비과정을 거쳐 1948년에 국립함흥박물관으로 공식 창설되었다. 그리고 1960년에 함흥역사박물관으로 이름을 바꿨다.

함흥박물관에는 함경남도에서 발굴된 유물들을 기본으로 하여 원시사회로부터 1919년 3·1운동까지의 각종 자료들이 전시되어 있다. 함경남도 내에서 발굴 수집된 자기와 목제품, 회화미술작품, 금속공예품 등이 의미 있는 유물들이다. 사실 함흥에서는 함흥역사박물관보다는 함흥박물관의 분관역할을 하는 함흥본궁을 둘러보아야 한다. 함흥본궁에 대해서는 별도로 자세하게 설명하고자 한다.

원산역사박물관

원산박물관은 강원도 원산시 명석동에 있는 자리 잡고 있고, 1952년 3월 10일에 개관되었다. 역시 원시사회로부터 3·1운동까지의 문화유물을 비롯한 각종 시청각자료들이 전시되어 있다.

북한이 새로 건설을 추진하고 있는 원산역사박물관 계획도

대부분이 사진과 모형들이고, 강원도 원산시 중평리와 현동, 천내군과 통천군 등 도내에서 발굴된 원시유적들, 문천군, 통천 등지에서 나온 좁은놋단검을 비롯한 무기들과 조롱박형단지 등이 지방적 특색을 갖춘 유물들이다.

신라금관과 귀걸이, 경주석굴암과 조각상들을 비롯한 신라의 유적들도 소개하고 있는데, 모두 사진이나 모형품이다.

최근 북은 원산시 현대화사업의 일환으로 시 중심부에 원산역사박물관 건물도 개건할 계획을 세웠지만 예산문제로 아직까지 추진하지 못하고 있다.

사리원역사박물관

사리원역사박물관은 황해북도 사리원시의 중심부에 있는 경암산 앞에 자리 잡고 있다. 1949년 3월 1일에 '도립사리원박물관'으로 문을 열었고, 1960년에 사리원역사박물관으로 개칭되었다. 처음에는 경암산 기슭에 있었는데, 2007년 민속거리를 조성하면서 공원 중앙 쪽으로 옮겨 새로 지었다. 박물관에서 대각선 방향으로 봉산탈춤으로 유명한 경암루景岩樓, 국보유적 제145호가 자리 잡고 있다. 조선시대 때 봉산군 관아의 누정으로 처음 세워진 경암루는 1798년에 군 소재지를 봉산군 구읍리로 이전하면서 함께 옮겨졌다가 1917년에 현재의 위치로 다시 옮겨왔다. 6·25전쟁 때 폭격으로 심하게 파괴된 것을 1955년에 원상 복구했다.

사리원역사박물관 건물은 조선식 합각지붕을 얹어 특색을 더 했고, 야외전시장도 마련되어 있다. 특히 북한은 2007년 경암산 기슭에 총부지면적 1만 5천㎡의 민속거리를 조성해 박물관과 어우러져 이색적인 풍경을 보여준다. 야외 공간에는 연탄군에서 옮겨온 고인돌을 비롯해 광개토왕비, 강서세무덤, 성불사 5층 석탑, 해시계 등의 모형이 조성되었다.

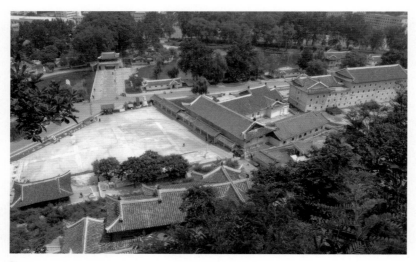

황해북도 사리원시 경암산에서 본 민속거리(위)와 민속거리에서 본 경암산과 경암루 전경(아래).위 사진의 중앙, 아래 사진의 왼쪽에 있는 회색 기와지붕의 건물이 사리원역사박물관이다.

 2008년 사리원 민속거리를 돌아본 김정일 국방위원장은 역사적, 지역적 특색이 있어야 한다고 강조하며 보완책을 제시하였다.

 "민속거리에 조선식 건물들을 많이 지었지만 특색이 잘 살아나지 않

습니다. 이곳은 말 그대로 민속거리인데 고티가 나지 않고 현대화된 감이 납니다. 민속거리는 고려시기나 조선봉건왕조시기를 비롯하여 해당 력사적 시기 건물들의 특성이 나타나게 꾸려야 합니다.

고구려시기나 고려시기, 조선봉건왕조시기의 력사유적들을 보면 시기마다 특성이 있습니다. 건물지붕에 기와를 이은 것만 보아도 력사적 시기마다 다르고 지방마다 다릅니다. 우리 사람들이 그런 것을 잘 모르다 보니 력사유적건물들에 기와를 이은 것을 보면 조선기와와 중국기와의 차이도 별로 없고 시기도 잘 구분되지 않습니다.

아마 우리 일군들에게 고려시기와 조선봉건왕조시기의 건물에 이은 기와에 어떤 차이가 있는가고 물어보면 똑똑히 대답하는 사람이 별로 없을 것입니다. 사람들이 고려시기 기와는 어떠하였으며 조선봉건왕조시기 기와는 어떠하였다는 것을 알 수 있게 해설해주어야 합니다. 민속거리에는 해당 력사적 시기의 특성에 맞게 기와도 여러 가지로 잇고 지붕처리도 다양하게 한 건물이 있어야 합니다."

특히 김 위원장은 "봉산탈춤은 황해북도의 자랑"이고, "남조선 사람들도 조선의 탈춤이라고 하면 봉산탈춤을 꼽습니다"라며 봉산탈춤의 보존을 지시하기도 하였다.

일제강점기 때는 5월 단오절이면 경암루 아래에서 봉산탈춤을 추었다고 한다. 봉산탈춤은 황해도에 널리 전해져 오는 탈춤의 한 종류이다. 현재 경암루 앞에는 광장이 조성되어 있고, 여기서 추석 때 '봉산탈놀이경연대회'가 열린다. 북한은 1980년대 중반부터 "봉산지방에서 전해져오는 민속무용 유산의 하나"로 재평가하기 시작했고, 이후 22종의 봉산탈도 현대적으로 복원하였다.

사리원역사박물관 고려관과 리조관에도 봉산탈춤과 관련한 자료들이

전시되어 있다. 원시관에는 구석기시대 중기와 후기에 속하는 황주군 청파대유적과 신석기시대 전기에 속하는 봉산군 지탑리유적에서 나온 유물들이 전시되어 있다. 특히 고대관에는 황해북도 지역에 산재해 있는 고대유적분포도가 전시돼 있는데, 주로 고인돌무덤들의 위치가 표시되어 있다. 고구려관에는 수도 평양의 남부방위지역이던 황해북도 지역의 산성배치도가 전시되어 있다.

이외에 야외에 세워진 야외에 세워진 민속유물전시장에는 민족음식, 민속유희, 민속예법들에 대한 사진자료와 유물들이 전시되어 있다.

해주역사박물관

해주역사박물관은 황해남도 해주시 양사동에 자리 잡고 있고, 1949년에 개관하였다. 박물관에는 원시공동체 사회로부터 1919년 3·1운동까지의 역사와 문화에 대한 여러 가지 유적, 유물자료들이 전시되어 있다.

황해남도 안의 여러 곳에서 발굴 수집된 도끼, 활촉, 보습, 괭이, 호미, 낫, 끌, 망치, 작살, 그물추, 자귀, 가락고동, 반달칼, 질그릇들과 비파형단검, 세형동검, 좁은놋창끝, 놋과 활촉, 칼 등의 유물이 보존 전시되어 있다. 중세부문에는 고구려시기의 유적유물 자료들을 비롯하여 백제, 신라 그리고 발해, 고려, 조선19세기 중엽까지시대의 많은 유적유물자료들이 전시되어 있다.

특히 황해남도 황해남도 안악군에 있는 안악3호무덤북한에서는 고국원왕릉이라고도 함의 모형과 무덤벽화 자료들이 만들어져 있다. 이외에도 황해남도에서 발굴된 고려자기, 조선백자들과 해주소반, 해주먹과 벼루 등의 지방특산물, 민속놀이의 하나인 해주탈춤을 출 때 쓰던 탈 등이 전시되어 있다.

신의주역사박물관

신의주역사박물관은 평안북도 신의주시 신원동에 있고, 1947년 11월 30일에 건립되었다. 박물관의 총건평은 2,300㎡이고, 1층에서 3층까지 4개의 진열실과 유물보존실이 있다. 1층 1관에는 혁명사적유물 분포도와 평안북도 내의 중요유적 분포도, 평양시 상원군 검은모루동굴, '력포사람', '승리산사람'과 관련한 자료들이 진열되어 있다.

2층 2관에는 고구려, 백제, 신라의 유물과 자료들을 진열하고 있는데, 모두 사진과 모형들이다. 3층 3관에는 발해의 영역과 유적을 표시한 지도, 발해의 금띠와 장식품사진, 유약바른 막새 등 건축자료들이 진열되어 있다.

3층 4관에는 조선시대로부터 근세까지의 유물들과 자료들이 진열되어 있다. 여기에는 10폭의 평생도, 역참봉수체계도, 평안도지방의 의병대장 정봉수, 이림이 사용하던 갑옷과 칼, 19세기 중엽 정주 납청 놋그릇제조자들이 사용하던 제작도구들이 전시되어 있다.

조선시대의 백자기, 청화자기들을 비롯한 유명한 자기류들과 은장도, 노리개 등 여러 가지 공예장식품들도 진열되어 있다.

평성역사박물관

평성역사박물관은 지방 박물관 중 가장 늦은 1965년에 개관되었고, 1991년에 개건해 새로 문을 열었다.

진열장면적 2,000㎡ 정도이고, 모두 11개의 전시관을 갖췄다. 역사유적과 유물자료 1천여 점이 전시돼 있지만 대부분 사진, 모형자료이고, 평남지역에서 발굴된 유물·유적들이 일부 진열되어 있다.

1991년 리모델링해 새로 개관한 평안남도 평성시의 평성역사박물관 전경.

강계역사박물관

지방 역사박물관 중 별도로 건물을 짓지 않고 기존의 시설을 이용하는 박물관이 여러 곳에 있다. 보현사를 이용하는 묘향산역사박물관, 고려성 균관을 활용한 개성의 고려박물관, 강계아사 건물을 이용하는 강계역사 박물관이 그러한 곳이다.

그 중 자강도 강계시 북문동에 있는 강계역사박물관은 1954년에 문을 열었고, 조선시대의 관청이었던 강계 아사衙舍 건물의 원형을 유지하면서 내부를 개조하여 전시공간으로 개조한 여러 채의 단층 건물로 이루어져 있다.

강계아사는 강계부의 최고관료인 강계부사가 정무를 보던 곳으로 청 민당 또는 장민당이라고도 불렀다. 처음 강계시 고영동에 있었으나 1401 년에 현재 위치로 옮겨왔다. 1663년에 큰 규모로 새로 지었으나 그 후 불 타버렸다. 지금의 건물은 1888년에 다시 세운 것으로, 6·25전쟁 때 파괴 된 것을 보수한 것이다.

현재 부사가 관청 일을 보던 동헌과 부사가 거처하던 내헌, 관리와 군 사들이 활쏘기연습을 하던 육모정六角亭이 남아 있다. 동헌은 앞면 8칸 21.8m, 옆면 4칸9.8m으로, 건평이 213.6㎡되는 큰 건물이다. 현재 북한의

1955년 개관 전시회를 열고 있는 강계역사박물관의 모습

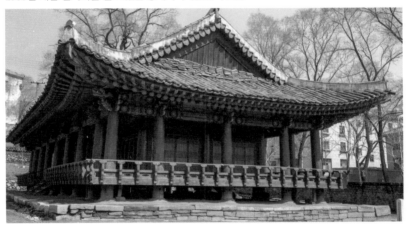

조선시대 관청인 강계아사(衙舍) 건물을 사용하고 있는 강계역사박물관 측면 모습

국보유적 제66호로 지정되어 있다.

박물관의 내부 전시공간은 원시부문, 고대부문, 중세부문, 근세부문으로 나누어져 있다. 지방적 특색 유물로는 강계시 공귀동의 원시유적과 고구려고분에서 출토된 유물들, 고려자기, 1871년^{고종 8} 강화도전투에 참전한 강계포수 자료 등을 들 수 있다.

7

개성 고려박물관

고려 500년 문화와 유물의 보물고

고려 성균관을 박물관으로 사용

개성을 방문했을 때 꼭 가봐야 할 곳이 고려박물관이다. 이 박물관에는 개성지역에서 발굴된 고려시기의 유물과 유적이 모아져 있기 때문이다. 고려박물관은 독자적인 건물이 아니라 고려성균관국보유적 제127호의 여러 건물을 활용해 박물관으로 꾸며놓았다.

고려성균관은 고려 최고의 교육기관이었다. 고려는 992년에 성균관의 전신인 국자감을 설립하고 국가 관리 양성 및 유교 교육을 담당했다. 1304년충렬왕 30에 국자감의 이름을 국학國學으로 바꾸면서 대성전을 짓고, 1310년충선왕 2에 성균관으로 바꾸었다.

유교의 교리에 따라 대부분의 건물은 소박하게 지어졌다. 특히 고려 말 개혁에 앞장섰던 신진사대부들이 이곳에서 공부했던 역사적인 곳이다. 고려 말기를 대표하는 유학자인 목은牧隱 이색李穡이 성균관의 책임자인 대사성을 맡았고, 정몽주鄭夢周가 교육을 담당하기도 했다. 조선 초 한양에 성균관을 지으면서 개성 성균관은 향교가 되었으나 이름은 그대로 남

개성 고려성균관 입구 전경

고려성균관 명륜당과 동무·서무 전경(아래). 고려성균관은 2013년 유네스코 세계문화유산으로 등재되었다.

앗다. 현재 건물들은 1592년 임진왜란 때 불에 타버렸던 것을 1602년^선조 35에 복원한 것이다.

약 1만㎡의 부지에 18동의 건물이 남북 대칭으로 배치되어 있다. 크게는 명륜당을 중심으로 하는 강학講學구역이 앞쪽에 있고, 대성전을 중심으로 하는 배향配享 구역을 뒤쪽에 두는 전학후묘前學後廟의 배치이다.

홍살문 형태의 외삼문으로 들어서서 은행나무를 둘러보며 마당을 지나면 명륜당이 나온다. 이를 중심으로 좌우에 향실과 존경각이 있고, 그 앞쪽 좌우로 학생들의 숙소였던 동재東齋와 서재西齋가 자리 잡고 있다. 명륜당 뒤편 내삼문을 들어서면 정면으로 공자를 제사 지내던 대성전이 나오고, 그 앞뜰 좌우에 동무와 서무가 자리 잡고 있다.

북한은 국보유적인 고려성균관의 명륜당·대성전·동재·서재·동무·서무·계성사·존경각·향실 등 성균관 건물 18채를 전시실로 사용하고 있다. 이곳의 해설강사는 고려성균관이 고려박물관으로 변모하게 된 배경을 다음

과 같이 설명했다.

"(김정일 국방위원장이) 1987년 8월 개성시 역사유적들의 보존실
태와 그 관리정형을 요해시찰하시고 고려시기 중앙교육기관이었던
성균관에 박물관을 새로 꾸려 고려시기의 특색 있는 유물들을 진
열하며, 그 주변에는 고려시기의 돌탑들과 비석들을 옮겨 세우고
활쏘기장과 그네터를 비롯한 민족경기장과 민속놀이터를 갖춘 유
원지로 꾸릴 데 대하여 지적하시었습니다."

김정일 국방위원장의 지시로 1988년에 박물관으로 개편됐다는 설명이
다.
개성에 처음 박물관이 세워진 것은 일제강점기 때인 1931년이었다. 개
성부립박물관은 1930년 개성이 읍에서 부(府)로 승격하면서 이를 기념하
여 일부 기업과 은행, 지역유지들의 발의로 대화정의 부청부근에 부지를
정하고, 다음해에 문을 열었다.

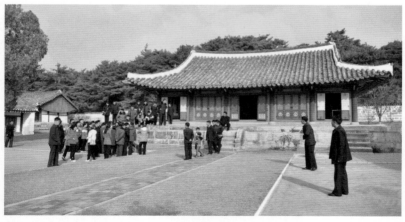

개성 고려성균관 대성전을 참관하고 있는 북한 관광객들

해방 후 국립박물관 개성분관장1947~52년을 지낸 진홍섭의 회고에 따르면 1931년 11월 1일 개성부립박물관이 개관하기 전 일부 사람들의 발기로 만월대 앞에 고려시대 유물을 수집해 전시하는 진열관이 있었는데 오래 지 않아 문을 닫았다고 한다. 이곳에는 주로 낙랑과 고구려 시대, 고려시대의 유물을 전시했다. 해방이 되자 개성부립박물관은 국립중앙박물관의 개성분관으로 개편됐다.

당시까지도 해도 개성은 38선 이남이라 미군정의 관할이었다. 그러나 6·25전쟁 발발 1년 전 38선이 지나가는 개성 송악산을 두고 남북 간 전투가 빈번해지자 개성분관에 보관돼 있던 고려청자와 주요 유물을 모두 서울로 옮겼다. 전쟁이 끝난 후 개성은 북한지역으로 편입됐지만 개성분관에는 아무런 유물이 남아 있지 않았다.

1952년 1월 10일 '국립개성박물관'이 새롭게 개관하였지만 귀중한 유물은 거의 없었다. 1960년 정부조직 개편에 따라 개성역사박물관으로 이름이 변경됐고, 1992년 고려성균관을 박물관으로 사용하면서부터 고려박물관이라고 부르게 되었다.

1931년 개성에 세워진 개성부립박물관 전경

개성 고려박물관에 전시돼 있는 고려시기 유물들. 고려 태조 왕건릉에서 나온 청자, 왕건릉에서 나온 청동주전자

2000년대 중반까지 고려박물관에는 고려시기의 역사와 경제, 과학문화의 발전 모습을 보여주는 1,000여 점의 유물들이 진열되어 있었는데, 지금은 더 늘었을 것이다.

고려박물관은 현재 4개의 전시관으로 되어 있다. 동무에 꾸민 제1전시

관에는 고려시대의 개성 지도, 고려의 왕궁이었던 만월대의 모형, 왕궁터
에서 출토된 벽돌과 기와 등의 유물, 고려 제11대 왕인 문종의 능에서 발
굴한 금동공예품·옥공예품·청동말 등의 유물, 고려시대의 화폐 등 고려의
성립과 발전의 역사를 보여주는 유물들이 전시되어 있다.

　대성전에 꾸민 제2전시관에는 과학기술과 문화의 발전상을 보여주는
금속활자, 고려첨성대 자료, 청자를 비롯한 고려자기 등의 유물이 전시되
어 있다. 계성사에 꾸민 제3전시관에는 개성시 박연리 적조사터에서 옮
겨온 쇠부처 등을 감상할 수 있다.

　서무에 꾸민 제4전시관에는 불일사오층석탑에서 발견된 금동탑 3기를
비롯하여 여러 모양과 무늬의 청동거울, 청동종, 청동징, 청동화로, 공민
왕릉의 조각상과 벽화 등 금속공예·건축·조각·회화에 관한 유물이 전시되
어 있다.

　이중 적조사쇠부처鐵佛, 국보유적 제137호라고 불리는 적조철조여래좌상
이 별도로 국보유적으로 지정돼 있다. 원래 개성시 삼거리에 있던 적조사

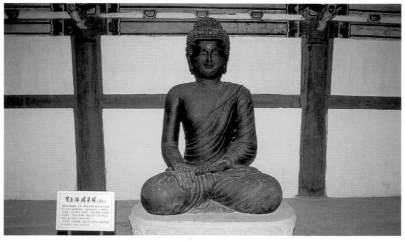

고려박물관 제3전시관에 전시돼 있는 국보유적 적조사쇠부처(적조철조여래좌상)

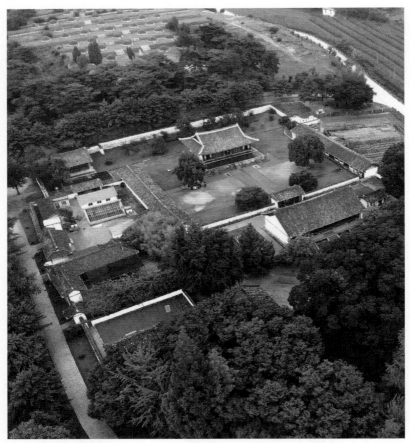

고려 박물관 전경

寂照寺 터에서 발굴된 것을 옮겨온 불상으로 높이는 1.7m이다. 이 불상은 철로 만들어진 석가여래상으로, 색조가 검고 몸체는 늘씬하다. 머리는 나발이고, 결가부좌로 앉아 있는데 허리를 세우고 있어서 강한 남성미가 풍긴다. 별다른 치장은 없으나 당당한 체구와 오른쪽 허리로 흘러내린 법의의 생생한 옷 주름, 얼굴의 미소 등이 매우 세련된 기법을 보이는 불상이다. 고려 초기 철조불의 대표적인 사례로 평가된다.

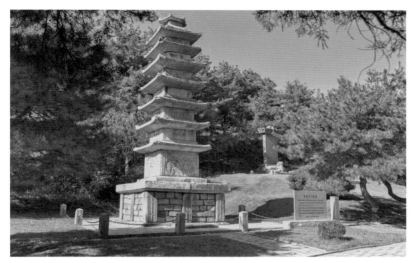
고려박물관 야외전시장으로 옮겨져 있는 현화사7층석탑과 현화사비 전경

　고려박물관은 유물 보관 외에도 시민과 학생들의 역사교양 장소로, 국
내외 관광객들의 참관지로 활용되고 있다. 결혼을 앞둔 예비 신랑신부의
촬영지로도 선호되고 있다.

　전시관을 다 둘러보고 고려성균관의 서쪽 문을 나오면 개성과 인근지
역의 절터 등에서 옮겨온 유적과 문루 등이 전시돼 있다. 야외전시장인
셈이다.

　우선 눈에 들어오는 유적이 현화사玄化寺 터에서 옮겨온 탑과 탑비다. 현
화사는 원래 장풍군 월고리 영추산 남쪽 기슭에 있던 사찰로, 고려시대
역대왕실의 각종 법회가 열렸던 도량이었지만 언제 폐사됐는지는 정확치
않다. 현화사터에는 7층석탑, 석비石碑, 당간지주보존유적 제534호, 석불잔석
石佛殘石, 석교石橋, 석등石燈 등이 남아 있었는데, 일제강점기 때 석등은 서
울로 옮겨졌고, 7층 석탑과 석비는 현재 고려박물관 야외로 옮겨졌다. 그
리고 당간지주 등은 여전히 현화사터에 남아 있다.

현화사 7층탑^{국보유적 제139호}은 1020년^{고려 현종 11}에 화강암으로 조성된 석탑으로, 높이는 8.64m이다. 지대석 위 단층 기단, 7층의 탑신부, 정상의 상륜부로 구성된 일반형 석탑이다. 탑신부의 각층 탑신석은 4면에 모두 감실형 안상을 새기고 그 안에 불상과 보살상을 정교하게 조각해 놓았다. 탑신은 위로 올라갈수록 너비와 높이를 줄여 안정된 균형감이 있다.

7층탑 옆에 옮겨진 현화사비^{국보유적 제151호}는 1021년^{고려 현종 12}에 조성된 사적비로, 화강석으로 된 귀부와 대리석으로 된 비신 및 이수螭首로 구성된 비석이다. 전체 높이는 4m이다.

비신 앞뒷면에는 현화사의 창건 내력과 규모, 연중행사 등을 기록한 2,400여 자의 명문이 기록돼 있다. 비신 앞면에는 현종의 어필로 "영추산대자은현화사지비명靈鷲山大慈恩玄化寺之碑銘"이라는 비명碑名이 새겨져 있다.

현화사7층탑을 감상하고 남쪽으로 조금 내려오면 흥국사탑興國寺塔과 개성 유수영留守營 문루가 나온다. 흥국사탑^{국보유적 제132호}은 평장사 강감

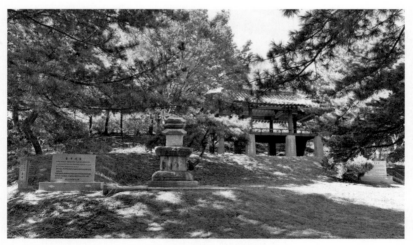

고려박물관 야외로 옮겨져 있는 흥국사탑과 개성 유수영 문루 전경.

찬姜邯贊이 1018년현종 9 고려를 침략해온 거란군을 무찌른 기념으로 세운 것으로, 1021년현종 12 5월에 조성됐다. 원래는 개성 만월대 인근 흥국사 터에 있던 것을 옮겼다.

흥국사탑은 단층 기단과 탑신부로 구성된 일반형 탑이었을 것으로 짐작된다. 원래 5층탑원래는 7층탑이었다고도 함으로 세워졌지만 현재 지대석과 기단, 옥신석 1개, 옥개석 3개만이 남아 있다. 높이는 4.4m 가량이다. 이 탑 속에는 강감찬의 제시題詩와 사탑고적고寺塔古蹟攷가 있었다고 한다. 건립 양식이나 수법이 뛰어나고 세운 연대가 명확해 고려시대의 탑을 연구하는 데 중요한 자료로 평가된다.

흥국사탑 뒤쪽에 서 있는 개성 유수영 문루보존급 제522호는 원래 개성 북안동에 있던 것을 옮겨 복원한 것으로 정면 3칸8.21m, 측면 1칸4.05m의 2층 누각이다. 1394년 한양서울으로 도읍을 옮긴 조선왕조는 고려 수도였던 개경을 개성으로 고쳐 부르고, 지방 행정단위로서는 가장 높은 유후사를 설치했다. 그후 1438년에 유후를 유수로 변경하고, 유수영의 여러 건물들을 지었는데 그 정문으로 세운 것이 바로 이 문루다. 지금의 문루는 1768년에 여러 관청건물과 함께 고쳐 지은 것이다.

흥국사탑 아래쪽에는 불일사5층탑佛日寺五層塔, 국보유적 제135호이 옮겨져 있다. 불일사는 951년고려 광종2 고려 광종이 개성시 보봉산 남쪽 기슭에 어머니 유씨의 원당願堂으로 세운 사찰이다.

조선 중기에 불일사가 폐사된 뒤 대웅전 앞에 있던 5층 탑은 여러 차례 옮겨졌는데, 1960년 무렵에 이곳으로 옮겨 관리하고 있다. 높이 7.94m로, 재질은 화강석이다. 이 탑을 옮길 때 첫 단과 둘째 단의 탑신 안에서 금동탑, 고려청자, 사리함, 구슬 등 20여 개의 불교 유물들이 발견돼 현재 고려박물관에 전시돼 있다.

석탑은 2층 기단 위에 5층의 탑신부, 그리고 정상의 상륜부로 구성된

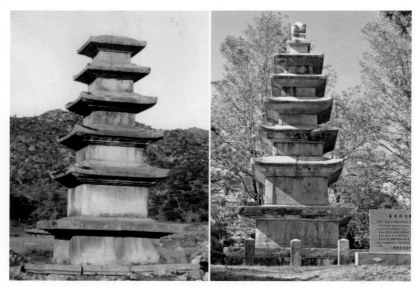

일제강점기(왼쪽)와 최근(오른쪽)에 촬영된 불일사5층탑 전경. 불일사탑에서는 금동탑을 비롯해 20여 개의 불교 유적이 나와 주목을 받았다.

우현보와 유극량의 집터에 세워져 있던 것을 고려박물관 야외전시장으로 옮겨 놓은 우현보유허비(禹玄寶遺墟碑, 오른쪽), 유극량유허비(劉克良遺墟碑, 왼쪽)와 송상현유허비(宋象賢遺墟碑, 가운데)

탑동3층탑과 복령미륵석불, 미륵사미륵석불 원경

일반형 석탑이다. 노반석과 보주로 된 상륜부는 없어진 것을 새로 만들었
다. 기단은 한 변의 길이 4.32m이다.

　이외에도 개국사터에서 옮겨온 개국사석등보존유적 제535호, 개성 남대문
옆 낙타(駱駝橋에서 옮겨온 주춧돌, '임진왜란 때 임진강전투에서 전사한
부원수 유극량과 고려 말의 문신 우현보의 집터에서 옮겨온 유극량유허
비劉克良遺墟碑, 보존유적 제1540호와 우현보유허비禹玄寶遺墟碑, 보존유적 제1539호,
'임진왜란' 때 전사한 동래부사 송상宋象賢의 유허비보존유적 제1542호 등이
야외에 전시돼 있다.

　그리고 고려박물관 서쪽 언덕 위에 고려 때 만든 탑동3층탑塔洞三層塔, 보
존유적 제539호, 고려 중기에 조성된 원통사부도圓通寺浮屠, 보존유적 제531호, 고
려 초기 양식으로 추정되는 복령미륵석불福靈彌勒石佛, 보존유적 제1548호과 미
륵사미륵석불보존유적 제1547호 등이 옮겨져 있다. 복령미륵석불은 개성시
해선리에서 발견된 것이고, 미륵사미륵석불은 일제강점기 때 개성시 동
흥동 미륵사터에서 개성부립박물관으로 옮겨 보관하던 것이다.

고려박물관 밖 서쪽 언덕에 옮겨져 있는 복령미륵석불(福靈彌勒石佛, 왼쪽)과 미륵사미륵석불(오른쪽). 고려 초기에 만들어진 것으로 추정된다.

　개성부립박물관에서는 미륵사미륵석불은 별도의 전각을 지어 관리했지만 현재는 야외에 그대로 세워져 있다. 고려박물관의 유물과 유적들도 방습, 항온시설이 제대로 갖춰져 있지 않은 상태로 전시, 관리되고 있다. 귀중한 고려시기 유물과 유적을 제대로 관리, 보존할 수 있는 수장고가 절실히 필요한 상황이다. 남과 북의 협력사업으로 고려성균관 옆 부지에 별도로 고려박물관을 건립하는 것도 하나의 대안이 될 것이다.

　고려박물관에서는 학술연구사업도 활발히 진행하고 있다. 여기서는 개성 부근 유적·유물들에 대한 발굴 수집 사업을 계획적으로 진행하여 보존

유물수를 계통적으로 늘이고 있으며, 수집된 유물들에 대한 연구고증사업과 진열보충사업, 과학적인 보존관리사업에 힘쓰고 있다고 한다.

북한은 고려박물관에 대해 "우리나라의 첫 통일국가였던 고려의 발전된 문화를 직관적으로 보여주는 고려문화의 보물고이며, 고려문화사 연구의 튼튼한 연구기지"라고 평가한다.

정몽주, 살아서는 역적이요 죽어서는 충신이라!

개성을 방문했는데, 선죽교 등 정몽주鄭夢周 관련 사적을 직접 보지 않는 것은 대단히 섭섭한 일이다. 개성 시내 정중앙에는 104m 높이의 자남산子男山이 솟아 있다. 북쪽의 송악산과 남쪽의 용수산 사이다. 일제강점기 때 자남산 정상 부근에는 신사神社가 있었고, 지금은 김일성 주석의 동상이 서 있다.

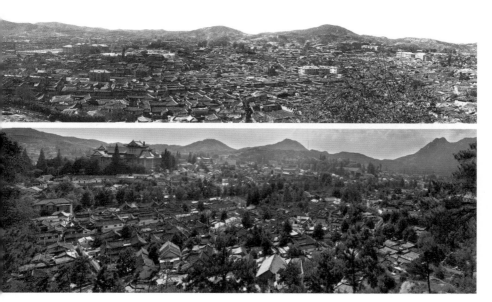

개성 자남산 관덕정에서 본 민속거리의 과거(1950년대 중반)와 현재(2019년) 모습

산의 남서쪽에 있는 관덕정觀德亭에 오르면 전통가옥이 집중적으로 남아 있는 개성민속거리가 한눈에 들어온다. 현재 300채가량의 전통가옥이 온전하게 밀집한 형태로 남아 있고, 북한은 1975년 이곳을 '민속보존 거리'로 지정해 관리하고 있다.

자남산의 남동쪽 자락에는 고려 말의 충신 포은圃隱 정몽주의 흔적이 남아 있는 세 개의 역사유적이 남아 있다. 첫 번째 유적이 유명한 선죽교善竹橋, 국보유적 제159호다. 1392년조선 태조 즉위년 정몽주가 후에 태종이 된 이방원(李芳遠) 일파에게 피살된 장소다. 원래 선지교善地橋라 불렸는데, 정몽주가 피살되던 날 밤 다리 옆에서 참대가 솟아 나왔다 하여 선죽교로 고쳐 불렀다고 전한다.

선죽교는 개성 남대문에서 동쪽 약 1km 거리의 자남산 남쪽 개울에 있다. 태조 왕건이 919년태조 1 송도의 시가지를 정비할 때 축조된 것으로 추정된다. 다리의 길이는 8.35m이고 너비는 3.36m이다.

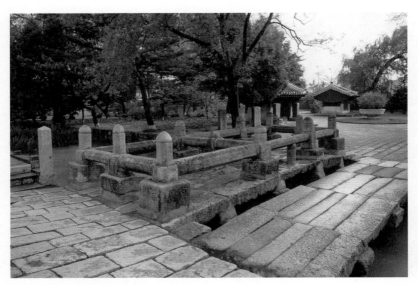

정몽주가 피살당한 개성 선죽교 전경

정몽주는 이성계李成桂의 위화도 회군에는 찬성했지만 역성혁명易姓革命에는 반대했다. 이성계와 이방원은 그를 회유했지만 그는 "이 몸이 죽고 죽어 일백 번 고쳐 죽어/ 백골이 진토되어 넋이라도 있고 없고/ 임 향한 일편단심이야 가실 줄이 있으랴"란 내용의 '단심가丹心歌로 고려에 대한 충절을 표시했다.

결국 1392년 4월 26일공양왕 4년 선죽교에서 최후를 맞이한 그는 역적으로 단죄되고, 수급과 시신은 저잣거리에 매달려졌다. 역적으로 몰려 방치된 시신을 문신 우현보禹玄寶와 송악산의 중들이 수습해 개경에 가매장했고, 후일 경기도 용인으로 이장됐다. 두 달 후 우현보는 경주로 유배당했고, 아들 5형제도 모두 유배를 갔다.

정몽주가 죽은 지 9년 뒤인 1401년태종 1년 이방원은 왕위에 직후 그를 영의정에 추증하고 충절의 표상으로 삼았다. 정몽주의 문하생인 권우에게서 학문을 배운 세종도 그를 충신으로 추앙했다. 역성혁명의 앞길을 막는 정몽주는 제거할 수밖에 없었지만 고려에 대한 충심은 인정한 것이다

이후 선죽교는 조선시대 선비들이 개성을 찾았을 때 꼭 돌아보는 장소가 됐고, 일제강점기 때는 개성을 방문한 수학여행단의 기념촬영지로도 유명해졌다.

선죽교 부근에는 조선 시기에 정몽주의 애국충정을 길이 전하기 위해 만든 여러 유산들이 있다. 선죽교의 가장자리에 있는 난간은 1780년에 정몽주의 후손인 정호인이 선죽교에 사람들의 통행을 금지하기 위해 세운 것이다. 지금도 다리 대리석 위에 있는 검붉은 자국이 정몽주가 흘린 핏자국이라는 이야기가 전해온다.

또한 주변에는 정몽주의 충절을 추모하며 세운 '읍비泣碑. 1641년'와 정몽주와 함께 죽은 녹사 김경조를 위해 세운 2개의 비1797년, 1824년, 조선 시기의 명필인 한호한석봉가 쓴 선죽교비, 정몽주의 충절에 감동해 그의

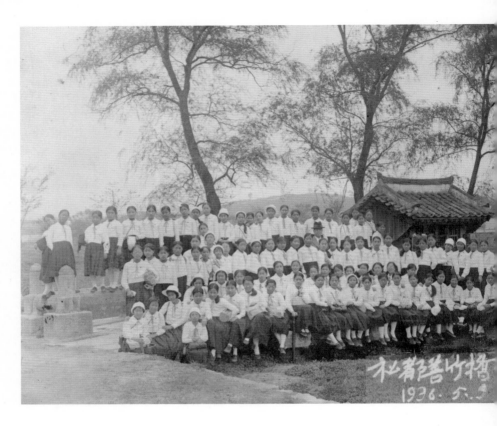

시신을 거두어 준 고려의 관료 성여완의 집터비가 있다. '읍비'는 울고 있
는 비라는 뜻이다. 이 비는 늘 축축이 젖어 있다고 한다. 사람들은 이 비
가 정몽주의 죽음을 슬퍼하며 울고 있는 것이라고 하여 그렇게 불렀다.
비에는 '일대의 충성스럽고 의로운 마음은 만고에 모범이라一大忠義 萬古綱
常'고 써져 있다.

　선죽교에서 서쪽으로 조금 가면 또 하나의 정몽주 관련 유적이 나온다.
1573년선조 6 개성유수 남응운南應雲이 정몽주의 충절을 기리고 서경덕徐敬
德의 학덕을 추모하기 위해 세운 숭양서원崇陽書院, 국보유적 제128호이다.

　처음에는 선죽교 위쪽 정몽주의 집터에 서원을 세우고 문충당文忠堂이
라 했다. 1575년(선조 8)에 '숭양崇陽'이라는 사액賜額이 내려져 국가 공

1936년 개성 선죽교를 방문한 여학생들이 기념촬영을 하고 있다.

인한 서원으로 승격됐고, 1668년^{현종 9} 이후 김상헌金尙憲·김육金堉·우현보 등을 추가로 배향했다. 경내에는 내·외삼문, 동·서재, 강당, 사당이 있다. 1633년에 강당을, 1645년에 사당을 보수했으며, 1823년에 다시 전반적인 보수가 있었다.

출입문인 외삼문은 5단의 높은 장대석 기단 위에 세운 정면 3칸, 측면 1칸의 맞배지붕 건물이다. 북측 안내원은 우스갯소리로 "높은 사람을 배알하기 위해서는 몸 낮추어 힘들게 올라와야 된다고 가파르게 만들어 놨다"고 설명했지만, 자연 지형을 그대로 살리기 위해 기단을 높이 쌓은 것이 분명하다.

가파른 계단을 올라 외삼문으로 들어서면 마당 안쪽에 강당이 있고 그

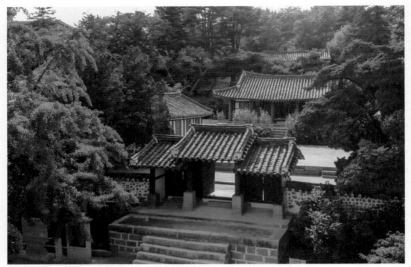
개성 숭양서원 전경

앞 양쪽에 동재와 서재가 마주 서 있다. 강당은 높은 기단 위에 세운 정면 5칸, 측면 3칸 건물이다.

내삼문으로 들어가면 사당인 문충당이 나온다. 이 사당은 정면 4칸, 측면 2칸의 맞배지붕집으로, 2칸 마루를 중심으로 양쪽에 1칸 온돌방이 있는 구조이다.

숭양서원은 흥선대원군의 서원철폐령에서 제외된 47개 서원의 하나로 남아 선현을 봉사奉祀하고 지방 교육을 담당했다. 1894년부터 한문을 가르치는 학당으로 이용되었고 1907년부터 약 3년간 '보창학교'로, 그 후에는 한문강습소로 이용됐다. 이 서원은 '임진왜란' 이전에 건축된 서원의 전형적인 배치 형식과 구조를 알 수 있는 귀중한 유적을 평가된다.

목은牧隱 이색李穡의 문하에서 동문수학했던 정몽주와 정도전鄭道傳은 새로운 왕조 건설을 두고 다른 선택을 했지만 최후는 비슷했다. 정몽주는 조선 건국에 반대하다 이방원에게 암살됐고, 정도전은 조선 건국에 참여

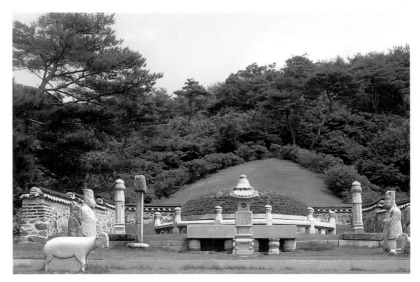
경기도 용인시 처인구 모현읍에 있는 정몽주 선생 묘 전경

해 왕조의 기틀을 잡았지만 역시 이방원에게 최후를 맞았다. 그러나 조선시대 때 사후 평가는 달랐다. 정몽주는 건국 초기에 복권돼 충절의 상징으로 추앙됐지만, 정도전은 조선 말 흥선대원군 섭정기에 이르러서야 신원 회복이 공식적으로 이뤄졌다.

개성에 포은 선생의 유적이 많이 남아 있지만 정작 선생의 묘는 용인시 처인구 모현읍에 조성되어 있다. 태종 이방원이 즉위 후 정몽주의 묘가 개성 풍덕에 가묘 형태로 묻혀있는 것을 알고 고향인 경북 영천으로 이장하도록 했는데, 상여 행렬이 용인 풍덕천 인근에 도착했을 때 갑자기 바람이 불어 명정이 하늘로 날아가 지금의 묘소에 떨어져 이곳에 모셨다는 일화가 전해진다.

또한 고향인 영천에는 포은 선생을 모신 임고서원이 남아 있다. 남과 북에 흩어져 있는 포은 선생의 유적을 매개로 교류의 가능성이 생기는 셈이다.

묘향산역사박물관

불교문화유산의 총본산

북한이 보존하고 있는 불교 유산 집대성

평양에서 잘 닦여진 고속도로를 북쪽으로 2시간 정도 달리면 묘향산이 나온다. 이 묘향산의 남쪽 자락에 보현사가 자리 잡고 있다. 2003년 8월 처음 방문한 이후 10번 넘게 방문했지만 아쉽게도 묘향산 정상에는 오르지 못했다.

평안북도 향산군 묘향산에 있는 보현사 경내에 묘향산역사박물관이 조성되어 있다. 1947년 5월에 처음 개관할 당시에는 '묘향산박물관'이라고 하였다.

해방 직후 묘향산에는 보현사를 포함해 약 50동의 고사찰과 5개의 탑, 101개의 불상, 1,159권의 팔만대장경, 4,296매의 불경목판, 2,710권의 고서 등이 산재해 있었던 것으로 알려져 있다. 그러나 6·25전쟁 당시 20여 동의 건물과 4,554점의 문화유물들, 2,900여 권의 역사책들이 불에 타 없어졌다.

968년고려 광종 19년에 처음 건립한 보현사는 6·25전쟁 당시 대웅전과 만세루를 비롯하여 약 20여 동의 건물과 불경판목을 비롯한 유적 유물 대부분이 파괴되었으나 그 후 대웅전은 1976년에, 만세루는 1979년에 원상대로 복구되고 8각 13층 탑의 바람종과 탑머리가 복원되었다.

현재 남아있는 대표적인 옛 건물은 조계문·해탈문·천왕문·만세루·대웅전·관음전·수충사·영산전 등 보현사의 건물들이다.

묘향산의 남동쪽 기슭에 있는 보현사는 보현보살의 이름을 딴 사찰로 1042년에 세워졌으며 11세기 초의 조선건축술을 대표하는 건물이다. 일제강점기 때 31본산 중 하나였다.

조계문 안으로 들면 우거진 전나무숲이 반기는데, 왼쪽으로 보현사비를 비롯한 여러 개의 비석이 도열해 있다. 보현사비엔 1028년 탐밀 스님이 안심사를 세운 뒤 그 조카인 광학 스님이 1042년 243칸 규모의 보현

묘향산 보현사 조계문에서 본 보현사비각과 해탈문

해설강사가 보현사비에 대해 설명하고 있다.

사를 창건했다는 내용이 쓰여 있다.

조계문과 해탈문, 천왕문, 만세루를 차례로 지나면 본전인 대웅전이 나온다. 만세루 앞마당에는 보현사 4각 9층 탑이, 만세루와 대웅전사이 뜨

락에는 보현사 8각 13층 탑이 서 있다. 화강석을 정교하게 다듬어 만든 8각 13층 탑은 고려말기에 세워진 것으로서 맨 위 머리 부분에는 청동으로 만든 탑머리장식이 있고, 8각으로 된 지붕돌의 추녀 끝마다에는 풍경이 달려있어 바람이 조금만 불어도 아름다운 소리를 내며 주위를 경쾌하게 하여준다.

대웅전 동쪽에는 관음전이 있고 관음전의 서쪽에는 조선 말기인 1894년에 당시 왕실을 위해 세운 만수각이 있다. 관음전 옆에는 영산전이 있다. 여기에는 석가상과 보살상 나한상과 동자상들이 있다.

보현사 안의 주요 건축물의 처마는 짧은 서까래를 덧댄 부연婦椽 형태로 지어져 있다. 부연에 대해 보현사 해설 강사는 상세하게 설명했다.

"이 절을 지은 목수는 아주 능력이 뛰어나 왕의 총애를 받고 있었더랬습니다. 그런데 그걸 시기한 누군가가 서까래 할 나무들을 죄다 못 쓰게 잘라놨단 말입니다. 목수는 다시 나무를 구하자니 시간이 촉박하고 또 짧은 처마로 만들었다가는 모양이 빠져 고민하며 밥도 못 먹고 며칠을 시름시름 앓았단 말입니다. 시아버지가 말도 없이 끙끙 고민하는 것을 본 며느리는 대체 무슨 일이냐고 묻습니다. 시아버지는 도움이 되지 않을 것 같아 말을 하지 않다가 며느리의 집요한 물음에 결국 자초지종을 설명했단 말입니다. 며느리는 한참을 곰곰이 생각했더랬습니다. 그리고는 버선 등을 기울 때 천을 덧대 늘려 기우는 것처럼 서까래를 덧대 만들면 어떠냐고 한 것입니다. 시아버지는 그 말을 듣고 해보니 오히려 처음 생각했던 것보다 훨씬 아름다운 모양으로 만들었고 왕에게도 큰상을 받았단 말입니다. 그래서 그 시아버지는 며느리에 대한 고마움을 표현하기 위해 그런 지붕 모양을 며느리부, 서까래연을 써서 부연이라고

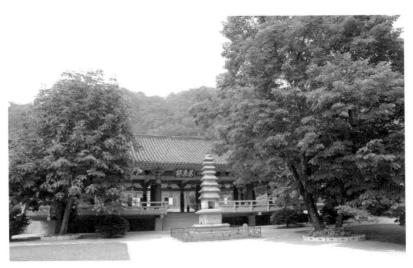

만세루 앞 4각9층탑

　지은 것입니다."

　령산전 오른쪽에 있는 수충사는 임진왜란 때 의병장이었던 서산대사를
비롯해 사명당, 처영 등을 제사 지내기 위해 세운 사당이다. 수충사 앞에
는 역사박물관과 종각이 있다.

　조선 숙종 때 서산대사를 기려 세운 사당이다. 수충사 앞 새로 지은 건
물은 팔만대장경 보관고다. 팔만대장경 판본과 청주 흥덕사에서 금속활
자로 찍은 직지심경1377년이 보관돼 있다. 이 유물들은 6·25전쟁 때 묘향
산 비로봉 밑 금강암으로 옮겨 보관해 살아남았다고 한다.

　평북 피현군 성동리 불정사에 있던 것을 옮겨온 다라니석당, 금강산 유
점사에서 전쟁 뒤 옮겨온 유점사 종도 볼거리다. 유점사 종은 1469년 제
작된 높이 2.1m, 무게 7.2t짜리다.

　보현사는 단순한 사찰이 아니다. 기존의 유물 유적만이 아니고 금강산

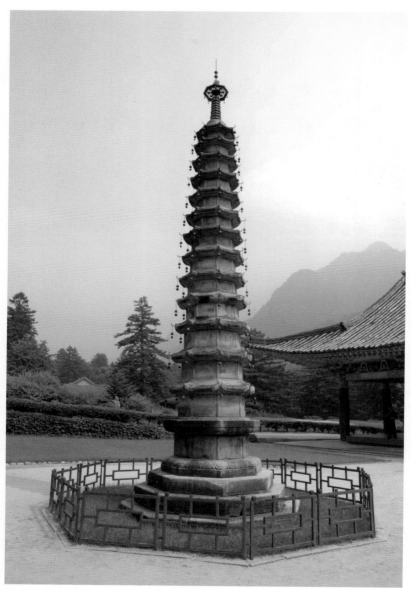

묘향산 보현사 대웅전과 8각 13층탑

에 있던 유점사 등 수많은 유물과 유적이 옮겨져 수장고에 불교유물 5천여 점이 보관 전시한 북한 최고의 불교박물관이라고 할 수 있다.

더구나 보현사와 묘향산에 있는 여러 암자에서는 서산대사西山大師, 1520~1604의 자취를 느낄 수 있다.

서산대사는 임진왜란 때 73세의 노구로 왕명에 따라 '팔도십육종도총 섭八道十六宗都摠攝'이 되어 승군을 조직하고 왜군과 싸워 큰 공을 세운 승려로 유명하다. 해설강사의 설명이 재미있다.

"보현사는 서산대사가 임진왜란 당시 73세의 나이에도 불구하고 의병을 일으킨 장소로 유명하단 말입니다. 하루는 서산대사가 낮 잠을 자고 있는데 석가탑의 방울들이 '왜란왜란왜란' 하고 울려 잠을 깼던 말입니다. 종소리에 왜적들이 쳐들어온 것을 알게 되고 전국의 승려들에게 격문을 보내 승의병을 조직해 평양성 전투를 진두지후하고 승리로 이끌었단 말입니다. 보현사의 종은 역사적인 순간에 울려 사람들에게 의로운 일을 할 수 있도록 해준답니다."

서산대사의 법명은 휴정休靜이고, 별호는 서산대사 외에 백화도인白華道人·풍악산인楓岳山人·두류산인頭流山人·묘향산인妙香山人 등이 있다.

그의 별호는 1556년부터 금강산·두류산·태백산·오대산·묘향산 등을 두루 다니며 수행하고, 후학을 지도한 것도 관련이 있다. '묘향산인'이란 별호에서 알 수 있듯이 묘향산에는 그를 기리는 사당과 사리탑, 기거했던 암자들과 직접 건립한 석탑 등 여러 유적이 남아 있다.

사당으로는 서산대사가 사망한 후에 서산대사의 화상을 걸어놓고 제사 지낸 수충사酬忠祠, 국보유적 제143호가 묘향산 보현사 안에 남아 있다. 지금의 건물은 1794년에 지은 것으로 정문인 '충의문'으로 들어서면 왼쪽북

묘향산 보현사 경내에 있는 수충사(酬忠祠)의 정문인 충의문과 수충사. 충의문에는 팔도십육종도규정문(八道十六宗都糾正門)이라는 현판이 붙어 있다.충의문과 수충사.

쪽에 사당의 본전인 '수충사영당'가 있고 오른쪽남쪽에 수충사비각이 있다. 원래는 이 밖에도 여러 건물들이 더 있었으나 1915년 대홍수 때 파괴되어 없어졌다.

본전 안에는 서산대사와 그의 제자들인 사명대사 유정惟政과 처영處英의 화상이 걸려 있고, 서산대사의 저작과 유품이 전시돼 있다.

서산대사는 1604년 1월 묘향산 원적암圓寂庵에서 설법을 마치고 자신의 영정影幀을 꺼내 그 뒷면에 "80년 전에는 네가 나이더니 80년 후에는 내가 너로구나八十年前渠是我 八十年後我是渠"라는 시를 적어 유정과 처영에게 전하게 하고 가부좌하여 앉은 채로 입적했다고 한다.

입적 후 묘향산 안심사安心寺와 금강산 백화암에 사리를 봉안한 부도浮圖와 비석이 세워졌다. 비문은 모두 조선 중기 4대 문장가의 한 사람인 월사月沙 이정구李廷龜, 1564~1635가 썼다.

현재 안심사터에는 44기의 부도와 19기의 비가 남아 있다. 안심사부도

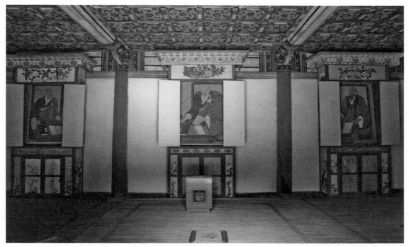

묘향산 보현사 경내에 있는 수충사의 본전 안에 걸려 있는 서산대사(중앙)와 제자들인 유정(惟政)과 처영(處英)의 화상.

떼보존유적 제122호라고 부르는 부도 가운데 만든 연대가 가장 오랜 지공나옹의 부도와 비1384년에 세움, 그리고 서산대사의 부도와 비1632년에 세움가 있다. 서산대사의 비석은 6·25전쟁 때 폭격으로 조각나 있다.

16세기에 각 도의 지리, 풍속, 인물 등을 자세하게 기록해 편찬한 『동국여지승람』에는 묘향산에 369개의 암자가 있다고 기록돼 있다. 그러나 현재는 10여 개의 암자만 남아 있다.

그중에서도 상원암上元庵), 국보유적 제41호이 가장 유명하다. 상원암은 보현사에 딸린 암자로, 묘향산 상원암계곡의 용연폭포, 산주폭포, 천신폭포가 떨어지는 인호대 맞은편 법왕봉 중턱에 자리 잡고 있다. 상원암은 고려 때 처음 세워졌고 조선시대 때 여러 차례 중창·보수됐으며, 현재 본전과 칠성각, 산신각, 불유각, 용후각이 남아 있다. 상원암 본전은 정면 5칸11.06m, 측면 2칸5.7m의 기본채에 동쪽 1칸, 서쪽 3칸을 덧붙여 앞면의 총길이는 23.78m이다. 현판 글씨는 19세기 전반기의 명필이었던 추사秋

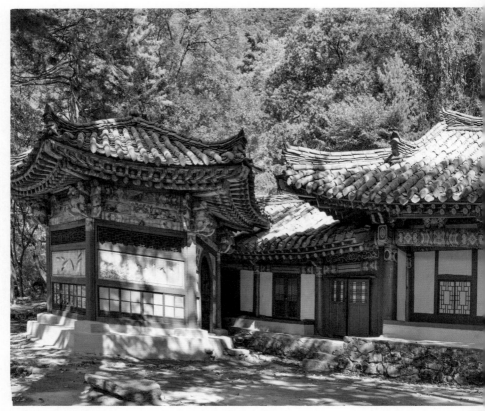

상원암 전경

史 김정희金正喜가 쓴 것이다.

　상원암의 오른쪽에는 축성전국보유적 제42호이 자리하고 있다. 1875년 명성황후가 아들이 세자에 책봉된 것을 기념하여 지은 불전이다. 주로 축원을 위해 왕실에서 파견된 관리, 궁녀, 무당들이 거처했기 때문에 살림집에 가까운 모습을 하고 있다.

　상원동 계곡 동쪽에는 묘향산 향로봉으로 오르는 만폭동 계곡이 있다. 크고 작은 폭포들이 1만 개나 있다고 하여 만폭동이라 한다.

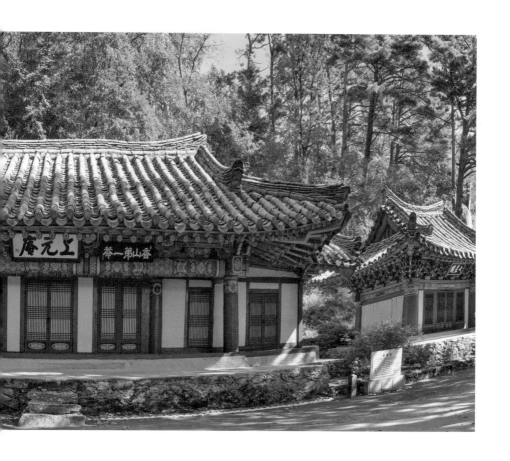

　만폭동 계곡의 초입에 화장암보존유적 제95호과 금강암보존유적 제96호이 있다. 화장암 동쪽에 있는 금강암은 서산대사가 기거했던 곳이다. 산마루에서 먼저 굴러 내려온 큰 바위에 또 다른 바위가 굴러와 겹쌓이면서 자연동굴금강굴이 형성됐는데, 고려 말에 이 굴 안에다 금강암을 지었다. 건물은 정면 7.15m, 측면 3.5m 되는데, 방과 부엌은 바위 밑에 있고 앞면 툇마루부분만 굴 밖으로 나와 있다. 원래 '금강방장'이라는 현판이 붙어 있었으나 북한이 보수하면서 '청허방장'이란 현판을 걸었다. '청허淸虛'는 서

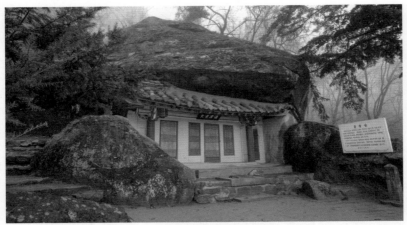

서산대사가 기거했던 묘향산 금강암. 원래 있던 '금강방장'이라는 현판이 지금은 '청허방장'으로 바뀌어 있다.

산대사의 또 다른 법호이다. 서산대사를 비롯한 묘향산의 이름 있는 승려들이 흔히 이 암자에서 살곤 하였다고 한다. 태조 이성계李成桂를 도와 조선 건국에 기여했고, 왕사를 지낸 무학대사無學大師도 이곳에서 수도했다.

묘향산 비로봉의 북쪽에 있는 부용봉에도 금선대金仙臺·법왕대法王臺, 만수암萬壽庵 등의 작은 암자가 남아 있다. 행정구역상으로는 자강도 희천시 장평리에 속한다.

법왕대보존유적 제815호는 고려시대에 처음 만들어졌고, 1433년에 중창됐다. 법왕대는 서산대사가 수도하던 곳으로 전해진다. 선승들도 가장 찾아오기 어려운 오지 중의 오지 암자로 예로부터 북에선 묘향산 법왕대를, 남쪽에선 지리산 묘향대를 꼽았다고 한다.

특히 법왕대와 금선대에는 서산대사가 세운 것으로 추정되는 두 개의 다층탑이 남아 있다. 법왕대 다층탑청탑, 보존유적 제189호은 청석으로 만들었고, 높이가 1.5m 정도로 복연앙연의 연꽃대좌형 기단 위에 4층 탑신원래는 5층으로 추정을 올렸다. 탑의 기단 밑돌 측면에 북쪽으로부터 동쪽으로 돌

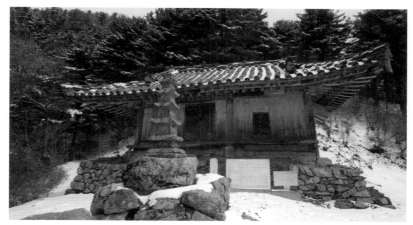

묘향산 부용봉 중턱에 있는 법왕대와 다층탑(청탑) 전경. 서산대사가 수도했던 것으로 전해진다.

아가며 글을 새겼는데, '석가여래유교제자 겸판선교사사구 도대선사휴정원'이라고 하여 서산대사가 이 탑을 세웠음을 밝히고 있다.

법왕대와 약 200m 거리를 두고 서쪽에 금선대보존유적 814호가 자리 잡고 있다. 금선대 백탑은 흰 대리석으로 만들었고, 높이가 1.5m 정도 됐으나 현재는 상층부가 많이 파손됐다. 재질이 다를 뿐 크기와 모양은 법왕대 청탑과 동일하다. 법왕대 청탑에는 탑을 만든 연대를 알 수 있는 기명이 없으나 금선대 백탑의 1층 네 면에 둘러 가며 새긴 글자 가운데 남쪽 면에 '만력4년립萬曆四年立'이라는 글을 판독할 수 있어 이 탑이 1576년에 세운 탑이라는 것을 알 수 있다.

현재 전라남도 해남의 대흥사에는 서산대사의 사리를 봉안한 '부도탑'을 비롯해 여러 유물이 보존돼 있다. 남쪽 대흥사와 북쪽 보현사 인근에 남아 있는 서산대사의 유적, 유물들을 매개로 남북교류가 이뤄지고, 서산대사를 제향하는 공동행사가 이루어지기를 기대해 본다.

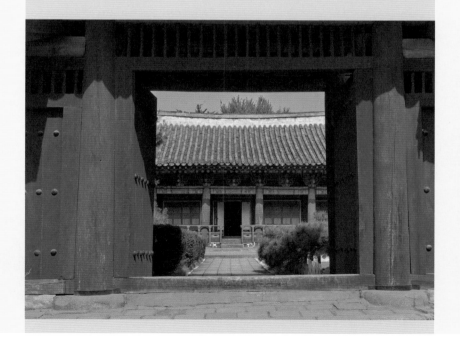

9

함흥본궁

함흥본궁을 역사박물관으로 활용

조선 태조 이성계의 조상들이 터전은 잡은 땅

조선시대 함흥은 관북지방 행정도시의 중심이자 조선왕조 건국과도 많은 인연과 일화를 간직한 곳이다. 태조 이성계李成桂 집안은 4대조인 이안사李安社, 목조가 당시 몽골 땅이었던 함흥 남부의 영흥지역으로 이주한 후 대대로 이 지역을 기반으로 성장했고, 이성계도 영흥에서 태어나 함흥에서 자랐다. 조선 건국 후 영흥과 함흥에는 '본궁本宮'이 설치됐고, 여기서 해마다 32차례의 제사를 올렸다.

함흥은 삼국 시대에는 고구려의 영토였고, 6세기 후반에는 신라 진흥왕의 북진정책에 따라 신라의 영토가 됐고, 그 뒤 발해의 영토가 됐다. 926년 발해가 멸망한 뒤에는 여진족의 거주지가 되어 오랫동안 우리 영토에서 벗어나 있다가 1107년예종 2 윤관尹瓘이 이 지역의 여진을 정벌함으로써 비로소 우리 영토로 수복됐다. 그후 다시 여진과 몽골의 땅이 됐다가 수복하는 과정을 거쳐 1356년공민왕 5에 함흥에 설치돼 있던 몽골의 쌍성총관부를 수복함에 따라 고려의 영토가 됐고, 조선으로 이어졌다. 조선 3대 태종 때부터 함흥부로 승격돼 관찰사가 파견됐다. 『세종실록지리지』에 따르면, 1432년세종 14 당시 호수 3,538호에 8,913인이 거주했다. 16세기 후반 함흥의 인구는 6만여 명으로 크게 늘었다.

일제강점기 함흥성과 함흥시 전경

함흥의 중심지는 둘레 4.6㎞의 함흥읍성이었다. 함흥성보존유적 제368호은 고려 때 쌓은 함주성을 조선시대에 들어와 1453년단종 원년에 개축한 것으로 1746년에 다시 쌓았다. 함흥읍성은 북으로는 반룡산현재 동흥산의 지형을 이용하고 서쪽으로는 성천강의 자연적 해자를 이용했으며, 동쪽과 남쪽은 호련천湖連川과 동해에 접해 방어에 유리한 자연적 조건을 가지고 있다.

그러나 1904년 러일전쟁이 발발한 이후 함흥일대에서 일본군과 러시아군 사이에 격전이 벌어지면서 함흥성의 주요 시설도 큰 피해를 입었다. 다음해 통감부를 설치한 일제는 파괴된 함흥성을 복구하는 대신 대부분의 성곽을 철거하고 성의 가장 북쪽에 있던 북장대北將臺 주변에 공원을 조성했다. 그 후 함흥성의 동문쪽에는 함흥역이, 서문 쪽에는 서함흥역이 들어섰고, 동서로 두 개의 신시지가 조성되어 함흥의 옛 자취를 찾아보기 어렵게 됐다. 일제 말기에 서울에서 함흥까지는 기차로 13시간 정도 걸렸다.

특히 3년간 6·25전쟁을 거치면서 함흥시는 폐허로 변했다. 북한은 전후복구과정에서 동독의 지원을 받아 함흥과 흥남일대를 기계공업과 화학공업의 중심지로 개발했고, 현재 인구 약 80만 명의 북한 제2의 대도시로 성장했다.

현재 함흥성의 흔적으로는 일부 성곽과 북장대터에 세워진 구천각九天閣, 국보유적 제108호이 남아 있다. 처음 고려 때 함주성함흥성을 쌓을 때 북문의 동쪽에 전시의 전투지휘처로 북장대와 문루북상루가 세워졌고, 이곳에서 40m 정도 떨어진 곳에 '구천각'이라는 누각을 함께 세웠다. 일제는 반룡산공원화 사업을 추진하면서 1937년에 북장대 자리에 '함흥전망대'를 설치했다. 축대는 화강암 대신 콘크리트로 만들고 문루도 복원했지만, 이름은 북상루가 아닌 구천각이라고 불렀다.

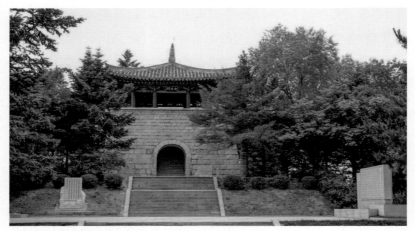
옛 함흥성의 북상루를 복원한 구천각 전경

북한은 1970년대에 "조선동부의 번영하는 도시 함흥에 있는 산"이라
는 뜻에서 반룡산을 동흥산으로 이름을 바꾸고, 일제가 조성한 '반룡산공
원' 일대를 대대적으로 재개발했다. 이때 구천각의 축대를 다시 화강암
으로 다시 쌓고, 문루도 과거 북상루 양식으로 복구했다. '구천각' 현판은
1990년대 이후에 새로 설치한 것이다. 현재 동흥산공원 안에 '팔천각'이
란 정자가 남아 있는데, 조선 말기까지 남아 있던 구천각은 이것과 같은
양식의 누정이었을 것으로 추정된다.

현재 구천각의 축대는 높이가 6.5m이고, 축대 속은 비워 그 안에 21단
짜리 돌층계를 놓아 축대 위로 오르내리게 했다. 축대 위에는 성가퀴^{성벽}
위에 설치한 높이가 낮은 담를 돌리고 3면에 화살을 쏠 수 있는 구멍을 냈다.

구천각에서 내려다보면 왼쪽^{남동쪽}으로 함흥대극장 주변의 시가지가 한
눈에 들어오고, 오른쪽^{남서쪽}으로 성천강을 가로지르는 성천교와 함흥평
야가 펼쳐진다. 성천교는 조선 초기에는 83m에 달하는 나무다리(만세교)
였는데, 1905년 러일전쟁 때 불탔다. 일본공병대가 1908년에 가교로 복
구했지만 1928년 대홍수로 유실됐고, 1930년에 다시 철근콘크리트로 건

설돼 사용되다 6·25전쟁 때 파괴됐다. 현재는 신설된 성천교 옆에 교각만 남아 있다.

　성천교를 지나 시내 쪽으로 강을 건너면 왼쪽으로 동흥산공원이 나오고, 김일성과 김정일동상, 함경남도혁명사적관, 신흥관 등이 대로를 따라 조성돼 있다.

　함경남도 관찰사가 정무를 보던 관청건물인 선화당과 부속건물이었던 징청각澄淸閣이 혁명사적관 뒤쪽에 보존돼 있다. 함흥 선화당국보유적 제109호은 1416년 함흥에 함경도 관찰사 본영을 두면서 지은 건물로 18세기에

1416년에 지은 함경도 관찰사의 정무 건물이었던 선화당(위)과 부속건물 징청각(아래) 전경.

다시 지은 것이다. 당시 선화당 주변에는 수십여 동의 부속건물들이 있었으나 현재는 징청각만 남아 있다.

조선시대 때 함흥성 남문을 나와 나무다리를 건너 4km 정도 남쪽으로 내려가면 함흥본궁에 다다랐다. 일제강점기 때는 함흥역에서 기차를 타면 본궁역까지 3-4분밖에 걸리지 않았다. 당시 아침에는 함흥시내에서 본궁 근처 함흥농업학교로 통학하는 교직원과 학생들로 자전거행렬이 장관을 이뤘다고 한다.

함흥본궁^{국보유적 제107호}은 조선 태조 이성계가 목조穆祖·익조翼祖·도조度祖·환조桓祖의 4대조와 효비孝妃·경비敬妃·의비懿妃의 4대 황후 위패를 모시기 위해 자신의 집터에 새로 건물을 지은 것이다. 이성계는 왕위에서 물러난 다음에도 이곳에 머물며 오랫동안 지냈다. 이성계 집안이 4대에 걸쳐 살았고, 이성계가 태어난 영광^{현재 행정구역으로는 금야군}에도 '영광본궁'^{보존유적 358호}이 세워졌다.

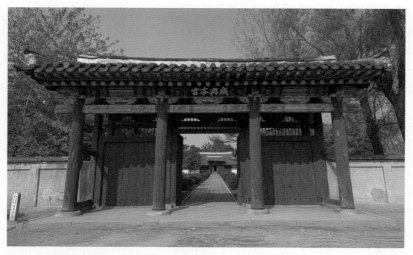

함흥본궁 전경. 함흥본궁은 조선 태조 이성계가 목조(穆祖)·익조(翼祖)·도조(度祖)·환조(桓祖)의 4대조와 효비(孝妃)·경비(敬妃)·의비(懿妃)의 4대 황후 위패를 모시기 위해 자신의 집터에 새로 건물을 지은 것이다.

함흥본궁의 건물은 1392년부터 1398년 사이에 건립됐으나 '임진왜란' 당시 모두 불에 타버려 1610년광해군 2에 다시 세웠다. 함흥본궁의 건물배치는 남북으로 중심축을 설정하고 이 중심축 위에 바깥삼문과 안쪽삼문 그리고 본궁의 정전을 비롯한 기본건물들이 배치되어 있다. 외삼문에서 내삼문까지의 거리가 26m이고 정전까지 거리는 60m이다. 본궁의 정전은 폭 15m의 앞면 5칸, 폭 9.15m의 옆면 3칸 전각이다. 본궁의 정전 앞 정원에는 수백 년 자란 한그루의 희귀한 반송이 땅에 누운 형태로 뻗어 자라고 있다.

그리고 정전의 동북쪽에 목조·익조·도조·환조의 위패를 모시던 이안전 移安殿이 있다. 이안전은 앞면 3칸 옆면 3칸에 단일 익공 겹처마에 배집으로 되어 있다. 현재는 수리나 청소를 할 때 위패를 잠시 보관하는 임시 보관소로 쓰인다.

본궁의 안삼문바깥 동쪽에는 2층루마루형식의 풍패루豊沛樓가 있는데

정전에서 본 함흥본궁 내부 전경. 정전 앞 정원에 반송이 있고, 내삼문 앞쪽에 풍패루가 보인다.

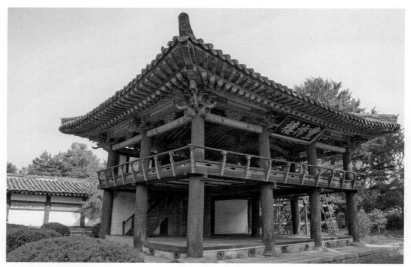
함흥본궁 풍패루 전경

앞면 3칸 옆면 2칸에 겹처마 팔작지붕의 건물이다. 임금의 고향을 풍패
라고 하는데, 여기서 따온 이름이다. 풍패루 앞에 인공적으로 조성한 연
못에 건물그림자를 드리울 때의 모습은 한 폭의 동양화를 보듯 아름답다.

현재 함흥본궁은 함흥역사박물관 분관 형식으로 활용되고 있다. 이에
따라 정전 건물 안에는 조선자기를 비롯한 여러 공예품이 전시돼 있고,
황초령과 마운령에 세워져 있던 진흥왕순수비, '임진왜란' 때 함경도에
들어온 왜병을 물리치기 위해 백성들을 궐기시키고 앞장서서 싸운 12인
의 의병을 추모해 1712년에 세운 창의사비彰義祠碑, 보존유적 1360호 등의 역
사유적이 옮겨져 있다.

특히 이곳에는 진흥왕 순수비를 감상할 수 있는 기회를 제공해 준다.
정전 분관에 보관돼 있는 황초령 진흥왕 순수비黃草嶺眞興王巡狩碑, 국보유
적 제110호는 관북의 내륙으로 통하는 관문이던 황초령1,206m 위에 세워
져 있었다. 이 비는 신라 24대 진흥왕이 동북경계를 순행한 것을 기념하

함흥본궁 정전 분관으로 옮겨져 보관되고 있는 황초령진흥왕순수비(왼쪽)과 마운령진흥왕순수비(오른쪽)

여 568년진흥왕 29년 8월에 처음 세워졌고, 1852년철종 3에 당시 함경도관찰사 윤정현尹定鉉이 비를 보호하기 위해 황초령 정상의 원 위치에서 고개 남쪽인 중령진中嶺鎭 부근하기천면 진흥리으로 옮겼다. 처음 발견됐을 때 3개 부분으로 잘려져 있었던 것을 현재는 붙여놓았다.

황초령비는 화강석 몸돌만으로 만들어졌고, 높이는 1.17m, 넓이는 44㎝, 두께는 21㎝이다. 비문에는 12줄에 35자씩 모두 420자가 새겨져 있고, 비를 세우게 된 연유와 의의, 진흥왕의 업적과 순행한 목적, 수행한 사람들의 직위, 이름들이 기록돼 있다. 이 비는 고대 신라의 영역 범위와 관직제도·명칭·지명 등을 밝혀주는 귀중한 유물로 평가된다.

마운령 진흥왕 순수비磨雲嶺眞興王巡狩碑는 함경남도 이원군의 마운령에 세운 비석이다. 황초령비와 같은 시기에 만들어졌다. 이 비는 16세기 말

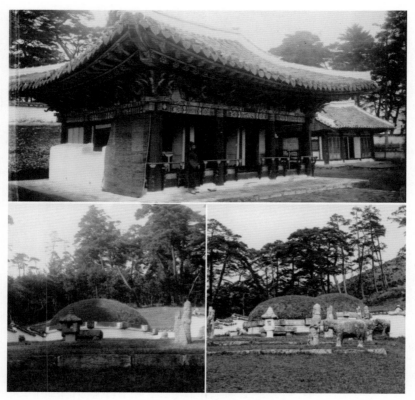

조선 초기에 함흥본궁과 함께 세워진 영흥본궁 정전과 이안전(移安殿) 전경(위), 태조 이성계의 조부 이춘(李椿, 도조)의 묘인 의릉(義陵, 아래 왼쪽), 이성계의 부모인 이자춘(李子春, 환조)과 의혜왕후의 묘인 정·화릉(定和陵, 아래 오른쪽). 일제강점기 때 촬영한 사진이다. (국립중앙박물관 제공)

에 처음 발견됐고, 17세기 초 한백겸이 『동국지리지』에 고려 윤관尹瓘의 비로 소개했으나, 1929년 전적典籍 조사 일로 현지에 출장나갔던 최남선崔南善이 현지 유지들의 협력을 얻어 본격적으로 조사해 학계에 소개하면서 널리 알려졌다. 화강석으로 네모나게 다듬어서 만들어진 비석은 높이 1.36m, 너비 45㎝, 두께 30㎝이며, 앞면에 26자씩 10줄, 뒷면에 25자씩 8줄, 모두 415자의 글이 새겨져 있다.

이외에도 함흥에는 태조 이성계의 조부 이춘(李椿, 도조)의 묘인 의릉義陵, 보존유적 1285호, 조모 경순왕후의 묘인 순릉純陵, 보전유적 1286, 이성계의 부모인 이자춘李子春, 환조과 의혜왕후의 묘인 정·화릉定和陵, 보존유적 제1284호 등도 남아 있다.

북한은 최근 함흥시내 동흥산공원 인근의 역사유적지와 농마국수 전문 식당인 신흥관, 평양대극장을 본떠 건설한 함흥대극장, 함흥본궁, 시내에서 동남쪽으로 25㎞ 떨어진 곳에 있는 마전휴양지를 연결해 관광 활성화에 나서고 있다.

보천보혁명박물관

대표적인 지방 혁명박물관

국내 진공작전인 보천보전투 사적 복원 전시

2007년 7월 2박 3일로 백두산 답사를 다녀왔다. 그 여정의 마지막답
사지가 1936년 6월 4일 치러진 보천보전투사적지가 있는 량강도 보천군
보천읍이었다. 삼지연시에서는 50km 정도, 혜산군에서는 20km 정도
떨어진 곳에 있다. 7시 50분 베개봉호텔을 출발해 1시간 정도 걸렸다. 가
는 도중 포태구를 지나가는데 마을의 살림집들이 모두 현대식으로 새로
지어져 있거나 짓고 있다. 백두산농장을 비롯해 광활한 농장들에는 감자
물결이 펼쳐져 있다.

가림천을 지나자 깔끔하게 단장된 보천읍내가 나왔다. 4명의 해설강사
가 답사단을 맞이했다. 중앙에 보천보혁명박물관이 서 있고, 그 뒤쪽에
김일성 주석의 동상이 서 있다. 왼쪽으로 곤장덕1005m이라는 산마루가
보였다. 압록강과 가림천 사이에 북동-남서 방향으로 길게 놓여 있는 현
무암 언덕이다. 언덕에 오르면 수백 미터의 협곡이 위치해 압록강 물줄기
를 볼 수 있다고 한다. 1712년 백두산정계비 건립 당시 현장에까지 직접

보천보읍내 전경. 사진의 아래 쪽 네모난 건물이 보천보혁명박물관이다.

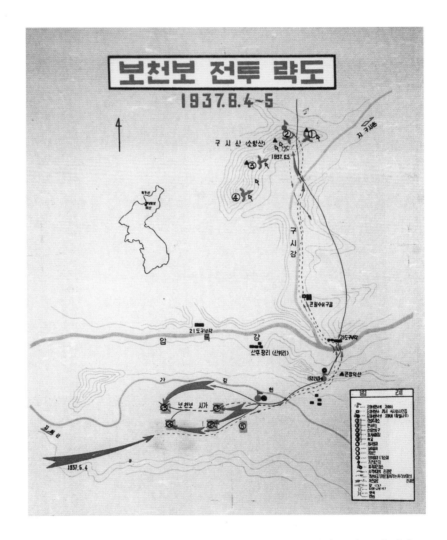

올라가지 않은 관리들을 곤장으로 벌주어야 한다고 백성들이 주장했다는 얘기가 전해진다.

1937년 6월 3일 동북항일연군 제2군 6사북한에서는 조선혁명군 주력부대라고 함 90여 명은 구시물동에서 압록강을 건너 곤장덕에 올랐다. 국내의 조국

광복회원 80여 명도 잠복해 있었다. 다음날 날이 어두워지자, 부대는 곧 장덕을 내려와 보천보마을로 향했다. 가림천 옆 마을 초입에는 김일성 주석이 밤 10시 정각에 공격 총소리를 울린 지휘처 사적비와 황철나무가 보존돼 있었다.

중요 공격 목표인 경찰주재소까지의 거리는 100m. 작전을 개시한 부대는 먼저 전화선부터 끊은 뒤 주재소와 망루를 공격했다. 주재소에 있던 일본인 경찰 3명과 조선인 경찰 2명은 모두 도망쳤고, 이들은 무기고에서 경기관총, 소총, 권총, 탄약을 노획했다. 이와 동시에 별동대는 농사시험장, 삼림보호소, 소방서, 면사무소, 우편소 등을 공격했다.

작전을 완료한 부대는 〈조국광복회 10대강령〉을 비롯해 〈일본군대에 복무하는 조선인 병사에게 고함〉〈반일 대중에게 보내는 격문〉등 수백 장의 삐라를 살포한 뒤 밤 11시경 압록강 건너 만주로 철수했다. 뒤늦게 소식을 듣고 출별해 김일성 부대를 추격하던 일본군 제74연대(함흥 주둔)는 6월 30일 만주 장백현 간산봉에서 오히려 '괴멸적 타격'을 당했다. 일본군의 완전한 패배였다.

기록에 따르면 당시 보천보에는 조선인 1323명[280호], 일본인 50명[26호], 중국인 10명[2호] 등 1,383명[308호]이 살고 있었다. 부대원들이 뿌린 삐라는 조선 주민을 꿈인가 생시인가 하는 환희와 충격의 도가니로 몰아넣었다고 한다. 또한 《동아일보》가 정간의 위험을 무릅쓰고 이 사건을 연일 보도하면서 '김일성'의 이름은 전국으로 퍼져나갔다.

보천보전투는 조선민중 사이에서 '김일성 신화'가 형성되는 계기가 됐다. 독립운동이 침체 분위기이던 때에 국내 진공에 성공했을 뿐 아니라 추격하는 일본군을 물리쳤다는 사실이 신문 보도와 입소문을 통해 퍼지면서, '김일성'은 신비화됐고 민중의 기대를 한 몸에 받는 존재가 될 수 있었다. 시기적 특성과 작전의 과감성, 언론 보도를 통한 사실 확산이 결

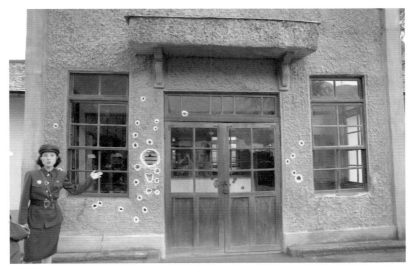

보천보혁명박물관 앞에 복원된 일제강점기 때 경찰주재소 건물. 당시 전투 때 박힌 총탄자국이 그대로 남아 있다.

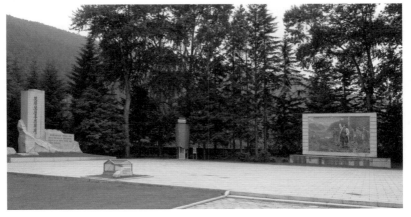

동북항일연군 제2군 6사 사장이던 김일성이 보천보전투를 지휘했다는 곳에 세워진 기념비

합돼 나타난 결과였다.

이곳의 해설강사는 "보천보전투는 대포도 비행기도 땅크도 없이 진행한 자그마한 싸움이었습니다. 사상자도 많지 않았고, 유격대 중에 전사자

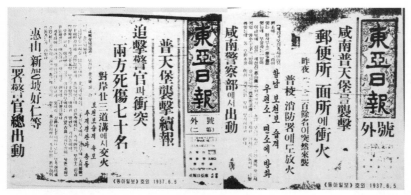

《동아일보》호외 1937.6.5 《동아일보》호외 1937.6.5

보천보혁명박물관에 전시돼 있는 동아일보 호외. 동아일보는 보천보전투 상황을 여러 차례 호외(號外)로 보도했다.

보천보혁명박물관 내부 전시물

도 없었습니다. 그러나 보전보전투는 조선이 다 죽었다고 생각하던 우리 인민들에게 조선이 죽지 않고 살아 있다는 것을 보여줘 민족적 독립의 신심을 가져다준 큰 의의를 갖고 있습니다"라고 설명했다.

보천보에 복원돼 남아 있는 건물들은 당시의 전투상황을 그대로 보여

전시자료를 설명하고 있는 보천보혁명박물관의 해설 강사

준다. 밑변 6m, 윗변 4m, 높이 5m의 사다리꼴 망루 한 면에 6개의 총탄자욱이 남아 있었다. 망루 안쪽으로 기와단층으로 지어진 일본식 목조건물인 주재소에도 당시 상황을 생생하게 전해주는 수십 발의 총탄자국이 보였다. 주재소 안으로 들어가니 10여 평 남짓한 방 가운데에 책상 두 개가 T자로 놓여있었다. 방 둘레에는 2~3평 정도 되는 유치장 무기고, 쉼방, 세면장이 있으며 이 방은 망루와 지하통로로 연결돼 있다.

주재소에서 뻗어나간 폭 7m의 길을 사이에 두고 한편에는 민가와 상가, 우편소 터가 있고 반대편에는 면사무소, 민가, 보천보혁명박물관이 늘어서 있었다.

혁명박물관에는 전투참가 인물의 사진, 전투 장면을 묘사한 그림, 전투를 보도한 《동아일보》,《조선일보》, 일제 비밀보고 등 각종 자료를 확대한 사진, 혁명군의 복장, 무기, 생활용품멧돌, 밥그릇 등 등이 전시돼 있었다.

박물관에는 백두산을 방문했던 김정일 국방위원장의 사진들도 있었다.

1947년 김소월 시인과 동시대를 살았던 조기천 시인은 장편서사시 〈백두산〉에서 식민지의 아픔과 항일운동의 근거지로써 백두산을 다음과 같이 노래했다.

오오 조상의 땅이여!
오천 년 흐르던 그대의 혈통이
일제의 칼에 맞아 끊어졌을 때
떨어져 나간 그 토막토막
얼마나 원한이 선혈로 딩굴었더냐?
조선의 운명이 칠성판에 올랐을 때
몇만의 지사 밤길 더듬어
백두의 밀림 찾았더냐?
가랑잎에 쪽잠도 그리웠고
사지를 문턱인 듯 넘나든 이 그 뉘냐?
산아 조종의 산아 말하라―

그러나 백두산이 북에서 일상적인 참관지로 된 것은 김정일 국방위원장이 1950년대 중반 이곳을 처음 방문하면서부터라고 한다. 보천보혁명박물관의 해설강사는 "김정일 장군님께서 평양제1중학교를 다니시던 1956년 6월 5일 중학교 학생으로 이뤄진 답사단을 인솔해 보천보와 리명수, 삼지연을 거쳐 백두산에 오르시는 백두산지구 첫 답사행군을 통해 백두산 참관노정이 개척됐습니다"라고 말했다. 이때부터 백두산지역은 북에서 "혁명의 성지로, 혁명전통 교양의 중요한 거점"으로 변모됐다는 것이다.

황만춘 보천보혁명박물관 부관장과 잠시 대화를 나눴다.

황만춘 보천보혁명박물관 부관장

▶ 보천보혁명박물관이 상당히 잘 꾸려져 있는 것 같습니다. 연간 몇 명이
나 참관을 옵니까?

"1년에 약 15만 명 정도가 옵니다. 7월부터 9월까지가 가장 많습니다.
답사자들은 마을 인근에 있는 야영소에서 기거하면서 이곳을 비롯해 주
변의 사적지들을 참관합니다."

▶ 1937년 6월 4일 보천보전투가 벌어지게 된 데는 1936년 남호두회의가
결정적인 계기가 됐습니다. 그러나 남쪽 역사학계의 일부 학자 중에서는 남
호두회의에 김일성 주석이 참석하지 못했다고 주장하는 분도 있습니다.

"자료가 부족하기 때문에 간혹 그런 주장을 하는 학자가 있을 수 있습
니다. 1936년 2월 경박호 인근의 남호두회의 때 김일성 주석이 먼저 도
착해 국제공산당(코민테른)회의에 갔던 위증민을 기다렸던 것으로 알고
있습니다. 이 회의에는 조선인민혁명군의 주요 항일투사들이 대거 참여

보천보혁명박물관에 전시되어 있는 보천보전투 때 뿌려진 포고문

보천보혁명박물관에서 백두산으로 돌아가는 길에 만난 포태마을 아이들. 수업을 마치고 나오
고 있다.

했습니다."

▶ 남쪽에서는 보천보전투에 대해 전투가 크지 않았다는 점에서 낮게 평가하는 경향도 있습니다.

"당시 전투상황에 대해 김일성 주석이 곤장덕 언덕에서 내려오지 않고 지휘했다는 등 여러 가지 낭설이 제기되고 있는 것으로 알고 있습니다. 그러나 우리 박물관에는 당시의 전투를 생생하게 보여주는 자료와 유물들이 많이 전시돼 있습니다. 보천보전투가 조선 인민에게 준 충격은 《동아일보》가 정간의 위험을 무릅쓰고 호외까지 발간하며 연일 보도한 것에서도 잘 나타납니다."

▶ 남쪽에서도 보천보혁명박물관에 자주 옵니까?

"1998년 《동아일보》대표단이 왔었고, 2000년대에 들어와 한국학중앙연구원, 서원대대표단 등이 방문했습니다. 앞으로 남측의 역사학자들이 많이 방문해 역사적 자료를 함께 공유하기를 기대합니다."

박물관을 나오니 그쳤던 비가 다시 사납게 내리기 시작했다. 답사단은 황급히 차에 올라 베개봉호텔로 향했다. 오후 6시 삼지연공항에서 답사단을 태운 고려항공기가 평양을 향해 이륙했다. 창밖으로 백두고원을 내려다보니 1930년대 후반 유격대원들이 부른 노래가 들려오는 듯했다.

보천보박물관은 지방에 있는 박물관치고는 상당히 짜임새 있게 자료가 정리돼 있고, 당시 현장과 각종 자료들이 주민들을 교양하는 데 효율적으로 배치돼 있다는 느낌을 주었다. 아쉬운 점은 일부 자료를 자의적으로 해석하거나 원본 자료가 잘 눈에 띄지 않는 것이다.

신천박물관

반미교양의 거점

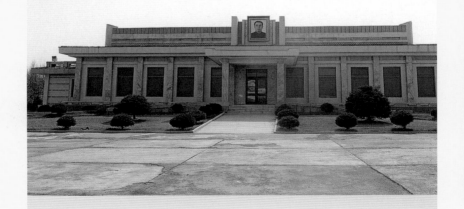

중국 731부대 전시관을 연상케 하는 박물관

신천박물관은 김일성 당시 내각 수상이 1953년 8월과 1958년 3월에 신천을 방문한 것을 계기로 1958년 3월에 설립되었다. 그 후 2년간 준비 과정을 거쳐 1960년 6월 25일 박물관이 문을 열었다. 6·25 당시 미군의 만행을 폭로하는 자료나 증거물들을 통하여 근로자들과 청소년들을 반제·반미사상으로 교양하는 독특한 박물관이다.

신천박물관은 6·25전쟁 때 황해남도 신천군에서 미군이 주민들을 학살하는 등 만행을 저질렀다고 북한이 주장하면서 각종 자료를 전시해 온 곳이다. 북한은 1950년 9월 28일 서울을 탈환한 미군이 38선을 돌파한 후 1950년 10월 17일부터 12월 7일까지 52일 동안 신천군 주민의 4분의 1에 해당하는 3만 5383명을 학살했다고 선전해 왔다.

북한은 1958년 3월 26일 김일성 주석의 현지 교시에 따라 1960년 6월 25일 미군이 6·25 당시 주둔했던 자리에 이 박물관을 건립했다. 북한은 그동안 이 박물관을 '반미反美'의 교육장으로 활용해 왔다. 실제로 지난 60년간 이곳을 찾은 인원만 1800만여 명이나 된다. 김정은 국무위원장

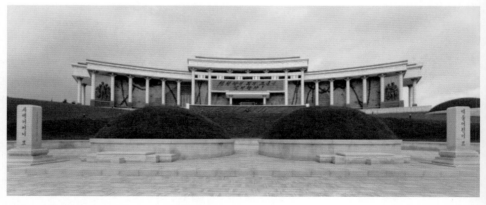

2015년 7월 개건해 새로 문을 연 신천박물관 전경

도 2014년 11월 25일 이곳을 방문해 반미투쟁 교육을 강화하라면서 개·보수를 지시했다.

김 위원장은 2015년 7월 26일 이곳을 다시 방문해 미국을 '미제 살인 귀' '식인종' '침략의 원흉' 등 원색적 표현으로 비난했다. 김 위원장은 "신천박물관은 미제의 야수적 만행을 낱낱이 발가벗겨 놓은 역사의 고발장"이라면서 "피는 피로써 갚아야 하며 미제와는 반드시 총대로 결산해야 한다"고 강조했다.

북한은 매년 6월 25일부터 정전협정 체결일인 7월 27일까지를 '반미 공동투쟁 월간'으로 지정하고, 신천박물관에서 대대적인 반미투쟁 대회를 가져왔다. 하지만 신천군 주민학살은 미군의 소행이 아니라 공산군이 후퇴하면서 당시 기독교 우파 세력과 공산 좌파 간의 알력으로 양 진영 간에 발생한 사건이다. 당시 미군은 신천에 주둔하지도 않았고 소규모 부대가 지나간 적이 있을 뿐이다. 그럼에도 불구하고 북한은 미군이 신천군 주민학살 사건의 주범이며 잔인한 범죄자라고 선동해 왔다.

800만이 찾은 '반미의 성지' 신천박물관

1관 16호실, 2관 3호실 등 2개 건물 총 19개의 전시실을 갖춘 신천박물관의 건물은 1947년 신천군 인민위원회 청사로 지어진 것이다. 하지만 1950년 10월 인민군이 퇴각한 후 잠시 미군 사령부로 사용되었다고 한다.

박물관 내부에는 시기별로 4개 부분으로 구분해 자료를 전시하고 있었다. 첫 부분에는 1866년부터 1945년 8·15 해방 때까지, 둘째 부분에는 해방 후부터 6·25전쟁 전까지의 자료들을 전시하고 있다.

셋째 부분에는 6·25 당시 북한군의 투쟁 모습과 미군의 만행을 폭로하는 자료들을 전시하고 있다. 이곳에는 1950년 10월 17일부터 약 50여 일

황해남도 신천군에 있는 신천박물관 내부 전시자료들

간 미군이 신천지역을 점령하고 있으면서 35,000여 명의 주민들을 학살했다는 자료들을 보여준다. 넷째 부분에서는 전쟁이 끝나고 활동하는 모습을 보여주는 여러 가지 자료들을 전시해 놓았다.

박물관 주변에는 미군이 9백여 명의 주민을 불태워 죽였다는 전 신천군당 방공호, 희생자 5,605명을 합장했다는 묘, 신천군 원암리 밤나무골에 있는 두 개의 창고, 400명의 어머니 묘, 102명의 어린이 묘 등을 학살자료로 보존하고 있다.

한마디로 신천박물관은 "전쟁시기 침략자들이 감행한 천인공로할 만행을 고발하고 당원들과 근로자들을 반제반미사상으로 교양하는 거점"이다. 북한은 6·25 때마다 이곳에서 청년학생 궐기집회 등을 개최하곤 하였다.

당시 희생자 가족이기도 한 해설원은 "인심 좋던 황해도 신천에서 세계

의 어떤 곳에 비할 바 없는 잔혹한 학살이 자행됐다"라고 강조하였다.

그는 "1950년 10월 17일부터 같은 해 12월 7일까지 인민군의 일시적 후퇴 시기, 신천군에서는 당시 군 인구의 약 4분의 1인 3만 5,383명이 학살됐다"라고 설명하였다. 북한은 '신천 대학살'이 나치의 유대인 학살, 유고 내전 당시의 민간인학살 등에 비할 만큼, 규모가 크고 학살 내용 또한 잔인하였다고 강조한다. 세계적 화가인 피카소는 '신천학살'을 소재로 1951년 '조선에서의 학살'이란 그림을 그리기도 하였다.

박물관에 전시된 자료들은 학생들에게 이렇게 참혹한 장면을 보여줘도 될까 하는 의문이 들 정도로 섬뜩하다. 사진과 그림, 총이나 머리채 등 '물증'들로 가득한 전시실은 말을 잊게 만든다. 얼음창고에 1,200여 명을 가두어 굶어죽게 하고, 머리에 못을 박고 총창으로 눈을 도려내고, 소 두 마리에 양 팔을 묶고 각각 다른 방향으로 가게 하는 장면들⋯.

박물관 건물에서 나와 1km 정도 가면 옛 화약창고들이 나온다. 2015년 신천박물관을 재건축하면서 박물관과 화약창고의 거리는 더 가까워졌다. 창고 옆 두 개의 커다란 봉분의 비석엔 각각 '400 어머니묘', '102 어린이묘'라고 새겨져 있다.

해설강사는 "학살자들은 아이들은 위 화약창고에, 어머니들은 아래 창고에 각각 가두었다"며 "학살자들은 절규하며 서로 찾는 아이와 어머니들을 모두 불에 태워 죽였다"라고 설명하였다.

북한에서는 학교마다, 직장마다 1년에 한차례씩 사람들을 조직해서 신천박물관을 찾게 한다. 신천박물관이 개관된 후 50년 동안 1,540만여 명이 참관하였다. 그중 해외동포들은 22만여 명, 외국인은 3만여 명에 달한다고 한다.

많은 관람객 숫자가 말해주듯 이곳은 북한 주민들이 반미 투쟁을 벌여 나갈 수 있게 하는 '반미사상'을 체험하는 장소다. 당시 미군에 의해 두

신천박물관 근처에 조성되어 있는 '400명의 어머니묘', '102명의 어린이묘' 전경. 집단학살의
흔적이다.

팔이 잘렸다고 하는 한 여성은 큰딸 이름을 '복수', 둘째 아들은 '하', 셋
째 딸은 '리라'라고 지었다고 한다.

　북한 주민들도 이 박물관을 견학하고 나면 며칠 동안 잠을 못 잔다고
한다. 북한 자료를 보니 여러 차례 만난 적이 있는 남포시 남포갑문 최영
옥 해설원도 이곳을 다녀갔다. 그는 "미국과 결산할 것이 한두 가지가 아
니다"라며 미국의 대북 적대시 정책을 "도적이 매를 드는 격"이라고 비판
하는 인터뷰를 하였다.

　'신천학살사건'은 진상이 어둠 속에 묻혀 있기에 더욱 비극적이다. 학
살자가 뚜렷하지 않고 이유도 선명하지 않으니 용서와 화해를 시도할 수
도 없다. 또 다른 비극의 씨앗이 될 원한과 복수심만 유령처럼 떠돌고 있
다. 여로모로 신천박물관은 방문자의 마음을 불편하게 하는 '특별한' 곳
이다.

　베트남에서 규모가 제일 큰 '호치민전쟁기념관'에도 1960년대 베트남

희생자의 유가족인 신천박물관 해설원이 학살 당시의 상황을 설명하고 있다.

전쟁 때 학살의 기록을 담은 사진과 전시물이 상당수 전시되어 있다. 미국과 관계를 정상화한 베트남은 "미군을 고발하기 위해 전시한 것이 아니라 전쟁이 인간을 얼마나 비인간적으로 만들 수 있는지를 세상 사람들이 깨닫게 하기 위해서 전시"하고 있다고 설명한다.

북한이 미국과 외교관계를 맺게 되면 신천박물관도 '증오'가 아닌 '기억' 차원으로 성격이 변화될 수 있을까.

2003년 2월 신천박물관을 방문한 이후에는 다시 갈 기회가 없었다. 그동안 많은 변화가 있었을 것이다. 더구나 2015년 7월 북한은 박물관을 완전히 새롭게 개건해 문을 열었다고 한다. 신천박물관 방문은 박물관 전시내용보다도 평양에서 신천까지 가는 여정에서 재령평야 등 황해남북도의 다양한 풍경을 볼 수 있다는 점에서 매력적이다.

12

당창건사적관

북한을 움직이는 조선노동당의 시발점

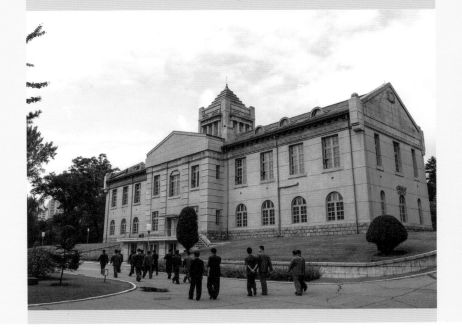

귀국 후 김일성 주석의 집무실과 북조선공산당 청사가 있던 곳

평양 중심부에서 가장 높은 산은 금수산이다. 모란봉은 원래 금수산의 주봉이었지만 언제부터인가 금수산을 통틀어 지칭하게 되었다. 모란봉에서 서쪽으로 만수대-장대재-남산재-서기산-창광산 등 낮은 언덕과 구릉이 이어진다. 고구려 때 평양성을 쌓을 때 모두 성안에 있었고, 그 이름 또한 천 년 이상을 변함없이 사용하였다.

그런데 유독 서기산만은 현재 해방산으로 바뀌었다. 1945년 9월 중순 원산을 거쳐 평양에 귀국한 김일성 주석이 서기산 기슭에 '지휘처'를 마련했기 때문이다. 이곳은 산을 끼고 있어 호위하기에도 유리하였고, 일제 강점기 때는 일본군 연대가 진주하고 있었다.

당시 처음 사용한 건물은 1920년대에 건설된 평양상공회의소 건물이었다. 여기에는 북조선에서 생산한 상업, 공업품을 진열하고 있었다. 이 건물은 해방 직후부터 1949년까지 북조선공산당 '중앙조직위원회'와 중앙위원회, 조선노동당 중앙위원회의 청사로 사용되었다.

일제강점기 평양공회당 건물 전경

당창건사적관 2층 회의실에서 한충희 해설 강사가 유물들을 설명하고 있다.

북한은 이 건물을 수리한 후 1970년 10월에 당창건사적관으로 조성해 개관하였다. 당창건사적관은 고려호텔에서 가깝다. 행정구역상으로 평양시 중구역 연화동에 있다.

2007년 10월 31일 사적관에 도착하니 '노련한 해설 강사'인 한충희 강사가 취재진을 맞이하였다. 그는 대학을 졸업한 후 21살의 젊은 나이에 노동당에 입당하였고, 조선혁명박물관과 당창건사적관에서 30년 넘게 해설강사로 일하고 있다.

"평양시 중구역 해방산 남쪽 기슭 연화동에 위치해 있는 당창건사 적관은 1970년 10월 11일에 해방 직후 북조선공산당 중앙조직위 원회가 사용하던 2층 규모의 청사에서 개관하였습니다. 사적관 경 내에는 김일성 주석께서 해방 직후 처음 사용했던 숙소와 당중앙 위원회 청사로 쓰였던 사적관 그리고 사적비가 있습니다. 사적관 한가운데는 유서 깊은 연못도 자리 잡고 있습니다."

　한충희 해설 강사는 지긋한 나이에도 불구하고 손놀림이며 말씨가 시원시원하고 거침이 없으며 당당하다. 그런 눈치를 챘는지 곁에 섰던 다른 안내 선생이 "우리 한 선생은 벼슬이 많습니다. 학사에 부교수에 공훈강사 칭호까지 받았다"라고 거들었다. 자료로 확인해 보니 조선혁명박물관의 과장 직책을 맡고 있었다.

　1975년에 세워진 사적비 앞에서 사적관의 연혁을 대략적으로 들은 후 해방 직후 김일성 주석이 대원들과 함께 사용했다는 합숙소 장소로 갔다. 당시는 정세가 여러 가지로 어지러워 사택이 아닌 합숙을 했다고 한다. 합숙은 고정되어 있지 않고 평양시내 여러 곳에 있어 자주 옮겨 다녔다. 이 집은 김일성 주석이 귀국 후 제일 처음 거처한 장소인 셈이다.

1948년 4월 25일 오후 남북제정당·사회단체연석회의 개최 축하공연을 마치고 주요 간부들과 조선인민군협주단원들이 북조선노동당 청사(현재 당창건사적관 건물) 앞 연못에서 기념 촬영을 하고 있다. 1열 왼쪽 3번째부터 허헌 남조선노동당 위원장, 김원봉 조선인민공화당 위원장, 이극로 민족자주연맹 정치위원, 김두봉 북조선인민위원회 부위원장, 김일성 북조선인민위원회 위원장, 박헌영 남조선노동당 부위원장 등의 모습이 보인다. 사진 가운데 군복 입은 사람이 정율성 조선인민군협주단장이다.

합숙소의 구조는 집무실 겸 침실로 쓰던 방, 회의실, 항일투사들이 생활하던 방, 식당칸을 비롯한 10개의 방으로 이루어졌다.

"혹시 '따바리잠'이라고 들어보았습니까?"

모른다고 하자 그는 "따바리잠이라고 하면 한 10여 명이 가운데 다리를 모으고 따바리형식으로 빙둘러서 자는 것을 말하는데, 항일무장투쟁시기에 나 어린 경위대원들이 생각해 냈습니다. 그때 침구류가 없어 애를 먹었는데 어떻게 하면 한 장의 모포를 가지고 이리밀통 저리밀통 하지 않고 사용할 수 있을까 궁리 끝에 만들어낸 기발한 방법"이라며 "가끔 경위대원호위대원 출신들이 '따바리잠'을 청하면 최현, 김책을 비롯한 쟁쟁한 투사들로 꼼짝없이 따라야 했다"고 한다.

당창건사적관 2층에 조성해 놓은 김일성 주석의 집무실

　원래 숙소는 일제강점기 때 일본 사람이 살던 살림집이었는데, 마당에 오래된 포도나무가 눈길을 끌었다. 강사는 "구슬포도라고 하는데 쪼끄만데 아주 달다"라며, "제철에 찾아왔으면 한 송이 잘 대접해드렸을 거"라고 웃으며 말하였다.

　사적관 경내 가운데 있는 연못은 김일성 주석이 김책 등 최고인민회의 1기 1차 회의 참가자들과 함께 사진을 찍은 곳이자, 4월 연석회의를 경축하는 다과회와 공연을 진행한 장소이다.

　1층에는 김일성 주석이 해방직후 당을 창건하고 대중적 정당으로 발전시킨 역사를 보여주는 사적들이 7개 방$^{1~7}$호실에 나뉘어 전시되어 있다. 한충희 해설강사는 '타도제국주의동맹'의 결성, 항일무장투쟁시기의 당 건설을 위한 사업, 해방 후 북조선공산당의 창건, 노동당의 명칭과 당 도장에 깃든 의미 등 당 창건과 관련된 역사를 차근차근 설명하였다.

　2층에는 김일성 주석이 1945년 10월부터 1946년 6월 중순까지 사용하던 집무실과 1946년 6월 하순부터 1949년 1월까지 사용하던 집무실 등 집무실 두 개와 응접실, 회의실이 있다. 회의실은 1948년 4월 30일 남

북연석회의에서 채택된 문건 〈조선정치정세에 관한 결정서〉와 〈전조선 동포들에게 격함〉에서 제시된 과업들을 집행하기 위한 남북제정당사회 단체들의 공동성명서가 발표된 곳이다.

회의실에서는 1965년 김일성 당 위원장이 당 창건 20돌을 맞아 한 '경축보고'의 육성도 들을 수 있다.

응접실은 김일성 주석이 연석회의를 마친 김구 선생이 5월 3일 서울로 떠나기 전에 접견한 곳이기도 하고, 그의 부탁으로 연백벌에 물을 보내주기로 결정한 장소이기도 하다.

첫 집무실은 1945년 12월과 46년 2월 경평빙상경기대회와 경평축구대회에 북쪽 선수들을 보낼 것을 결정한 곳이며, 해방 직후 『서울신문』 정치부 기자 2명을 만난 장소가 바로 여기라고 한다. 당시 남쪽 신문 기자들과의 인터뷰 장면은 사진과 동영상으로 남아 있다.

두 번째 집무실은 1946년 9월에 여운형 선생을 만난 곳으로, 여운형이 서울로 돌아갔을 때 하지가 당신 어디갔다 왔는가 따져묻자 "내가 내 집에서 웃방엘 가든, 아래방엘 가든 무슨 상관인가"하고 일갈했다는 일화가 전해진다.

시간에 쫓기기도 했지만 워낙 열정적으로 강의를 하는 바람에 '아뿔사' 노래를 청하는 것을 잊고 말았다. 참관을 마친 후 작별의 순간에야 생각이 떠올랐으나 이미 엎질러진 물.

강사 선생 한 술 더 떠서 자신이 아주 명가수라고, 시켜만 줬으면 신나게 한 곡 불러 제꼈을 거라고 호기 있게 나온다. 아쉽지만 '칭호' 많은 한 선생의 노래실력 검증은 다음 기회로 미룰 수밖에 없었다.

한 강사는 "당의 역사를 사람들에게 널리 해설하고 후대들에게 전하는 이 일이 보람있다"고 하면서 "한평생 이 사업에 종사하고 싶다"고 말하였다.

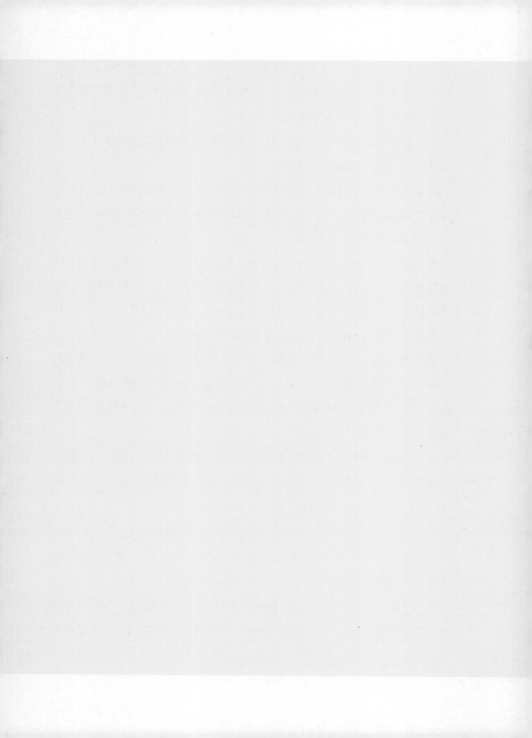

13

국제친선전람관과 국가선물관

최고지도자가 받은 선물 종합전시관

세계 각국에서 받은 15만 점 이상의 선물 전시

성남에 있는 국가기록원 대통령기록관에는 역대 대통령들이 받은 선물 4천 700여 점을 보관하고 있다. 대통령기록관은 1983년 공직자윤리법이 제정된 뒤 공직자가 시가 100달러 이상의 선물을 받으면 이를 신고하고 국고에 귀속하도록 의무화함에 따라 역대 대통령이 받은 선물을 관리하고 있다.

그중 일부는 대여 형태로 성남 대통령기록전시관, 청와대 앞 '효자동 사랑방' 2층의 국빈선물전시관, 청주시 청남대 대통령기념관 등에 전시되어 있다.

북한에도 이러한 성격의 보관, 전시시설이 있다. 묘향산에 있는 국제친선전람관과 평양에 새로 건설된 국가선물관이 바로 그것이다.

국제친선전람관은 향산호텔에서 1.5km 정도 올라가 탐밀봉 기슭에 건설되어 있다. 1년 남짓한 기간에 완공되어 1978년 9월 26일에 문을 열었다. 이곳에는 김일성 주석과 김정일 국방위원장이 전 세계 각국에서 받은 15만 점 이상의 선물이 전시되어 있고, 김정은 국무위원장이 받은 선물

국제친선전람관의 김일성주석선물관 내부 모습

도 추가되고 있다.

1996년에 완공된 평양-향산 간 고속도로[146km]에서 타고 2시간 정도 달린 후 고속도로에서 빠져나와 보현사 방향으로 오르다 보면 국제친선전람관이 웅장한 모습을 드러낸다.

"반갑습니다. 또 오셨네요."

강계사범대학을 나온 정순향 해설강사가 반갑게 맞아준다. 2003년 첫 방문이후 여러 차례 방문해서인지 금방 알아봤다. 이곳에는 30여 명의 해설강사가 근무하고 있다.

그의 안내로 먼저 김일성주석선물관으로 갔다. 6층으로 된 이 선물관은 나무를 하나도 쓰지 않았지만 나무로 지은 것 같이 보이고 창문이 없으나 있는 것처럼 지었으며 빛과 온습도를 모두 자동적으로 조절할 수 있게 되어 있다.

입구는 화강암의 반듯한 사각형 요새에 궁궐 같은 기와집을 얹어놓은 형상이다. 앞에서 보는 6층 건물만 생각했다가는 큰 오산이다. 안으로 들어가 지하로 내려가면 미로 같은 통로 양쪽에 전시실이 마련되어 있다. 도저히 그 규모를 상상할 수 없을 정도다. 바위산을 파고 깎아 지하 수 만 평에 북쪽의 대리석만 가지고 건설했다고 한다. 전시 유물을 다 보려면 1년 반이나 걸린다고 한다.

"전람관의 총면적은 두 건물을 합해 7만m2에 달하고 200여 개 방들이 있습니다. 최근 전람관을 방문한 유럽 수학자의 계산에 의하면 각 선물을 1분씩만 보아도 전체를 다 보려면 1년 반이 걸립니다."

구리로 된 입구 문 한 짝의 무게가 4톤이 나간다는 것만 보아도 이 건물

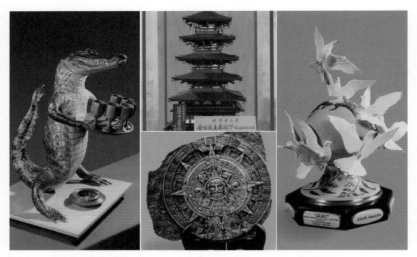

묘향산 국제친선전람회에 전시되어 있는 중국, 아프리카 등지에서 보낸 선물들

의 '무게감'을 짐작할 수 있다.

신발을 감싸는 덧신을 신고 카메라를 맡겨둔 뒤에 안으로 들어서면 화려한 전등과 웅장한 대리석의 실내장식이 분위기를 압도한다. 안에서의 모든 촬영은 금지되어 있다.

여기서는 주로 중국과 아프리카에서 선물한 유물들이 진열되어 전시실을 보게 된다. 전시된 선물들은 모두 언제 누가 선물을 했는지 설명이 달려 있다. 종류도 각양각색이고 화려하기 이를 데 없다. 특히 괄말약郭沫若 등 중국의 대문호가 직접 쓴 작품 등은 값으로 일일이 환산할 수 없을 정도다.

개인적으로는 소련의 대원수 스탈린이 1945년 8월에 선물했다고 하는 기차가 가장 흥미로웠다. 해방된 뒤 한 달 뒤쯤인 9월 19일 원산에 입국한 김일성 주석은 다음 날 오후 4시 소련군 원산사령부가 제공해 준 특별열차를 타고 평양으로 출발하였다. 그러나 중간역에서 사고가 있어서 열차가 갈 수 없었고, 그렇게 되자 평양에 있던 치스챠코프 사령관이 직접

스탈린이 보낸 기차를 타고 와서 함께 평양으로 들어갔다. 9월 22일 오전 10시경이었다.

현재 원산에서 출발했던 특별열차는 원산혁명박물관에 전시되어 있고, 중간에 갈아타고 온 열차 2량이 친선전람관에 보관되고 있다.

해설 강사에게 질문을 던졌다.

"저 열차는 과거에 야외에 전시되어 있었던 것으로 알고 있는데,
이 지하 전시실까지는 어떻게 들어올 수 있었습니까?"

그러자 해설 강사는 "그런 질문을 한 분은 선생님이 처음입니다"라며 대답을 피했다.

"선생님 그건 극비사항입니다. (웃음) 인민군대에게 불가능이란 없
습니다. 어떻게 옮겼는지는 상상에 맡기겠습니다."

별게 다 극비사항이다. 아마도 해체해서 들여놓은 다음에 다시 조립하지 않았을까? 열차 외에도 스탈린이 선물했다는 특수 방탄 자동차, 소련의 당 서기장들이 보낸 승용차 등도 전시되어 있다.

'주석관' 6층에는 묘향산의 절경을 한눈에 볼 수 있는 전망대와 묘향산의 특산물과 기념품을 판매하는 상점이 꾸며져 있어 잠시 쉬어갈 수 있다.

이곳을 나와 걸어서 김정일위원장관을 가면 남쪽 인사들이 보낸 선물들도 감상할 수 있다. 김정일 위원장의 선물전시관은 1996년부터 개관하였다. 모두 55개의 전시실로 구성되어 있다.

'남조선관'에는 박정희, 전두환, 노태우, 김대중 대통령 등이 김일성 주

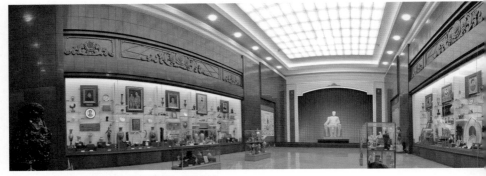

국제친선전람관의 김정일국방위원장관 내부 모습

노태우 전 대통령, 김대중 전 대통령, 김우중 전 대우그룹 회장이 보낸 선물들. 이 선물들은 현재 국가선물관에 보관되어 있다.

석에게 보낸 선물을 비롯해 기업인, 언론인, 민간단체 대표 등이 보낸 선물을 볼 수 있다.

박정희 전 대통령은 은담배함 은재떨이, 은자그릇장식, 은칠보꽃병 등을, 전두환 전 대통령은 청자기 꽃병, 은칠보차그릇일식, 금장식은수저 금장식은세공그릇 일식, 양복천, 고려삼 등을, 노태우 전 대통령은 금장식주전자세트, 문방구 일식, 옷감, 화장품, 자수정 목걸이와 귀걸이 세트 등을 선물하였다. 김대중 전 대통령은 자개, 대형TV, 수예장식 옷장 등을 선물하였다.

동아일보가 일제강점기 때 김 주석이 지휘한 1937년 6월 4일 '보천보 전투'를 다룬 호외를 금판으로 만들어 보낸 선물이 눈길을 끈다. 다만 김영삼 대통령이 보낸 선물은 김일성 주석 사망 때 조문을 불허한 이유로 빠져있다.

해설 강사는 이 전람관의 독특한 의미에 대해 "국제친선전람관과 영국 런던 대영박물관, 프랑스 파리 루브르박물관의 성격이 다르다"라며 "세계적인 박물관으로 알려진 대영박물관과 루브르박물관은 제국주의자들이 남의 나라에서 약탈한 문화재를 전시한 '세계침략 박물관'인데 비해, 국제친선전람관은 제국주의에 맞선 김일성 주석과 김정일 국방위원장께 세계 각국의 양심들이 친선의 정을 담아 바친 값진 문화재로 채워진 '세계평화 박물관'"이라고 설명하였다.

국제친선전람관은 김일성 주석과 김정일 국방위원장이 세계 각국에서 받은 선물을 전시하는 종합선물전시관이라고 할 수 있다. 북한에서는 '영광의 박물관', '세계의 보물고'라고 부른다.

해설 강사는 "받은 선물이 너무 많아 그것들을 모두 다 전시관 건물 안에 놓자면 건물이 터질 지경이다"며 "몇 달에 한 번씩 청소를 하면서 선물들을 재배치한다"고 설명하였다.

2012년 평양 용악산 기슭에 문을 연 국가선물관 전경

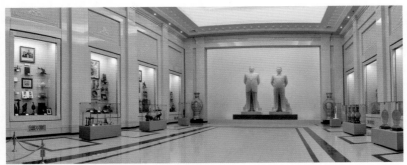

평양에 새로 건설된 국가선물관 내부 모습

그래서일까? 북한은 김정은체제 출범 이후 2012년 8월 평양 외곽 용악산 근처에 국가선물관을 새로 지어 개관하였고, 이곳에 9만여 점의 선물을 옮겨 전시하고 있다. 이에 따라 국제친선전람관에 있던 남쪽 인사들의 선물 상당수가 국가선물관으로 이관된 것으로 보인다. 1998년 정주영 회장이 김정일 위원장에게 선물한 자동차, 2007년 10월 고 노무현 대통령이 선물한 나전기법으로 만든 십이장생도 병풍 등을 국가선물관에서 볼

수 있다.

2018년 싱가포르 북미정상회담 후 재미동포전국연합회가 선물한, 트럼프 미국 대통령과 김정은 위원장을 모델로 백악관에서 발행한 기념주화도 전시되어 있다.

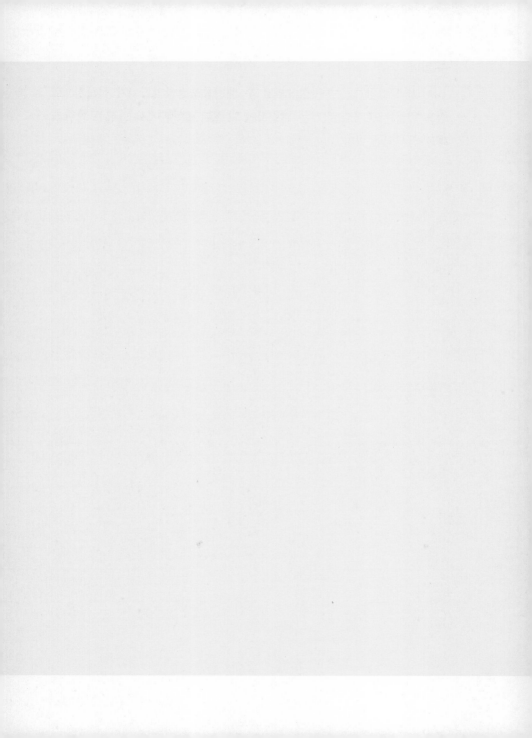

14

만경대혁명사적관

김일성 주석 일가의 사적을 모아 놓은 곳

김일성 주석 일가의 사적 전시

평양을 방문할 때마다 북에서 관례절차처럼 꼭 안내하는 곳이 있다. 김일성 주석이 태어난 만경대고향집이다. 김일성 주석의 조상들이 평양에 터를 잡은 후 대대로 살아온 집이다. 평양시 중심부에서 서남쪽으로 12km 정도 떨어진 곳에 자리 잡고 있다.

1945년 8월 해방이 되었을 때 이 집에서는 할아버지 김보현과 할머니 이보익, 작은아버지 내외가 살고 있었다. 현재 이곳은 김보현이 살던 집과 살림살이가 복원, 전시되고 있고, 인근에 사적관과 조부모의 무덤이 조성되어 있다.

통상 '고향집'만 둘러보는데, 개건된 사적관에는 새로운 자료들이 많이 전시되어 있어 가 볼만하다. 북에서 만경대혁명사적관 또는 만경대고향집사적관이라고 부른다. 만경대혁명사적관은 1959년 8월 7일 창립되었고, 2000년대 중반에 개건되면서 남쪽 방문객에게도 공개되기 시작하였다.

> "만경대고향집사적관은 김일성 주석과 일가분들의 업적을 당원들과 근로자들에게 교양하기 위하여 1970년에 개관하였으며, 만경대 고향집에서 오른쪽으로 약 150m가량 떨어진 언덕에 자리 잡고 있습니다. 지금은 이렇게 남녘 동포들을 비롯한 수많은 사람들이 찾는 고향집이지만 원래는 29호가 되나마나 한 조그만 농촌마을이었습니다."

2007년 10월에 만난 차분한 목소리의 정경훈 해설 강사가 들려주는 사적관의 창립 취지다. 원래 만경대는 20여 호의 농가가 모여 사는 자그마한 농촌마을이었다고 한다.

만경대혁명사적관의 정경훈 해설강사가 전시물에 대해 설명하고 있다.

만경대혁명사적관은 모두 7개 방으로 구성되어 있다. 1, 2호실은 김일성 주석의 어린 시절, 3호실은 김일성 주석의 부친인 김형직 선생의 조선국민회 활동과 어머니 강반석, 삼촌 김형권, 동생 김철주의 사적, 4호실은 김일성 주석의 성장과정, 5호실은 김일성 주석이 '배움의 천리길'과 '광복의 천리길' 관련 사적들, 6호실에는 광복 후 김일성 주석이 고향집에서 가족들과 상봉한 자료들이 전시되어 있다. 7호실에서는 김일성 주석의 마지막 유훈이 감긴 자료화면을 영상으로 볼 수 있다.

사적관의 1호실에 들어서자, 김일성 주석이 어린 시절 아버지로부터 교육받는 모습을 형상한 석고상이 서 있다. 2호실에는 김일성 주석이 어린 시절을 보낸 1910년대의 만경대 전경을 보여주는 사진이 놓여 있다. 또한 김일성 주석의 증조할아버지인 김응우, 할아버지 김보현 그리고 할머니 리보익의 활동 모습을 보여주는 자료들과 김일성 주석의 아버지인

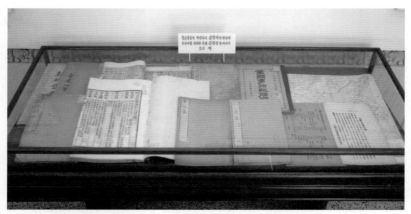
사적관에 전시된 서적들. 김형직과 김일성 주석이 읽은 책이라고 한다.

김형직 선생의 청소년 시절과 교육활동에 관한 자료들이 함께 전시되어
있다.

3호실에는 김형직 선생이 조선국민회를 결성하던 사적들이 전시되어
있으며 김일성 주석의 어머니인 강반석, 삼촌 김형권, 동생 김철주, 그리
고 사촌 동생 김원주의 사적들도 전시되어 있다. 남쪽 학계의 연구를 보
여주는 단행본도 전시되어 있어 눈길을 끌었다.

4호실에는 김일성 주석의 어린 시절 성장 과정을 보여주는 사적들이
전시되어 있고 이것을 형상한 영상자료를 약 10분간 관람하였다. 5호실
에는 김일성 주석의 '배움의 천리길'과 '광복의 천리길' 관련사적들이 전
시되어 있다.

항일투쟁 시기에 이르자 대형벽화에 그림과 함께 '사향가' 가사가 적
혀 있는 전시물이 나타났다. 사향가는 대한제국 군악대 시위연대에서 플
루트를 연주한 정사인이 작사 작곡한 작품으로 항일무장대원들이 떠나온
고향을 생각하며 즐겨 부른 노래다. 현재는 일부 가사가 바꿔 불리고 있
다.

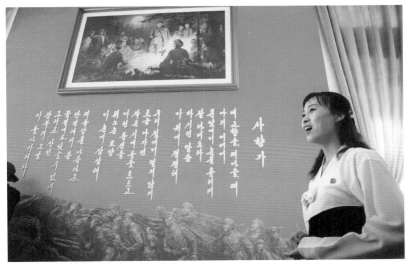
사향가 가사가 적혀 있는 전시물 앞에서 해설 강사가 '사향가' 노래를 부르고 있다.

"김일성 주석이 몸소 창작하고 항일의 나날에 조국과 인민을 생각하고 고향을 그리면서 부르던 노래, 80고령에도 잊지 못하고 부르던 노래 사향가입니다"라고 허두를 뗀 전경훈 강사가 조용조용 노래를 부르기 시작하였다.

"내 고향을 떠나올 때 나의 어머니
문 앞에서 눈물 흘리며
잘 다녀오라 하시던 말씀
아– 귀에 쟁쟁해"

2절부터는 절절하게 시를 읊듯 낭송해 주었다.

특히 6호실에는 광복 후 김일성 주석이 고향집에서 가족들을 상봉한 자료들이 전시되어 있고, 마지막 호실에는 김일성 주석의 마지막 유훈이

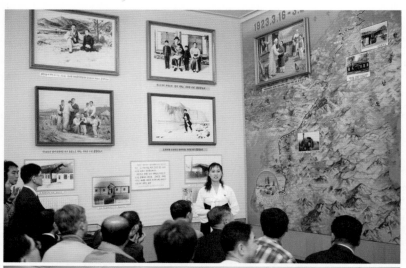

만경대혁명사적관의 내부 전시물들

된 경제사업지도 장면이 담긴 영상물이 상영된다.

　사적관을 나오면 언덕길을 올라 만경대 전망대에 오를 수 있다. 만경대는 만가지 경치가 보인다고 해서 붙여진 이름이다. 정면으로는 대동강이 흐르고 왼쪽으로는 보통강과 만나는 곳에 양강호텔이, 그 왼쪽에는 만경대혁명학원이 자리 잡고 있다. 건너편 쑥섬에는 1948년 남북연석회의에 참가했던 인사들의 유적이 남아 있고, 통일전선탑이 서서 당시의 뜻을 기리고 있다.

청산리혁명사적관

청산리정신, 청산리방법이 탄생한 곳

북한의 대표하는 협동농장의 사적관

북녘에서는 농사도 집단적으로 짓는다. 협동농장과 국영농장이 영농이 이뤄지는 기본 단위다. 북녘 농민이 대부분 소속돼 있는 협동농장은 토지와 기타 생산수단을 통합하고 농민들의 공동 노동에 기초해 농업생산을 하는 집단농장을 말한다.

북한은 1953년 8월 농업협동화 방침을 채택하고 농민들을 자연부락 단위의 협동조합에 편입시키기 시작해 1958년 8월까지 마무리했다. 농민 개인이 토지를 갖는 것이 아니라 협동조합이 토지를 소유하는 '사회주의적 소유' 형태가 완성된 것이다. 그 후 자연부락 단위의 협동조합은 리 단위로 확대·통합되었으며, 1962년 협동농장으로 이름을 바꿨다. 북에는 3000여 개가 넘는 협동농장이 있으며 총 경지면적의 90%를 소유하고 있다. 나머지는 국영농장, 목장 소유다. 북 농민은 전체 경제활동인구의 30%에 달하며 전체 인구의 17%에 해당한다.

1960년 2월 8일 김일성 주석이 리당총회를 지도한 민주선전실이 청산리협동농장 입구에 그대로 보존되어 있다.

1960년 2월 8일 김일성 주석이 청산리 리당총회를 지도한 민주선전실 내부 모습. 사실상 관리
가 잘 되지 않고 있는 상황이다.

　협동농장에는 148만 가구에 600여만 명이 소속돼 있고, 농장 당 평
균 350~450가구가 포함돼 있다. 농장 당 평균 부양가족의 수는 평균
1,900~2,000명 선이고, 각 협동농장의 조합원 수는 평균 700~900명이
다. 보통 경지 면적은 500정보 내외. 협동농장 내에는 농산, 축산, 과수,
남새반 등 15~20개의 작업반이 있고, 작업반 아래에 7~15명으로 분조
가 조직돼 농사를 짓는다.

　현재 북한을 대표하는 상징적인 곳이 남포시에 있는 청산리협동농장이
다. 북한에서는 대부분의 협동농장에도 사적관을 세워놓고 농장이 걸어
온 역사를 보여준다.

　2007년과 2008년에 3차례 청산리협동농장을 방문할 기회가 있었다.
평양에서 출발해 남포로 가기 위해 10차선의 청년영웅도로를 달리다 보
면 오른쪽으로 나지막한 야산 가운데에 '위대한 청산리 정신 청산리 방법
만세!'라는 구호판이 보인다. 이곳이 청산협동농장 입구이다. 이곳에 도

청산리혁명사적관의
윤옥 해설 강사

착하니 관리위원장과 청산리혁명사적관 윤옥 해설 강사가 맞이했다.

입구에 서 있는 현지교시기념비에는 "청산리 방법과 정신은 대중을 위해 철저히 복무하며, 대중에 의거하여 대중의 창조력을 동원하는 혁명적 사업방법으로, 웃기관이 아랫기관을 도와주고 웃사람이 아랫사람을 도와주며, 늘 현지에 내려가 실정을 깊이 알아보고 문제해결의 올바른 방도를 세우며, 모든 사업에서 정치사업, 사람과의 사업을 앞세우고 대중의 자각적인 열성과 창발성을 동원하여 혁명과업을 수행하는 방법이며 정신"이라고 기록되어 있었다.

청산리는 김일성 주석이 직접 현지지도하면서 모범을 창조한 농장이다. "청산리에 봄이 와야 온 나라에 봄이 온다"는 말을 들을 정도다. 관리위원장의 안내로 입구에 들어서자 1960년 2월 8일 김일성 주석이 청산리당총회를 지도한 민주선전실이 당시 모습대로 보존돼 있었다.

윤옥 해설강사는 "수령님께서는 이곳에서 무려 26차례의 협의회를 지도하시면서, 농촌당사업을 개선하며 생산을 늘리고 농민들의 생활을 향상시키기 위한 강령적인 과업과 방도들에 대하여 밝혀주시었다"라고 설명하였다.

이곳이 북한에서 '우리 식의 새로운 지도방법'이라고 선전하는 청산리정신, 청산리 방법의 산실인 셈이다. 북한의 본보기 농장답게 청산협동농장은 농토며 과수밭 등이 잘 정비돼 있었고, 살림집의 외관이나 규모도 다른 농장에 비해 좋아 보였다. 남새^{채소}를 재배하는 비닐온실에 가서 보니 겨울에는 태양열을 이용해 물을 데워, 그 더운물을 온실에 준다고 한다.

> "우리 농장은 500여 세대, 2,500여 명으로 구성돼 있고, 이 중 농장원은 600여 명입니다. 농산, 과수 등 17개의 작업반으로 나뉘어 있고, 경지면적은 1,000여 정보가 됩니다. 그중 논이 600정보^{180만 평}, 밭과 과수원이 400정보^{120만 평}입니다."

관리위원장의 설명이다. 청산협동농장에는 17개의 작업반이 있고, 각 작업반 별로 여러 개의 분조가 있어 약 70개의 분조를 두고 있다고 한다. 과거에는 작업반 중심이었지만 최근에는 분조 중심으로 계획과 생산, 분배가 이뤄진다.

과거 실시됐던 작업반우대제는 일정한 토지와 목표량을 수여받은 작업반이 목표량을 달성했을 때, 전체 수확량의 10%를 수확 후 작업반 내에

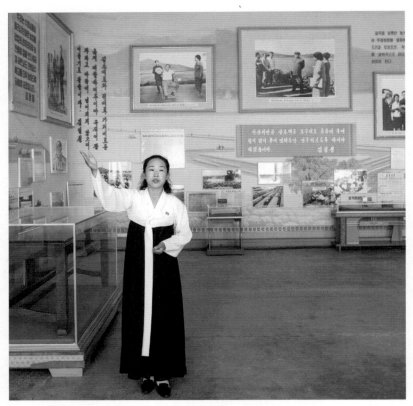
청산리혁명사적관의 해설 강사가 협동농장의 연혁에 대해 설명하고 있다.

서 분배하고 나머지를 협동농장에 귀속시켜 이를 전량 국가에서 수매한 뒤 이를 전체 농장에 다시 현급분배하는 방식이다.

그러나 북측은 1990년대 후반부터 노동효율을 높이기 위해 작업반우대제를 폐지하고 분조우대제를 실시하기 시작했다. 작업반우대제에서는 어느 한 분조가 열심히 일을 해서 목표 이상의 수확을 올렸다고 해도 같은 작업반에 속해 있는 다른 분조의 수확이 저조할 경우에는 작업반 단위로 분배가 이뤄지기 때문에 손해를 볼 수도 있기 때문이다. 분조의 구

성원도 15~25명에서 7~12명 정도로 줄였다. 분조간의 집단경쟁을 통해 농업생산성을 높이기 위한 조치였다.

특히 1994년부터 일부 협동농장에서는 '포전圃田담당제'를 시범적으로 도입하고 있다. 포전이란 '알곡이나 작물을 심어 가꾸는 논밭'으로 경작지를 말한다. 협동농장에 분조를 더 작은 단위로 나눌 수 있는 권한이 주어졌고, 더 적은 인원으로 포전을 담당하는 조치가 시험되고 있는 것이다.

북한 협동농장의 특징은 단순히 경제적 차원이 아니라 완전한 생활공동체적 성격을 띠고 있다는 점이다. 우선 리 인민위원회 위원장이 협동농장 관리위원장을 겸임해 행정단위와 생산단위가 결합돼 있다. 또 협동농장은 과거 협동조합 내에 존재하던 소비조합 및 신용조합 등 모든 농민단체를 통합해 협동농장에 생산 및 소비에 대한 포괄적 기능을 수행한다.

특히 협동농장은 교육, 문화, 후생을 포함한 구역 내 모든 경제생활을 총괄하는 역할을 담당해 모든 생산, 분배, 소비가 단일계획에 따라 수행된다. 협동농장별로 탁아소, 유치원, 소학교, 중학교가 따로 존재하는 이유가 여기에 있다.

협동농장의 운영은 관리위원장이 도 농촌경리위원회와 군 협동농장경영위원회의 지도를 받아 이뤄진다. 협동농장의 최고의사결정기관은 농장의 모든 구성원으로 조직되는 농장원총회이다. 이런 점에서 협동농장은 북한 농업의 집단적 경영시스템을 잘 보여준다.

이러한 청산리협동농장의 사적물들을 시청각적으로 보여주는 곳이 청산리혁명사적관이다.

16

금수산기념궁전

남쪽 방문객들에게는 금기의 영역

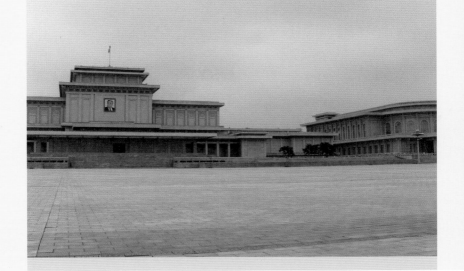

김일성 주석의 집무실을 거대한 '기념궁전'으로

평양을 방문했을 때 북한이 참관을 요구하는 곳이지만 남쪽 인사들은 가서는 안 되는 금지구역이 있다. 그중의 하나가 금수산기념궁전이다. 그런데 필자는 2007년 5월 중앙일보 특별취재진의 일원으로 정부의 승인을 받아 이곳을 공식 방문하였다. 북한에서도 이례적인 조치라고 말하였다.

원래 이곳은 생전에 김일성 주석이 집무를 보던 건물이었다. 평양시 대성구역 미암동 금수산모란봉의 별칭 기슭에 위치하고 있어 금수산의사당이라고 불렀다. 1973년 3월에 '금수산의사당'으로 착공되어 1977년 4월 김일성 주석 탄생 65돌을 맞아 완공된 유럽식 5층짜리 복합석조 건물이다.

총부지 면적이 350만㎡이며 지상 건축면적이 3만 4,910㎡에 달한다. 미국의 백악관이나 한국의 청와대, 프랑스의 엘리제궁 등의 규모와 수준을 훨씬 능가하는 수준이다. 원래는 국가 최고지도자가 집무를 보는 관저의 용도로 건축되었고, 당시 김일성의 직위가 주석이었기 때문에 통상 '주석궁'이라고도 불렀다.

김 주석은 17년간 이곳을 관저와 집무실로 사용하다 1994년 7월 18일에 심근경색으로 사망했다. 이후 이곳은 김 주석의 시신을 안치하고 '금수산태양궁전'으로 이름도 바꾸었다. 중국 베이징에 있는 마오쩌뚱 주석기념당毛主席紀念堂과 거의 유사하다고 할 수 있다. 김정일 국방위원장도 2011년 12월 사망 후 이곳에 안치되었다.

마오주석기념관이 '인물기념박물관人物紀念博物馆'이라고 불리듯이 금수산기념궁전도 일종의 박물관 내지 사적관 기능을 하고 있다.

북한은 김정일 국방위원장이 사망한 직후 금수산기념궁전을 '금수산태양궁전'으로 개칭하고 그동안 궁전 내외부에 설치된 김일성 주석의 모든

에스컬레이터를 타고 본관으로 이동하고 있는 북 주민들

초상화와 입상 옆에 김정일 국방위원장을 추가하는 사업을 진행하였다.

현재 태양궁전 본관 2층 중앙 '영생홀'에는 김일성 주석의 유해를, 1층 중앙 '영생홀'에는 김정일 국방위원장의 유해가 생전의 모습으로 그대로 안치되어 있다. 한 해에 150만 명의 국내외 참배객들이 이곳을 방문하고 있고, 북한은 이곳을 '주체의 최고성지', '혁명의 성지', '사회주의 조선의 성지'로 우상화하고 있다.

궁전 본관에 들어가기 위해서는 근처에서 전용열차를 타고 내린 후 소독을 마치고, 끝이 보이지 않는 에스컬레이터를 타고 이동해야 한다. 본관에 도착하면 가장 먼저 정면에 양복을 입고 뒷짐을 진 생전 모습의 김일성 주석과 인민복을 입은 김정일 위원장의 거대한 입상이 흰 대리석으로 세워진 대형 홀이 나타난다. 이 홀을 지나면 특별한 경우를 제외하고는 사진 촬영이 금지된다.

본관에서 가장 중요한 시설은 2층 중앙홀에 안치된 김일성 주석의 '영생홀'과 김정일 국방위원장의 유해가 안치된 1층의 '영생홀'이다. 현재

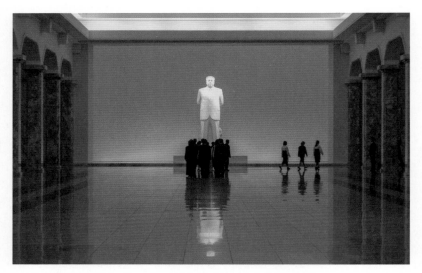

본관 초입에 있는 김일성 주석의 동상에 인사를 하고 '영생홀'로 이동하는 북한 주민들. 현재는
김정일 국방위원장의 동상도 세워져 있다.

김 주석이 안치돼 있는 '영생홀'은 금수산의사당 시절에 자주 사용하던
넓은 연회장을 개조해 만들어 놓은 것이다.

　김 주석은 세로 2미터, 가로 1.5미터, 높이 1미터가량의 마름모꼴 형태
의 투명 유리관 안에 검은 양복 차림에 둥근 베개를 베고 누워 있는 상태
로, 가슴까지 붉은 헝겊으로 덮여 있으며 구두를 신고 있다.

　일렬로 대기하던 참배객들은 자신의 순서가 되면 4명씩 일렬횡대로 늘
어서서 유리관의 발치에서 머리맡을 바라보며 고개를 숙이고 묵념했다.
그다음은 왼편으로 이동해서 묵념하고, 그 다음 방향인 머리맡은 규정대
로 그냥 통과해야 하며 마지막으로 오른편에 서서 고개나 허리를 숙이고
묵념하는 것으로 '영생홀' 참관은 마치게 된다.

　'영생홀'을 나오면 '울음홀'이라고 불리는 넓은 공간이 나온다. 김 주석
의 마지막 장례식 절차가 거행된 곳이다. 이때 참석한 각계각층의 인민들

2010년 10월 처음으로 공개 석상에 모습을 드러낸 김정은 국무위원장이 당대표자회 참석자들과 금수산기념궁전에서 기념촬영을 하고 있다.

이 땅을 치고 몸부림치며 통곡했다고 해서 붙여진 이름이다. 원래는 이곳은 김 주석 생존시 '삼지연홀'로 불리던 궁전 1층 중앙홀이었고, 정면에 양강도 삼지연의 모습을 그린 대형 풍경화가 걸려 있다고 해서 '삼지연홀'이라는 이름으로 불렸다.

또한 사적관에는 김일성 주석과 김정일 국방위원장이 생애 마지막까지 현지지도와 외국방문 길에 이용하던 승용차와 전동차, 선박, 전용열차 등이 사적물로 지정돼 초대형 전시실에 보존돼 있다. 전용열차에 대한 안내 표지판 기록에 따르면 김 주석은 이 열차편으로 '1945~94년까지 총 776회 15만 2,000킬로미터를 이동'하며 현지시찰과 시베리아 횡단 등 해외 순방을 했다고 한다.

열차내부는 마지막 이용할 때의 모습이 그대로 남아 있는데 내부 앞쪽에는 김 주석 전용 의자와 책상이 있고 그 뒤로 열차 벽면을 따라 양쪽에 각각 8개씩 모두 16개의 의자가 놓여 있었고 맨 끝에 보조 의자 2개가 더

놓여 있었다.

 사적관을 나오면 김일성 주석이 전 세계 각국 정부와 지도자들로부터 수여받은 훈장, 포장이 전시된 '훈장보존실'이 나타난다. 훈포장뿐 아니라 명예 박사학위증서와 학위모, 가운 등도 다양하게 전시돼 있었다. 수여국 중에는 소련, 동독, 루마니아 등 지금은 지구상에서 사라진 옛 사회주의 국가들의 이름들도 눈에 띄었으며 대부분 아프리카나 동구권에서 받은 것들이었다.

 북한을 방문하려면 기본적으로 북한 사회의 사상과 인민정서, 사회법규, 문화와 풍습 등에 대해 이해할 필요가 있지만 금수산기념궁전은 여전히 우리에게는 낯선 곳이고, 금기의 영역이다.

17

문화성사적관

문화예술 사적이 모아져 있는 곳

1960~80년대 북한 문화예술의 변화를 읽을 수 있는 곳

문화성사적관은 평양 중심부에서 조금 떨어진 형제산구역에 자리 잡고 있다. 조선영화예술촬영소의 세트장이 함께 마련되어 있다. 북한에서는 '혁명적 문예전통교양의 거점'이라고 선전한다.

이 사적관은 조선혁명박물관의 '분관分館' 형식으로 세워졌고, 문화예술 분야의 사적물들이 주로 전시되어 있다. 특히 북한이 자랑하는 〈꽃파는 처녀〉 등 '5대혁명가극'과 예술영화가 탄생하는 과정을 탐구할 수 있는 곳이다. 초기에는 주로 영화부문만 다루었는데, 문화성혁명사적관으로 개편되면서 문화예술부문 전반의 자료들을 전시하는 것으로 성격이 변하였다.

문화성혁명사적관은 분단이후 북한 문화예술의 흐름을 이해하기 위해서는 반드시 방문할 필요가 있는 곳이다. 문화성혁명사적관은 1971년 10월 5일 '조선예술영화촬영소혁명사적관'이라는 이름으로 처음 문을 열었고, 1988년 10월 29일 '문화유물보존사업'에까지 영역을 확대하면서 진열실 규모 등도 확장하였다. 2천여 건의 사적자료들이 전시되어 있고, 매년 연평균 참관자는 15만 명~20만 명 정도라고 한다.

특히 문화성혁명사적관 위쪽에는 넓은 면적에 영화세트장이 마련되어 있고, 북한 영화의 메카 조선예술영화촬영소가 자리 잡고 있다. 2006년 3월 이곳에서 북한을 대표하는 영화배우인 리영호 인민배우를 만났다.

영화예술촬영소장과 해설 강사의 안내로 사적관을 먼저 둘러보고 나오니 검은 외투로 몸피를 감싼 한 사내가 뚜벅뚜벅 걸어 나왔다. 멀리서도 그의 창백하리만치 새하얀 얼굴은 단박에 눈길을 끌면서 클로즈업됐다. 배우는 멀리서도 빛이 난다는 말이 괜히 있는 말이 아니라는 사실을 깨달은 순간이었다.

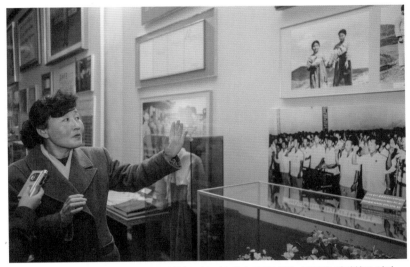

문화성혁명사적관 해설 강사가 예술영화 '꽃파는 처녀'가 만들어지는 과정을 설명하고 있다.

"반갑습니다. 제가 리영호입니다. 먼 길을 수고로이 오셨습니다."

나지막하지만 뚜렷한 음성으로 그가 먼저 인사를 건넸다. 매끈하게 깎은 듯한 얼굴선, 짙은 눈썹, 굵은 쌍꺼풀 아래로 희미한 미소가 피어올랐다. 영화 홍길동의 주연배우였다. 그는 재일동포 출신이다. 1963년 일본에서 태어나 4살 때 부모를 따라 평양으로 왔다. 그는 첫 영화 〈홍길동〉 1986으로 일약 스타덤에 올랐다.

"홍길동은 20년이 넘었지요. 대학생 때였으니까요. 아주 오래전이죠. 사실 그때는 아이 때였어요. 지금 돌이켜 보니까 정말 그렇습니다. 이제는 기억도 잘 나지 않습니다."

20년의 세월, 어느덧 그의 나이는 마흔셋. 하지만 투명하기까지 한 그의 얼굴에서 세월의 흔적은 찾아볼 수 없었다. 일반 평양 시민의 기억 속

사적관에 전시되어 있는 영화촬영 장면을 묘사한 대형 그림.

에서도 마찬가지였다. 방북 기간 동안 만난 북한 여성들은 "반할 만하지요? 〈홍길동〉에서 워낙 인상에 남았으니까 다음 영화에서도 다 홍길동으로 통한단 말입니다"라며 배우 '리영호' 대신 '홍길동'으로 그를 칭했다.

일약 최고의 미남 배우로, 시대의 연인으로 떠올랐지만 그는 "영화를 지망한 적 없는" 평범한 대학생이었다.

당초 기술자였던 아버지를 닮아 '기술자'가 되는 것이 꿈이었던 그는 금성제2중학교를 거쳐 김책공업종합대학에 입학하였다. 그러던 그의 인생행로가 바뀌게 된 것은 대학 4학년 때 평양영화대학으로 옮기면서부터다.

"동무들이랑 주변에서 자꾸 한번 해 보라고 해서 호기심으로 우연히 배우 모집에 참여했는데 그만 그렇게 됐죠. 처음에는 특별히 영화배우가 된다는 생각보다는 아무 데서나 일을 똑똑히 해야 한다

는 마음으로 시작하게 됐습니다. 첫 영화를 하고 두 번째 영화를 하며 기왕 이렇게 된 것, 해 보기로 각오가 굳어졌습니다."

그는 인생의 방향을 180도로 바꾼 '사건'을 너무도 담담히 설명했다.
평양영화대학으로 옮겨 입학수속을 밟고 있을 때, 대학에 온 연출가들이 그를 불러 세웠다. 어디에, 몇 시까지 나타나라고 해서 갔더니 그에게 〈홍길동〉 대본이 떨어졌다. '이제 이대로 찍는다'는 말에 말문이 막혔지만 악착같이 애쓴 기억밖에 없다고 했다.

조선예술영화촬영소
의 세트장을 함께 걸은
리영호 인민배우

"지금 생각에는 그저 힘들었다, 그 추억밖에 없습니다. 하하하….
무조건 해야 한다, 그런 것밖에 없었지요. 강의는 시작하지도 않은
상태고, 영화의 '영'자도 모를 때니까요. 옆의 사람들이 다 좋은 분
들이어서 유치원 아이에게 글을 가르쳐 주듯이 나한테 가르쳐 주
었습니다. 그분들 덕분에 영화를 찍었지요."

겸손하게 말했지만 〈홍길동〉은 폭발적인 반응을 불러일으켰다. 그의
등장은 북 전역에 '홍길동 신드롬'을 몰고 왔다. 여성들은 한 배우의 등장
에 열광했고, 남성들은 무술 열풍에 휩싸였다. 몽골과 베트남 등에도 영
화가 수출되어 북녘판 '한류열풍'을 만들기도 했다.
단 하나의 영화로 이룬 거대한 성공. 그만한 인기를 얻었다면 극성팬이
생길 만도 하다. 너무 남쪽식으로 생각한 건 아닐까 싶었지만 내친김에
물어보기로 했다.

▶ 혹시 팬들로부터 편지를 받기도 합니까?
"한 달에 10통씩은 정상적으로 오고 있습니다. 영화촬영소까지 찾아오
는 분들도 있어요."
▶ 촬영소까지? 이름난 배우인데 찾아온다고 해서 얼굴이나 제대로 볼 수
있겠습니까?
"아닙니다. 촬영소를 둘러보고 사진을 함께 찍고 한참을 이야기하다 돌
아가곤 합니다. 내가 마땅히 해야 할 일이라고 생각합니다."

남녘에서 배우는 영화 속에서만 존재하는 사람들이다. 대중의 관심을
먹고 자라지만, 대중의 시야 속에서는 비껴서 있는 이들. 화려한 장막을
걷어낸 일상을 일반인에게 드러내길 꺼린다. 북녘의 배우는 달랐다. 저

하늘의 별처럼 멀리서 자신을 감추며 신비감을 만들기보다 스스럼없이 대중들과 어울리며 그 속에서 존재감을 찾는다.

문득 장난기가 발동한 기자가 북녘 여성의 열광적인 반응을 고려해 '찾아오는 사람들은 주로 여성들이 아니냐'고 넘겨짚었다. 그러자 그는 손사래를 치며 "그건 5 대 5 비율입니다"라며 웃어 보였다.

"아이들도 좋아하고 할아버지 할머니도 좋아하고, 군인들도 좋아하고 다 좋아합니다. 힘들다고 생각한 적도 있지만, 그래서 그때마다 힘을 얻지요."

그 뒤로 20여 년 동안 찍은 영화만 30여 편에 달한다. 잊을 수 없는 작품은 없었을까?

"역시 첫 영화인 〈홍길동〉이지요. 또 하나 꼽는다면 〈줄기는 뿌리에서 자란다〉라는 작품입니다. 실지 생활에서는 전혀 그렇지 않은데, 내가 맡은 역은 망나니, 탄부 역이었습니다. 망나니 대장이 결심을 하고 자기 패거리를 모두 일으켜 세운다는 내용입니다. 현장에 내려가서 촬영을 하면서 실제 탄부들과 한 막장에서 함께 먹고자고 일하면서 영화를 찍었습니다."

때론 현실의 힘은 상상력의 힘보다 드라마틱하다. 〈줄기는 뿌리에서 자란다〉1998는 평안남도 안주지구 탄광련합기업소 칠리탄광 차광수 청년돌격대 대장을 원형으로 만든 영화다. 한때 폭력 조직의 두목이었던 주인공 '망나니'가 과거를 반성하고 옛 친구들만으로 청년돌격대를 조직해 제일 어렵고 힘든 과제를 맡아 임무를 완수한다. 영화는 곡절 속에서도 '망나

조선예술영화촬영소에 조성되어 있는 영화촬영세트장의 '남조선거리' 모습

니'와 그의 친구들이 스스로의 삶을 바꾸는 데 초점을 맞추었다.

남쪽의 영화가 한 가지 사건을 상상력으로 재구성한다면, 북쪽의 영화는 사실적인 기록에 집중한다. 대본이 나오고 인물을 형상하고 촬영하기까지 그는 현장에서 호흡하고 인물을 만나며 삶의 진정성을 찾아내는 것을 미덕으로 삼는 것이다.

"지금도 그 사람들과 연락하고, 평양에 올라오면 항상 만나게 됩니다. 당시 '망나니 패거리' 모두가 지금 큰일을 하고 있습니다."

그의 목소리에는 자부심이 진하게 배어 나왔다. 현실에서 느낀 감정은 영화 속에서도 온전히 드러났다. 북한 영화계에서 그는 "대사형상에서 생활에서처럼 자연스럽고 진실하게 할 줄 안다"라는 평을 받고 있다. 김정일 국방위원장은 〈줄기는 뿌리에서 자란다〉에 출연한 그의 연기를 보고

"연기를 과장하지 않고 보는 사람들과 같이 말하고 웃으며 생활하는 것처럼 생동하게 형상하는 배우"라면서 "그의 연기에 반했다"라고 평가했다고 한다.

"어느 나라나 마찬가지겠지만 촬영 과정은 중노동이나 다름없습니다. 이렇게 정장을 입는 일도 일 년에 몇 차례 없고, 항상 작업복 차림이지요. 자칫 건강을 소홀히 하면 인차 몸이 안 좋아질 수 있습니다. 그런데 내가 그런 측면을 무관심했지요. 마흔이 넘어서까지도 잘 몰랐어요. 힘이 넘쳐났습니다. 그러다 보니까 재작년부터는 조금씩 느끼게 됩니다."

사인해 주는 리영호 배우

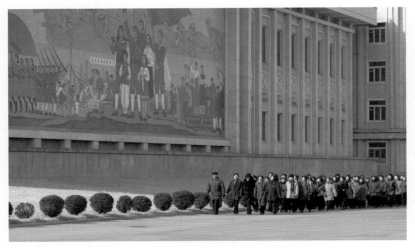

문화성혁명사적관을 참관하기 위해 평양 시민들이 줄지어 들어오고 있다.

그는 어떤 때 배우로서의 보람을 느낄까? "그저 인민들이 좋아한다면 만족한다"는 그는 소망마저도 소박하다. 그들에게 기쁨을 주는 배우가 되는 것이다. 다만 기쁨의 종류는 남쪽과 다른 것 같다.

"우리는 상업적인, 팔기 위한 영화를 반대합니다. 영화가 사람들에게 어떤 영향을 주는가를 항상 생각하며, 그것을 고려한 방향에서 영화를 창작합니다."

북한의 영화에서는 남의 영화와 달리 한 사람에게 집중된 스포트라이트나 찰나적인 화려함을 찾아볼 수 없다. 대신 그 자리를 인물과 서사가 메운다. 서사에는 물론, 북 사회가 지향하는 목표 지점이 배어들어 있다.

북의 영화처럼 그의 하루도 정갈하다. 촬영이 없을 때도 조선예술영화촬영소로 출근하며 책을 보고, 연기 연습을 늦추지 않는다. 이런 일상은

북의 영화배우들에게 주어진 몫이기도 하다. 바쁘게 돌아가는 연기연습과 끝이 없는 인간에 대한 탐구라는 영화배우의 숙제는 화려한 조명 뒤에 숨은 난감한 주제였다. 배우로서 그는 그 난감한 주제에 매달렸지만 답은 쉽게 찾아지지 않았다. 그 때문에 그는 한때 '그만둘 것'을 생각하면서까지 스스로를 책망하기도 했다고 한다.

> "원래 성미가 우울한 편이란 말입니다. 사람들하고 말하기도 싫어하고 혼자 있기를 좋아했습니다. 책 읽고 그림도 그리는 게 취미입니다. 체육도 집단종목 같은 것은 좋아하지 않았습니다. 수영하고 스케이트 같은 개인종목을 좋아했지요. 그 때문에 연출가 선생한테 지적도 많이 받았습니다. 그만둘 것인가 초기에 많이 고민했지요. 지금은 성격이 많이 바뀌었습니다."

그는 그 고민을 해결하기 위해 무수한 사람을 만나고 토론을 거듭했다. 인간에 대한 탐구는 사실 자기 자신에 대한 탐구로부터 시작하기 때문이다.

배우의 힘은 인간의 내면 깊은 곳에 숨겨진 진면목을 탐부처럼 캐내고 그것을 읽어내는 데 있다고 한다면 그의 고민은 어쩌면 한 인간으로서, 배우로서 당연한 것일지도 모른다. 그가 "지금까지 맡았던 역 중 '부정'을 형상하는 것이 가장 어려웠다"고 하는 것은 그 때문이다.

> "잘못하면 실패하기 쉽고 부정이라고 하면, 이쪽에서 볼 때 부정이고, 저쪽에서 보면 영웅이지요. 많은 것을 생각해야 했습니다."

배우로서 그는 인간을 그 자체로 온전히 이해하려 노력하는 듯했다. 인

간이라는 화두를 가슴에 담고 있는 그의 모습은 그동안 북쪽 영화와 북쪽의 배우들이 한 가지 목표를 향해 기능적으로 작동하고 있다고 평가하는 남쪽 일부의 견해와는 사뭇 다른 것이다.

삶의 면모는 다층적이고 복잡하다. 그 삶을 파고들다 보니 그는 "할수록 힘든 것이 영화"라고 토로했다. 아주 오랜 시간을 배우로서 일해왔지만, 영화는 갈수록 더 어려워진다고 했다.

그가 수없이 '어렵다'는 말을 쏟아 놓으면서도 원래의 꿈을 포기하고, 영화배우의 길을 가는 이유는 뭘까?

"글쎄 우연이라면 우연이고, 운명이라면 운명이라고 봐야 되겠지요."

'까르르르' 소리가 즐거운 봄날의 '데이트'를 깨트리며 영화배우 리영호 사이에 끼어들었다. 저만치 영화 촬영을 위해 나온 한 무리의 꼬마들이 조선예술영화촬영소 야외세트장 거리에서 장난을 치는 모습이 눈에 들어왔다. 우리 일행을 향해 갸웃 고개를 돌리며 손을 흔드는 아이들을 향해 그 역시 손을 흔들었다.

"하하하하, 장난꾸러기들이구만."

그는 더할 나위 없이 사랑스럽다는 듯이 말했다. 전혀 모르는 꼬마들임에도 그는 아이들이 보내는 작은 함성에도 기꺼워하며 아이들의 머리라도 쓰다듬으려는 듯, 선뜻 앞으로 나갔다. 유명 영화배우지만 사람들을 만나는 데 격식을 차리지 않는 그의 모습은 낯설지만 신선했다.

그런 생각을 하다 보니 어느덧 조선예술영화촬영소 '남조선거리'를 걷고 있었다. 영화배우는 역시 배우다. 혁명사적관에 전시되어 있는 자료들 기억은 모두 사라지고 그의 얼굴만 남았다.

김일성종합대학사적관

북한 최고의 대학이 걸어온 길

북한 최고 지성의 산실이 걸어온 발자취

북한의 모든 대학에는 사적관이 조성되어 있다. 각 대학이 설립된 후 걸어온 역사를 엿볼 수 있는 곳이다. 그중에서는 북한의 최고 지성의 산실은 김일성종합대학사적관은 대학사적관의 본보기로 자리 잡고 있다.

김일성종합대학사적관은 1968년에 처음 문을 열었고, 대학을 방문하는 사람들은 이곳부터 참관하게 된다. 원래 본 청사에 있었지만 2013년 3층 건물을 새로 지어 옮겼다.

2003년에 두 차례 방문을 시작으로 모두 다섯 차례 대학사적관을 방문할 기회가 있었다. 갈 때마다 전시물이 조금씩 변화되었다.

사적관은 정문을 통과해 대학에 들어가면 바로 정면에 있었다. 지난 75년 동안 대학이 걸어온 역사를 한눈에 볼 수 있다. 이곳에는 1946년 10월 개교할 때의 교사, 농민들이 그해 추수한 곡식을 '애국미'란 이름으로 내 신축, 1948년 완공한 새 교사, 김일성 주석의 현지지도 등 대학의 초창기 모습을 보여주는 다양한 사진과 자료가 전시돼 있다. 특히 1960년 이 대학에 입학한 김정일 국방위원장이 공부하던 책상, 도서, 당시의 활동사진 등이 여러 방에 나뉘어 전시돼 있었다.

본 청사 건물을 시작으로 1960년대 중반 자연과학부 건물이 새로 들어섰고, 1972년 김일성대학을 상징하는 22층짜리 사회과학청사2호청사가 완공되었다.

김일성대는 2000년대 중반에 사회과학 청사 옆 넓은 부지에 3호 청사를 짓는 작업을 시작해 최근 완공하였다. 3호 청사에는 정보기술IT 전용 교육단지가 들어섰다. 연건평 8만㎡의 부지 위에 4층 짜리 건물 4채와 7층 짜리 건물 1채5호동로 구성되는 이 단지는 '3호 교사'로 명명됐으며, 수학력학부, 물리학부, 컴퓨터과학대학 학생들이 사용할 강의실과 실험실, 사무실이 들어섰다.

김일성종합대학 정문 모습

2006년 12월 당시 조철 부총장은 "3호 교사는 21세기 나라의 과학교육 발전을 집약적으로 보여주도록 설계됐다"라고 말했다.

북한 최초의 종합대학인 김일성대는 해방 후 3개월이 채 지나지 않은 1945년 11월 3일 김일성 주석이 교육 부문 일군들과 담화하면서 처음 구상을 이야기한 것으로 전해진다. 김 주석이 일찍부터 '민족간부' 양성에 깊은 관심을 가지고 있었음을 보여준다.

다음 해 5월 7일, 김일성 당시 북조선임시인민위원회 위원장이 다시 대학 설립을 지시하면서 5월 27일 '종합대학건설준비위원회'가 결성됐다. 북조선임시인민위원회 교육국장을 비롯해 9명의 저명한 학자와 정치활동가로 구성된 준비위원회는 대학조직안 작성, 각 학부 각 과의 학생 정원수 결정, 교사와 학생 기숙사용 건물 선택, 1946년도 대학 재정예산안 편성, 필요한 교수의 수 및 교수선정방법 등을 작성해 북조선임시인민위원회에 보고했다.

마침내 7월 8일, 북조선임시인민위원회의 결정으로 '북조선김일성대

김일성종합대학 정문과 사회과학청사, 사적관. 현재 사적관은 다른 곳으로 옮기고, 이 건물은
전자도서관으로 사용되고 있다.

학'이라는 이름으로 창립이 최종 확정되었다. 당시 북의 첫 종합대학에
'김일성' 이름을 부여한 것은 김일성 인민위원장의 직접 제의와 지도에
의해 김일성대가 창설되었으며 나아가 '김일성'이란 이름이 상징하는 "항
일무장투쟁의 애국적 전통을 반드시 계승하여야 한다"라는 명분 때문이
었다고 한다.

김일성대는 옛 평양의전과 평양공전을 편입시키고, 7월 17일 공학부,
농학부, 의학부, 문학부, 이학부, 철도공학부, 법학부의 7학부 24학과로
구성하는 것으로 결정됐다. 초기 대학생은 1,610명, 교수는 60명이었다.
첫 김일성대 입학 지원 때 이공과가 정원 미달이었고, 철도공학부는 지원
자가 대단히 적었다.

특히 김일성대는 개교 때부터 신입생 사정에서 노동자와 농민의 자녀
를 특별히 배려했다. 또 경제적 여력이 없는 학생들이 입학해 수학할 수
있도록 모든 학생을 수용할 수 있는 기숙사를 설치하였고, 일부 학생에게
학자금을 보조했다.

김일성종합대학 출신의 사적관 해설 강사가 전시물에 대해 설명하고 있다.

중등교육을 받지 못한 학생을 위해 3년제 예비과를 설치한 것도 학생의 성분 구성에서 근로대중 출신의 인재를 양성하기 위한 조치였다. 김일성대 초기 기록에 따르면 예비과 학생들은 '혁명가의 자제 또는 그의 유가족'이 많아서 본과 학생보다 학습 열의가 높았으며, 정치사상 생활과 노력 동원 사업에서 모범적 역할을 했다고 한다.

대학 개교 과정에서 가장 큰 어려움은 교수진 확보였다. 따라서 우선 북에 있는 학자들과 일제시기부터 교원생활을 계속해 온 인물들을 대학에 초빙하였고, 남쪽 거주 학자를 대거 영입하였다. 여기에는 김일성 인민위원장까지 직접 나섰다.

그는 1946년 7월 23일 남쪽 출신 물리학자 도상록을 평양에서 만났으며, 7월 31일에는 서울에서 학자들을 데려오기 위해 '파견원'을 보내기도 했다. 그 결과 김석형·박시형·전석담·김광진·정진석·김병제·도상록·여경구·원홍구·계응상 등과 예술 분야의 황철·최승희·송영·한설야 및 기술 분야의 강영창·최재우·노태석 등을 초빙할 수 있었다.

1940년대 후반 김일성종합대학 여학생의 모습

1946년 9월 15일 김일성대 개교식이 거행됐다. 이 자리에 김 인민위원
장이 참석해 다음과 같은 요지의 연설을 했다.

"우리에게는 민족간부가 대단히 부족되며 현존한 간부들은 그 수
와 질에 있어서 현실의 요구에 수응하지 못하고 있습니다. 그리하
여 해방된 조선이 요구하는 민족간부들을 양성하기 위하여 오늘
이 종합대학이 개교되는 것입니다. 나는 당신들이 국가와 인민의
기대를 어기지 않고 당신들에게 부과된 사명을 성과 있게 완성할
것을 믿으며 또 충심으로 이것을 바라는 바입니다."

학생들은 "첫째, 우리 조국이 민주적 자주독립 국가로 발전하는 데 우
리가 가지는바 힘을 아낌없이 바칠 것을 서약함. 둘째, 국내의 반민주적
반동분자와의 투쟁에 꺾임 없는 학도적 투쟁을 전개할 것을 서약함…" 등

열 가지 조항을 맹세했다.

1947년 5월 7일에는 김일성종합대학 연구원이 개설되어 30명의 연구생이 들어왔다. 대학 창설 후 1년이 경과한 1947년 9월 1일에는 8개 학부, 즉 공학부, 농학부, 의학부, 역사문학부, 물리수학부, 운수공학부, 경제법학부 및 1947년 3월에 새로이 창설된 화학부로 각각 개편 증설되었으며, 39개 학과와 166명의 교수·교원, 3,813명의 학생으로 성장했다.

초기에는 낙제생도 전체 학생의 10%를 웃돌았다고 한다. 개교 초기에 김일성대에서는 모범학생들을 따르자는 운동이 전개되었는데, 후에 정무원 노동행정부장과 노동당 계획재정부장을 역임한 채희정 등이 '애국주의적 모범학생'으로 선정됐다.

일제시기에 이북에는 한 개의 대학도 없었다. 몇 개의 전문학교가 있을 뿐이었다. 따라서 대학을 설립하고 이를 발전시키는 과정은 무에서 유를 창조하는 과정이었다. 특히 대학 건물을 신축하기 위한 재정 마련이 큰 숙제였다. 여기서 큰 역할을 한 것이 '애국미'였다.

사적관 해설 강사는 "초기 김일성대의 성장에 김제원 농민을 비롯한 수많은 인민의 자발적 성금이 결정적 힘이 됐다"라고 설명하였다.

그가 이야기한 김제원은 황해도 재령군 북률면 대흥리에서 일제강점기에 머슴살이를 하던 가난한 농민이었다. 해방 후 이북에서 토지개혁이 실시돼 평생 소원이던 땅의 주인이 된 그는 재령군 나무리벌 농민의 첫 현물세 완납 경축대회에서 쌀 30가마니를 '애국미'로 헌납했다. 이것을 첫 계기로 각지의 농민들이 호응해 수많은 애국미를 모았다. 이때 모아진 '애국미'를 금액으로 환산하면 당시 돈으로 1억 원을 넘는 거액이었다고 한다.

이렇게 모인 돈으로 1947년 9월 7일 김일성대 교사 신축기공식이 열렸다. 이 자리에 참석한 김제원 농민은 다음과 같이 축사를 했다.

"우리 농민들도 제법 사람 구실을 하게 되었습니다. 토지개혁으로 땅의 주인이 되었을 뿐만 아니라 가난뱅이의 아들이라 해서 학교 문전에도 가보지 못하던 우리의 아들딸들이 떳떳하게 인민학교에서부터 대학에 이르기까지 마음대로 공부할 수 있게 되었으니 이 이상 더 행복스럽고, 이제는 사람이 되었구나 하는 것을 느껴 본 적이 없습니다. 그러니 우리 인민의 대학을 우리의 손으로 가꾸지 않고 누가 가꾸겠습니까?"

신축공사에는 대학교수, 교원들과 학생들이 직접 참가했고^{연인원 1만 7,000명}, 수많은 노동자, 시민이 자원봉사로 참가해 1년 만에 5층 새 교사를 완공할 수 있었다. 사적관의 해설 강사는 "우리는 종합대학을 인민의 자체 힘으로 건설했다는 큰 자부심을 갖고 있습니다"라고 말했는데, 그 이유를 알 것 같았다.

3년이 지난 1949년 9월 김일성대는 5개 학부 22개 강좌에서 력사학부, 조선어문학부, 지리학부, 교육학부, 외어문학부, 경제학부, 법학부, 물리수학부, 화학부, 생물학부 등 10개 학부 24개 강좌와 예비과로 성장했으며, 교원·학생 수도 153명, 2,746명으로 각각 늘었다.

1949년에는 제1회 졸업생이 배출됐다. 물리수학부를 졸업한 19명의 학생이 제1회 졸업생의 영예를 안았다. 이들은 대부분 대학 교원^{교수}으로 배치됐다.

그러나 1950년의 6·25전쟁은 김일성대에도 큰 어려움을 주었다. 대부분이 학생과 교원들도 전장에 나가야 했다. 1년 뒤인 1951년 7월 김일성대는 평안북도 정주군 관주면에 교사와 숙소를 마련하고 대학 특설 예비과를 개설해 학생들을 다시 모집했지만, 당시 입학생 총수는 114명에 불과했다.

1950년대 김일성종합대학의 실험 실습 모습

그 후 1952년 11월의 재학생 총수는 995명으로 늘어났지만 여전히 전쟁 전 학생수의 1/3에 해당하는 숫자였다. 흥미로운 점은 이 학생들의 출신성분을 분석해 보면 노동자 160명[16.1%], 빈농 537명[54%], 사무원 205명[20.6%]로 그 비중이 전체 학생의 90.7%에 달했다는 것이다. 대학 설립 초기에 학생들의 출신성분이 다양했던 것과 달리 노동자, 농민 비중이 크게 늘어난 셈이다. 특히 이 중에 632명[63.5%]이 군대에 나갔다가 다시 입학한 경우였다.

김일성대가 파괴된 교사를 복구하고 건물을 신축해 정상화된 것은 전쟁이 끝난 뒤 1년이 지난 1954년 8월이었다. 그로부터 50년이 지난 2000년 현재 김일성대는 14개 학부, 200여 개의 강좌, 1만 2,000명의 학생, 5,400명의 교수진을 갖춘 북 최고의 '민족간부 양성' 학교로 성장했다.

북은 "창립 초기 손으로 꼽을 정도의 학과와 수십 명의 교원 역량밖에 없던 종합대학이 오늘 강력한 민족간부 양성기지, 세계 굴지의 대학으로 변모했다"라고 평가한다.

2006년 당시 성자립 총장은 "해방된 조국에 처음으로 인민의 대학인 김일성종합대학이 창설됨으로써 혁명적이고 노동계급적인 새 조국의 민족 간부들이 자라날 수 있었다"라고 말했다.

2000년대 중반부터 김일성대는 학부제3~5개 과로 구성 중심의 편제에서 시대의 흐름에 맞춰 변화를 시도하고 있었다. 그 일환으로 김일성대는 1999년 컴퓨터과학대학과 법률대학을 신설한 데 이어 2001년에는 문학대학을 신설하였다.

자동화학부와 물리학부의 몇 개 학과를 분리해 확대, 개편한 컴퓨터과학대학 설립은 국제사회의 정보화 추세에 부응하기 위한 것으로 김정일 국방위원장이 1998년 전국프로그램 경연 및 전시회를 시찰하면서 컴퓨터 조기교육 실시 등을 강조한 데 따른 조치였다. 정보기술IT 분야에 우수한 인력을 확보하고자 컴퓨터 분야의 교육을 강화하는 것이다.

법률대학 신설은 북 내부적인 법률 수요보다는 외국인 투자유치 등 향후 자본주의권과의 교류, '이북식 개혁·개방'에 대비한 측면이 강하며, 각종 법제의 정비·제정·법률분쟁 등에 대처하기 위한 조처로 보인다. 법률대학은 기존의 5년제 법학부의 법학과, 국가관리학과, 국제법학과 등 3개 학과를 기본으로 해서 확대, 개편하였다.

2006년 김일성대 법률대학 리경철 부학장은 "법률대학은 선군시대에 맞는 법 인재를 키워내기 위해 노력하고 있다"며 "무역법, 대외투자법 등 다양한 분야의 법률 전공자를 양성하는 것이 앞으로의 과제"라고 말했다.

그리고 문학대학은 기존 조선어문학부에 있던 언어학과, 문학과, 보도학과 등 5개 과와 시창작학과, 소설창작학과, 극문학창작학과, 아동문학

사적관에 전시되어 있는 김일성종합대학 졸업증서

창작학과 등을 새로 추가해 신설됐다. 북측 관계자는 문학대학 신설 배경에 대해 "당과 수령을 받들고 시대를 주체 위업의 한길로 선도해 갈 당의 믿음직한 문필가들을 더 많이 더 질적으로 키워내기 위한 것"이라고 설명했다. 단과대학이 신설되면서 김일성대는 3개 단과대학과 12개 학부 체계로 변화됐다.

지난 75년간 김일성대는 북한 사회에 필요한 인재를 양성해 왔다. 대학 졸업생들은 정치, 경제 등 북 사회 전반에서 거대한 힘을 형성하고 있다. 현재 김일성대는 당·정 차관급 이상의 70% 정도를 배출하고 있으며, 중앙은 물론 지방서 초급간부를 임명할 때에도 우대를 받는 것으로 전해진다.

2006년 조철 부총장은 "다른 대학과 달리 김일성대는 전문가를 양성하는 것이 기본임무입니다. 사회과학 분야에서는 정치, 경제, 문화 등 여러 분야의 전문 지식을 가지고 사회에 기여할 수 있는 인재를 양성하고 있으며, 자연과학 분야도 수학, 물리, 화학 등 기초공학의 전문지식을 습득해

3호 청사가 들어서면서 김일성종합대학은 최근 크게 확장되었다.

과학발전의 중추적 역할을 담당하도록 하고 있습니다"라고 설명하였다.

김일성대와 마찬가지로 종합대학인 김책공업종합대학을 졸업하면 '기사자격증'이 주어지지만 김일성대를 졸업하면 '전문가자격증'이 부여된다고 한다. 김일성대의 한 교수는 그 이유를 이렇게 설명하였다.

"김일성대가 다른 대학보다 앞서는 것은 가르쳐주는 교육자의 자질과 능력에서 앞서기 때문이라고 생각합니다. 우리 대학의 교직원은 학생의 생명은 수령과 당에 대한 충실성을 가르치는 것으로 생각해 여기에 힘을 쏟고 있습니다. 다른 것은 몰라도 정치, 사상적 수준에서는 다른 대학 학생보다 높다고 확신합니다."

김일성종합대학은 북에서 '대학 위의 대학' 역할을 수행하고 있으며, 고등교육의 최고 정점에 서 있는 것이다. 그러나 국제사회의 흐름과 세대의 변화에 따라 김일성대 학생들 사이에서도 변화의 바람이 불고 있다. 생활적인 면에서 가장 눈에 띄는 것이 컴퓨터를 이용한 활동이다. '광명', '내 나라', '남산' 등 북한이 자체적으로 운영하는 네트워크에 접속해 활용하는 학생이 부쩍 늘었다.

영어구사 능력이 강조되면서 2000년대 중반부터 김일성대는 '외국어로 전공강의 진행하기'를 시범적으로 실시한 후 전 대학 차원으로 확대할 계획을 세웠다. 김일성대 경제학부의 한 원로교수는 "예전에 비해 새로 입학하는 학생들의 지식수준이 높아졌다"며 "특히 외국어와 컴퓨터 실력이 과거와 비교할 수 없을 정도"라고 말했다. 또한 '산학협동'이 국가적으로 장려되면서 김일성대도 컴퓨터 프로그램, 유전공학 등 다양한 첨단분야에서 성과를 내놓고 있다.

2013년 10월 김일성대사적관은 전자도서관에 자리를 내어주고, 새로 지하 2층, 지상 3층 건물을 새로 지어 이사를 하였다. 새 사적관은 연건축면적이 6,820여㎡이고, 12개 참관호실과 3개의 선물전시실, 혁명사적물 보존실 등으로 이루어져 있다.

김정은시대에
새로 건립된 박물관들

청년운동사적관, 자연박물관, 우표박물관, 락랑박물관

청년운동사적관 개관

2016년 1월 평양 만경대구역에 청년운동사적관이 새로 건립되어 문을 열었다. 북은 2012년 초 청년운동사적관 건설을 결정했고, 4년여의 공사 끝에 완공했다.

김정은 국무위원장은 건립 결정 초기에 "위대한 수령님들께서는 생전에 청년사업을 매우 중시하시고 여기에 많은 품을 들이였다.위대한 수령님들의 청년운동사상과 령도업적을 길이 전하며 우리 청소년들을 교양하기 위한 청년운동사적관을 잘 건설해야 하겠다"라고 지시해다고 한다.

이 사적관은 1990년대 초 동평양에 있는 청년중앙회관에 있던 '김일성동지청년운동사적교양실'을 확대한 것으로 보인다.

이 사적관은 총서홀중앙홀과 15개의 호실들, 대형스크린실, 컴퓨터열람식로 구성되어 있고, 3층으로 된 사적관의 각 호실과 복도에는 1927년 '반제청년동맹' 결성부터 김정은정권 초기까지 청년운동의 발전과정을 보여주는 해당 시기 사적물과 유물들이 전시되어 있다.

북한 언론매체의 보도에 따르면 청년운동사적관이 개관된 후 3년간 5,800여 개 단위의 40만여 명이 이곳을 참관하였다.

청년사적관의 1층 홀 모습

청년운동사적관의 외관과 내부 전시관들의 모습

평양에 자연박물관 신설

2006년 7월 북한은 대성산 아래 있는 중앙동물원을 현대적으로 확장하고, 그 옆에 자연박물관을 새로 지었다. 연건축면적 3만 5,000여㎡에 달하는 자연박물관은 우주관, 고생대관, 중생대관, 신생대관, 동물관, 식물관, 선물관 등과 전자열람실, 과학기술보급실을 갖추고 있다.

박물관에 들어서면 1층 중앙홀에 거대한 공룡 화석 모형이 설치되어 눈길을 끈다. 가장 먼저 참관하게 되는 우주관은 우주의 대폭발로 시작된 지구의 탄생을 사실적으로 시청각 기기를 이용해 구현해 놓았다. 천정에는 은하계를 볼 수 있도록 해 마치 우주 한가운데 있는 느낌을 주도록 했다. 우주의 시작, 빅뱅에서 지구 탄생까지의 과정에 대한 시청각 자료들이 전시되어 있고 검색할 수 있는 컴퓨터도 설치되어 있다.

고생대관에는 고생대의 대표적인 동물화석과 식물화석의 표본들이 전시되어 있다. 중생대관에는 공룡전시관이 관람객들의 눈길을 사로잡는

평양 대성산 아래에 새로 건설된 자연박물관 전경

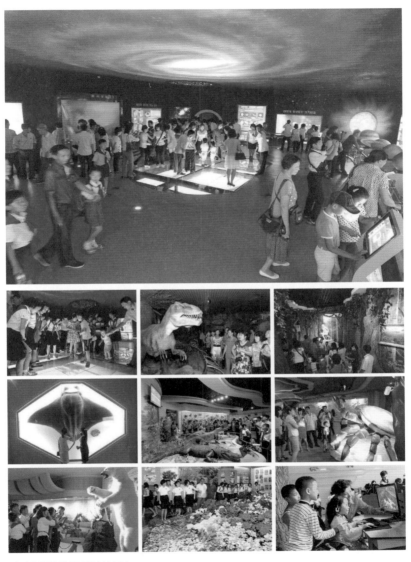

자연박물관의 각 전시실 모습

다. 최신 컴퓨터 기기와 연결되어 음향효과를 극대화시킨 점이 특징적이다. 실물과 흡사한 공룡들이 소리를 내며 움직이도록 했다.

동물관에는 생태서식지 모형을 실제와 매우 흡사하게 만들어 생태환경에 대한 이해 및 학습효과를 높이도록 배치해 놓았다. 시청각 기기를 이용한 시뮬레이션으로 화석이나 실제 생태환경을 구현했다.

전반적으로 평양 자연박물관은 실제 화석을 구하기 어려운 여건이기에 모형화석으로 이를 대체하였고, 최첨단 기기, 컴퓨터 설비 등을 활용해 실물을 대신해 전시효과를 극대화했다. 지구의 탄생, 생명의 출현, 동식물의 진화의 역사를 북이 가진 자체 기술력으로 실감 나게 표현하였다. 평양 자연박물관은 북녘 학생과 시민의 교육과 여가 공간으로서의 기능을 하고 있다.

조선우표박물관 확장 개관

조선우표박물관은 평양시 중구역 창광거리에 있다. 고려호텔과 평양역 사이에 위치해 관광객들도 자주 찾는 곳이다. 북은 2012년 우표전시관을 우표박물관으로 승격, 개편한 뒤 2018년부터 보수 및 확장 공사를 하여 2019년 2월 3층 건물로 재개관했다.

1층에는 우표 전시회에서 수상한 상패가 전시되어 있다. 2층에는 '우표 보급 및 기념품봉사매대기념품 판매점', 3층에는 전시관이 있다. 확장 공사 이후에 박물관의 외관은 우표를 닮은 형태로 지어졌으며 건물 외부에는 지구 상공을 비행하며 엽서를 들고 있는 비둘기 동상이 있다.

이 박물관에는 6,000점이 넘는 우표, 봉투, 엽서가 소장되어 있다. 3층 전시관에는 고대로부터 근대에 이르는 우편통신역사 발전과정과 우표를 통한 조선의 역사를 15개의 전시판으로 보여주며, 조선 말기부터 현재까지 발행한 6,300여 종의 우표들 가운데서 조선에서 처음으로 발행된 '문

조선우표박물관 전경

조선우표박물관 내부

위'우표음력 1884년 10월 발행, 북녘의 첫 우표들인 '삼선암'과 '무궁화'우표 1946년 3월 12일 발행 등 대표적인 우표들, 당시 쓰인 우표와 엽서, 우표관련 역사자료와 유물들 그리고 세계 및 국제우표전람회들에서 조선우표가 수여받은 상장과 컵, 메달 등이 전시되어 있다. 또한 김정일 국방위원장이 생전에 수집했던 우표 앨범도 소장되어 있다.

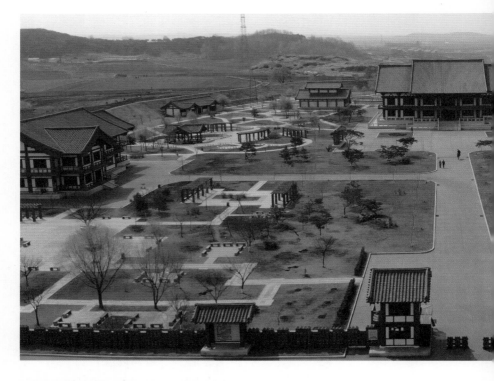

가장 주목되는 락랑박물관

최근 북한에 새로 문을 연 박물관 중 단연 눈길을 끄는 곳은 락랑^{낙랑}박물관이다. 박물관이 들어선 곳은 동평양의 락랑구역으로 이른바 '낙랑고분군'이 산재해 있는 지역이다.

북한 사회과학원 고고학연구소는 1980년대 초부터 2003년까지 평양시 낙랑구역 낙랑고분군에서 총 2,600여 기의 고분을 발굴하고 금은 가락지 등 장신구와 생활용품, 쇠창, 무기류를 비롯한 마구류와 수레 부속 등 1만 6,000여 점의 유물을 발굴했다. 북은 이 유물들을 조선중앙역사박물관이 아닌 별도의 장소에 보관, 전시하기 위해 락랑박물관을 세운 것으로 보인다. 북은 이 박물관을 "고조선에 뿌리를 두고 있는 낙랑문화가

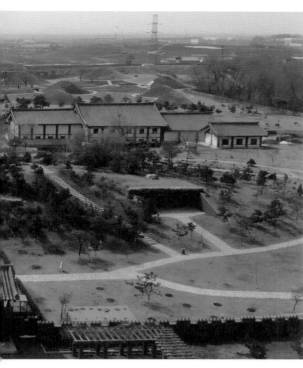
락랑박물관 전경

후세에 길이 전하고, 인민들의 민족적 긍지와 자부심을 높여줄 수 있는 교양거점"이라고 선전한다.

북한 역사학계는 한나라 무제가 고조선^{위만조선}을 멸하고 세운 락랑군과는 별개로 고조선과 고구려 시기 한민족이 세운 독립국인 락랑국이라는 소국(小國)이 존재했으며, 이 락랑국이 창조한 문화를 '락랑문화'라고 명명하고 있다. 즉 락랑문화는 B.C. 3세기 이전부터 A.D. 4세기 전반기까지 고조선 말기의 주민들과 그 유민들이 평양을 중심으로 한 청천강이남으로부터 예성강류역에 이르는 중서부 조선일대에서 창조한 문화를 지칭한다.

락랑 유적에는 성곽과 건물터^{관청터, 병영터, 살림집터, 창고터 등}, 우물, 여러

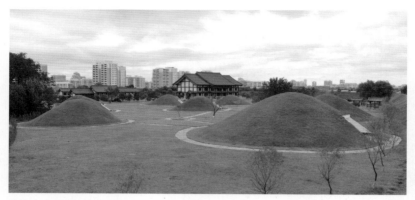

박물관 야외에 복원된 락랑고분군

락랑박물관 2층 개괄전시실 모습

종류의 무덤나무곽무덤, 귀틀무덤, 벽동무덤 등이 있으며, 유물에는 무기무장류와 마구 및 수레부속품류, 몸치레거리와 화장용구류, 용기류 등이 있다.

　락랑박물관에는 그 동안 발굴된 유물 중에서 2,000여 점을 엄선해 전시하고 있다. 박물관 1층에는 낙랑거리에 대한 '형성계획 사판'건축안을 검토하는 김일성 주석과 김정일 국방위원장의 사진이 전시되어 있다. 이 박물관 건축계획안이 이미 김일성 주석 생존시기에 나와 있었다는 사실을

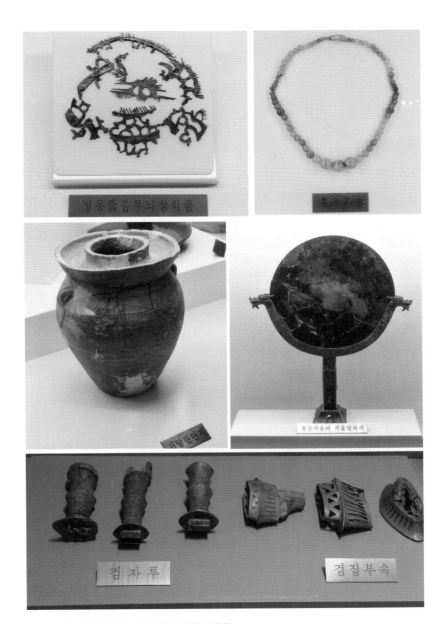

청동뚫음무늬장식품

거꾸린단지

청동거울과 거울받치개

검자루

검집부속

박물관 2층 전시실에 전시되어 있는 각종 유물들

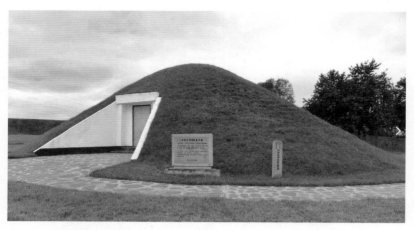

박물관 야외에 복원된 '락랑동 제59호무덤' 전경

알 수 있다. 2층은 낙랑문화개괄구획과 성곽구획, 무덤구획, 무기무장구획, 마구수레구획, 화장 및 치레거리구획, 용기구획, 과학기술구획으로 구분되어 전시실이 마련되어 있다.

전시 유물가운데는 고조선말기의 특징적인 좁은놋단검과 좁은놋창끝, 화분형단지와 배부른단지, 그리고 앞선 시기에는 볼 수 없던 고리자루쇠칼과 금띠고리, 은술잔, 천마조각상 등이 눈에 띈다.

박물관 야외공간에는 지금까지 락랑구역일대에서 발굴한 무덤가운데서 학술적가치가 있는 대표적인 8기의 무덤들이 원상대로 복원되어 있다. 또한 야외에는 활쏘기, 씨름, 널뛰기 등을 할수 있는 시설과 건물, 정각과 3개의 휴식구, 그리고 냉면과 불고기를 비롯하여 다양한 민족요리를 봉사하는 민족식당이 있다. 박물관이 문을 열자마자 결혼을 앞둔 신랑신부의 사진촬영 명소로 부상했다.

그러나 남북 역사학계 사이의 낙랑군과 낙랑국의 존재, 낙랑문화에 대한 견해 차이가 커서 앞으로 많은 논쟁과 토론이 진행되어야 할 것 같다.

낙랑문화에 대해 남한 학계에서는 아직 일치된 학설이 없다. 다만 학계에서는 한나라가 설치한 낙랑군이 평양에 존재했었다는 전제아래 "낙랑문화는 중국과 고조선 세력의 영향력이 교차하고 융합해서 이룬 독특한 문화"로 해석하는 경향이 강하다.

남북 박물관의 교류를 꿈꾸다

평화와 통일로 가는 초석

한 걸음씩 전진해 온 남북의 박물관 교류

박물관은 나라의 역사와 문화를 한눈에 보여주는 얼굴이다. 방문한 나라의 구석구석을 가보지 못하더라도 박물관 기행을 통해 그 나라의 역사와 전통을 직관적으로 느낄 수 있다. 우리가 다른 나라를 방문했을 때 시간을 내 박물관을 방문하는 이유일 것이다.

남과 북도 마찬가지다. 서로의 박물관을 둘러봄으로써 75년 넘게 갈라져 자본주의와 사회주의 체제에서 살아오면서 달라지거나 유지된 다름과 같음을 확인할 수 있다. 그런 측면에서 박물관 교류는 다름을 확인하고 같음을 지향하는 통로가 될 수 있다.

2006년 6월 분단 이후 처음으로 조선중앙역사박물관에 소장된 북녘의 국보급 역사유물이 남쪽에 선보였다. 국립중앙박물관과 조선중앙역사박물관의 합의로 특별전 '북녘의 문화유산-평양에서 온 국보들''이 서울과 대구에서 전시된 것이다. 당시 선보인 역사유물은 고고역사분야 유물 65점, 회화작품 25점 등이었다.

이 특별전은 남의 국립중앙박물관과 북의 조선중앙력사박물관 사이에 이루어진 첫 번째 교류사업이라는 점에서 의미가 컸다. 우리 민족의 전 역사시대를 포괄하는 유물들이 대거 선보임으로써 남북 문화재 교류의 새로운 지평을 여는 전기로 평가되기도 했다. 실제로 '상원 검은 모루 출토 구석기', '왕건 청동상', '관음사 관음보살좌상', 심사정의 화조도, 김홍도의 신선도, 신윤복의 소나무松圖, 정선의 옹천파도도盆遷波濤圖 등 남쪽에도 중요한 역사적 의미를 갖는 역사유물을 직접 본 것은 색다른 경험이었다.

2000년 첫 남북정상회담이후 지속적으로 남북문화협력을 모색했기 때문에 이러한 특별전이 가능했다. 2004년 세계유산위원회 총회에서 남북은 북한 고구려고분의 유네스코 세계문화유산 등재를 위해 힘을 모았고,

2004년 9월 금강산에서 열린 '고구려유적 세계문화유산등록기념 남북공동사진전회'을 둘러보는 북측 참가자들.

그해 금강산에서 고구려고분의 세계문화유산 등재를 축하하는 남북 공동 전시회가 열렸다.

2006년 초에는 일본 야스쿠니신사 한구석에 방치되어 있다가 100년 만에 돌아온 북관대첩비가 남북의 협력으로 북한으로 돌아갔다.

이러한 남북의 교류와 협력사업이 하나씩 쌓이면서 남북 사이에 상호 신뢰가 형성되었고, 북의 중앙역사박물관 소장유물의 서울 나들이가 가능해졌다.

그러나 아쉽게도 특별전은 일회성으로 끝났다. 남과 북은 특별전의 정례화 함께 민족문화재의 전시·조사·연구·보존 등 각 분야에 걸친 남북 박물관의 교류 협력을 확대해 나가지 못했다. 남북관계가 단절되어 갈등이 심화되었고, 금강산관광과 개성공단마저 중단돼 버렸다.

북의 박물관에 소장된 유물이 다시 남녘에 선을 보이고, 남의 박물관에 소장된 유물들도 평양에 가서 전시되어야 한다. 북의 고구려·발해·고조선

김일성종합대학 정문 길 건너편에 세워진 구호석. 북한의 달라진 지향을 엿볼 수 있다.

유물, 남의 신라·백제·가야 등 남북의 문화재들을 상호전시·연구한다면 우리 역사를 더욱 풍요롭게 할 수 있을 것이다. 남북 박물관 간 협력과 유물 교류는 남북의 화해·협력을 위한 동질성 회복의 지름길이다.

남북 박물관 교류를 위해 남과 북의 정치적 유연성 필요

100여 년 전 대한제국 시대와 일제강점기 지식인들의 글을 읽노라면 한 가지 부러움을 느낀다. 이들은 기차를 타고 평양, 신의주 혹은 평양, 청진, 블라디보스토크 등을 거쳐 만주와 시베리아를 넘어 멀리 유럽에까지 자유롭게 여행했다.

남북이 정치논리, 안보논리에만 매몰되지 않고 남북 사이의 문화교류에는 열린 자세를 가지고 폭을 넓혀가려는 노력이 절실하다. 그것이 75년 넘게 갈라져 산 남북이 서로를 이해할 수 있는 기반이자 남북 갈등을 완화하는 힘으로 작용할 것이다.

북에 김정은체제가 출범한 뒤 김정은 국무위원장은 2014년 10월 24일

2003년 8월 묘향산역사박물관을 함께 답사한 남북의 역사학자들. 앞줄 허종호 조선역사학회 회장, 강만길 고려대 사학과 명예교수, 성대경 성균관대 사학과 교수는 이제 고인이 되셨다(위). 2004년 9월 12일 금강산에서 고구려벽화무덤 사진전시회를 계기로 성사된 남북역사학자 간담회에 참석한 북측 역사학자들

노동당 중앙위원회 책임일꾼고위간부들과 나눈 담화 「민족유산보호사업은 우리 민족의 역사와 전통을 빛내는 애국사업이다」에서 "북과 남, 해외의 온 겨레는 하나의 핏줄을 이어받은 단군의 후손들"이라며 "온 겨레가 민족 중시의 역사문제에 대한 공통된 인식을 가지며 민족문화유산과 관련한 학술교류도 많이 해 단군조선의 역사를 빛내는 데 이바지해야 할 것"이라고 밝혔다.

특히 그는 이 담화에서 "민족유산보호지도국에서 국제기구와 다른 나라들과 교류사업도 벌여나가야 한다"며 "대표단을 다른 나라들에 보내 견문을 넓히도록 하고 다른 나라 역사학자들과 유산 부문 인사들과의 공동연구, 학술토론회도 조직하며 대표단을 초청해 우리나라의 역사유적과 명승지들에 대한 참관도 시켜야 한다"고 독려했다.

민족문화의 계승·발전이라는 전통적인 정책기조를 재확인하면서도 민족문화유산 보호와 대외홍보를 위한 남북, 국제 교류의 중요성을 강조한 것이다. 김정은시대 북한의 정책방향이 계승을 표방하면서도 다른 한편 변화를 추구하고 있다는 점에서 문화유산정책에서도 대외교류 측면에 강조점을 두고 있다고 평가할 수 있다.

물론 유엔 안보리의 대북제재가 지속되고 한반도비핵화를 논의하는 국제회담이 중단된 조건에서 북한의 남북, 해외 문화유산교류는 제한성을 가질 수밖에 없는 상황이다. 다만 문화유산 교류는 비정치적 영역에 속하기 때문에 비핵화문제와 남북교류가 분리돼 두 갈래로 추진될 경우 언제든지 활성화될 가능성이 크다.

남쪽에서도 남북관계의 단절에도 문화교류에는 열린 태도를 보여 왔다. 남북 교류가 막혀 있던 2011년에도 현존하는 북한의 59개 사찰과 6개 폐사지에 대한 상세한 사진자료가 남쪽에서 출간되고, 개성 만월대 발굴사업이 이어지고 있는 사례처럼 남북 문화유산 교류와 공동조사, 공동

발굴을 위한 준비작업은 정세와 관계없이 이뤄져야 할 것이다.

특히 문화유산 관련 분야의 교류는 남북의 오랜 분단의 이질감을 극복하고 민족의 동질성을 회복하는 데도 기여할 것이다. 남북의 다름을 이해하고 소통하는데 역사문화유산은 가장 좋은 분야인 동시에 의미 있는 성과를 도출할 수 있는 영역이기도 하다.

박물관 교류는 단순히 남과 북의 유적과 유물을 둘러보거나 서로 교류 전시회를 여는 것에 거치지 않는다. 남북 역사학자, 박물관학 관계자들이 만나 다양한 경험을 교류하는 만남의 장이기도 하다.

남북이 역사 문화유산을 매개로 박물관 교류를 통해 서로의 부족한 분야를 메우는 날이 오기를 꿈꿔본다.

북한 박물관 기행

초판 발행일 **2023**년 **9**월 **6**일

지은이　　　정용일, 정창현 공저
발행인　　　이재교

교정교열　　정수민
제작　　　　제일프린텍

펴낸곳　　　굿플러스커뮤니케이션즈(주)
출판등록　　2013년 5월 17일 제2013-000136호
주소　　　　서울특별시 서대문구 북아현로 22-21 2층
대표전화　　02-6080-9858
팩스　　　　0505-115-5245
이메일　　　goodplusbook@gmail.com
홈페이지　　www.goodpl.net
페이스북　　www.facebook.com/goodplusbook

ISBN　979-11-85818-55-9 (03600)